U0068215

京都聆曲錄 II

陳均——著

也有空花來幻夢

目次

卷一

漫齋戲筆／8

北大崑曲課日記／48

北京與崑曲——在北大崑曲課上的講演／111

Passion、白公子以及《紅樓夢》——白先勇先生印象記／147

名士瑜韻——汪世瑜先生印象記／154

仁者之「甜」——蔡正仁先生印象記／161

卷二

徐朔方、胡蘭成與崑曲／170

「余桃公」的紙上「傳奇」／176

顧隨評戲／180

毛澤東看過《李慧娘》嗎？／184

丑角大師的百年／187

吳梅在北大教崑曲／191

吳梅自許詞曲第一／193

白永寬：崑曲中的譚鑫培／195

「鐵嗓子活猴」郝振基／197

聽陶歌似誦陶詩／199

民國崑曲的「一臺雙絕」／202

一百年的兩個「活鍾馗」／205

韓世昌與「傷寒病」／208

韓世昌演《遊園驚夢》／210

民初的一場崑弋義務戲／213

中途隕落的崑旦白玉田／216

「思凡」與「醜思凡」／219

在和平藝苑祭月／222

人世風景——寫作《李淑君評傳》、《叢兆桓評傳》感言／226

古豔風流身——梨園戲《董生與李氏》觀後／229

焚書——穆儒丐小說《梅蘭芳》前記／232

京話與伶史——穆儒丐小說《北京》前記／236

「于丹被轟」與崑曲現狀／240

崑曲與《牡丹亭》——答《人民日報》記者問／245

卷三

崑曲、社會文化空間與社會主義文化實踐
——對「非遺」以來的崑曲生存狀況之分析／254

「文化長城」or「借體還魂」？——「京劇進課堂」之爭議／263

「百年」之後的越劇發展態勢與未來想像／289

附錄——一九四〇年代北大學生生活之一斑／303

後記／319

卷一

漫齋戲筆

001 獅吼記

五月廿七日，大晴，立於窗邊偶讀《小窗幽記》，翻至「韻」部，曰「陳愷家蓄姬數姬，每日藏花一枝，使諸姬射覆，中者留宿，時號花媒。」花媒者，誠韻事也。陳愷者，豈非《獅吼記》之陳季常乎？豈不聞「忽聞河東獅子吼，拄杖落地心茫然。」乎？然數姬又如添數獅乎？東坡東坡，宜遠遁也。

002 韓郎

顧隨先生曾作詠韓世昌詩，仿吳梅村《圓圓曲》，蓋亦是文人感時傷世之意也。有云「重聞此曲在長安，俯仰滄桑二十年。為君扶病一始出，惜君玉貌非舊妍。」之語。又有「憶昔吳趙二先生，同時連袂客舊京。」於今雙墓俱宿草，歎

息君亦垂垂老。及至解穴處云：「吁嗟乎開天舊事忍重說，一曲霖鈴淚數行。」

今日見二十年代劉半農組織之崑弋學會成員，顧羨季之名附於其後也。然述顧隨年譜皆不及此，反轉引無來由之言談。又，見介紹「曲家顧隨」一文，全篇紹介苦水氏研究戲曲之功，撰者不知「曲家」何意乎？真欲傾倒一肚苦水也。

003 小霸王

昨夜讀書偶聞室外電視鼓樂鏗然，推門問之，乃是一新編京劇，敘霸王之事，虞姬唱道：「為你生一堆小霸王……」北崑《舊京絕唱》亦有唱「湯顯祖的羊，不是我的羊」，均為笑倒絕倒之詞。

004 眼前景

讀湯顯祖評《花間集》，頗多好語。如「牡丹一夜經微雨」，若士評曰「眼前景，非會心人不知」。一笑。浦江清亦解此飛卿詞，然非會心人也。又可一笑。

005 張中行

數年前，嘗聞某伶少時隨髮小拜訪張中行，張氏對此髮小甚為逢迎，於某伶則冷落也。某伶以其為文化人之勢利。記得那日聽某伶談來，仍可感受彼時的一口瀣氣也。前日遇此髮小，自云為張之弟子，並言張氏常與伶人保持距離也。此語或可為某伶解氣否？又，張氏曾撰文《崑曲》，憶民國在北大時見北方崑弋班社之蕭瑟狀。

006 研討會

前日參加《崑劇手抄曲本一百冊》研討會，名為「研討會」，實則為「座談會」，因其不算「學術」也。然聽老藝人「吐槽」亦有趣味，如蔡明皇言「歷史的循環」：半世紀前可教戲之老藝人約二十餘人，如今可教戲之老藝人亦只是二十餘人，悲哉！又，此次研討會為張瑞雲教授背後推動，張氏為蘇州曲家張紫東孫女，為北大化學教授，近年來致力於崑劇研習所之研究與出版，

甚有行動力也。

007 乾隆帝

晨讀清姚元之《竹業亭雜記》，卷一第三則云：「每年坤寧宮祀灶，其正炕上設鼓板。後先至。高廟駕到，坐炕上，自擊鼓板，唱《訪賢》一曲。執事官等聽唱畢，即焚錢糧，駕還宮。蓋聖人偶當遊戲，亦寓求賢之意，不知何獨於祀灶時唱之。此儀睿皇則不唱，鼓板亦不設矣，蓋非國初舊儀也。徐君善慶言」此則即為乾隆帝唱《訪普》之說，為祀灶之禮儀，只是姚氏議為「遊戲」，較隨便也。且，其亦是出自傳聞，去之已遠，故不明其意也。

008 弋陽腔

《嘯亭雜錄》卷六言弋腔事，云「和恭王弘畫最嗜弋腔曲文，將《琵琶》、《荊釵》諸舊曲，皆翻為弋調演之，客皆掩耳厭聞，而王樂此不疲。」此記可注意者有二：一為弋腔亦是「翻」而「演之」，「翻」從何來，不外乎

戲文和崑腔也。二為客之觀感。不過此語亦不可深信也，蓋撰者有「政治正確」也。史載弘晝逸聞甚多，且滿人多精於金石書畫者，除生活悠遊外，近君則避禍亦是一因也。

009 刪鬼魂

《嘯亭雜錄》卷十言《鳴鳳記·寫本》中鬼魂出場之事，云此非楊繼盛，而是御史蔣欽彈劾劉瑾、夜聞鬼哭。後因楊氏名重，為傳奇家附會之。《寫本》一齣，吾曾睹傳字輩錄影及張衛東所演，傳字輩演時，已刪去鬼魂，或為淨化舞臺之故。張衛東演時，則有披黑紗沉默者出，為其家之先祖，為恐十族俱滅（如方孝孺責永樂帝）而顯魂。此齣慷慨激昂、義氣深重，為崑腔中難得之佳劇也。

010 想九霄

夜翻書（徐珂《清稗類鈔》），讀至田際雲即想九霄之事，云其色藝兼優

風流蘊甚，某堂會為某官辱稱「兔兒」。兔兒者，即歌郎也。後日張霖進北平時亦稱梅郎為兔兒，而後日梅郎見張公子亦退避之。田氏因之拒演。後某官得外號云忘八旦，恰與想九霄成對也。

011朱先生

讀朱家溍先生〈對崑劇搶救保存的一些意見〉文，涉及八、九十年代崑劇折子戲整理改編者甚多，且多言北崑，或因其觀北崑戲較多也。如朱言「有個團的《別母亂箭》，曲子刪掉更多，加上轉體若干度的跳水動作，也是不足取的」。此《別母亂箭》即為少侯爺之戲也。吾嘗於車中聞侯伶長治告：此戲少侯原不會，某年因香港點戲，遂尋其學，但時限僅一周。侯伶言時間不夠。少侯便請叢兆桓先生導此小戲。但吾以之詢叢先生，他卻茫然，言並未導演此戲。未知為何？侯伶並云朱先生觀此戲後特致電質之，知其情乃歎息之。吾曾觀楊帆主演此戲，多有新編話劇之痕跡也。又，聞另一朱先生言，當日崑弋班演此戲異常火爆，周遇吉出場便有火箭嗖嗖，為京朝派之風，格局儼然，所謂「武戲文唱」也。

012 山門

朱文提及《山門》之變，亦可一說。《山門》原以唱為主，繁難身段點綴而已。然自國初湘劇《山門》之「十八羅漢」風行後，遂以此為最也。及至後來，《山門》片段僅取羅漢造型，所謂買櫝還珠是也。又曾於錄影中見北崑賀氏《山門》一劇，即朱先生所云禿頂揉紅臉者，據周先生言，乃是學子寧夏京劇團殷元和之造型。《山門》一劇，除羅漢像外，演者日稀矣。然於八十年代錄影中，卻常見之。

013 維也納

北崑近日去維也納演出《竇娥冤》、《爛柯山》，見網上所曬有竇娥，神情悲戚，所著服裝為極精緻之繡花衣裳。誠然去此等場所確是需一身好衣裳，然竇娥衣之，豈不更添一冤乎？又，邀請此次演出之布蘭德爾教授，傳為賣房產助崑曲之義人也。暮春曾於某會見之，謝教授約人為其作傳，不知可能成否？

014 斃伶人

雍正杖斃伶人之事久聞矣，多出自《嘯亭雜錄》卷一，言「世宗萬幾之暇，罕御聲色。偶觀雜劇，有演《繡襦》院本《鄭詹打子》之劇，曲技俱佳。上喜，賜食。」但因該伶偶問劇中常州刺史今為誰，便惹得雍正將其斃於杖下，豈不冤乎？雍正雖少觀劇，但卻是宮廷戲劇之重要環節，諸如宮廷大戲、三層戲臺，均由康熙起始、雍正持續，而完功於乾隆，不可將其全記於「乾嘉風範」也。又，雜劇、院本之說，係指傳奇也。蓋筆記者往往摹仿古語，如吾今日所為也。

015 湯若士

《嘯亭‧續錄》卷三有言湯顯祖製曲事，云讀唐史方知湯顯祖《邯鄲夢》之夢中事，太半取自正史，所舉之例不贅述，皆是「以真為幻」而「可喜」也。

又，若士傳奇文辭，集元曲、唐詩甚多，後人多挖掘之，可成一大學問也。

016 秦腔

《嘯亭‧雜錄》卷八敘崑腔、弋腔、秦腔等，言崑腔源流較詳，如「崑腔北曲，即其（古曲）遺音。南曲雖未知其始，蓋即小詞之濫觴，是以崑曲雖繁音促節居多，然其音調猶餘古之遺意。」吾不解何以為崑腔為「繁音促節」，或是指「崑腔北曲」乎？又言「秦腔、宜黃腔、亂彈諸曲名」、「趨附日眾」，只不知彼時之秦腔是否為今日之秦腔？程硯秋曾為文曰有兩個秦腔，而魏長生多唱之秦腔，於今日之秦腔之聲貌亦似大不相同也。

017 醜思凡

讀抄本《僧尼孽緣》第三冊，有《水雲寺僧》一篇，為僧人假託求子之案，其事為高羅佩《狄公案》所化用，直是一般無二。高氏當日必亦讀此書也。崑腔《思凡》、《下山》常託為《孽海記》之二齣，或是此書之誤傳也。二劇今最早見於目連戲中，宮廷然此書中絕無小清新之小和尚小尼姑之事也。二劇今最早見於目連戲中，宮廷

大戲《勸善金科》亦有之。又，民國崑弋班演《思凡》亦有「醜思凡」，或是馬祥麟云，其父偶代其演《思凡》，因年老，故丑扮，為一戲謔鬧劇也。朱復先生曾訪問崑弋三老，撰文言之甚詳。

018五好樓

《遊戲世界》某期，有半塘者撰《五好樓雜評》，所謂五好，乃崑曲、說書、灘簧、美色、小說也。故其自號五好樓主人。其言崑曲曰「晚近崑曲較遜清末造似稍流播」，即言民初崑曲之小復興也。自北平至上海蘇州，皆有此興象也。又言崑曲起始於唐盛於宋元明等，此說可存之。又言乾嘉時有記載云「家家收拾起夜夜不提防」，今引此語者多為「戶戶不提防」。然「夜夜」亦可說也。

019郝侯韓

《五好樓雜評》述彼時崑曲之狀云「北方之侯益隆郝振基曾掛崑淨頭銜號

召一時然似是而實非即使造就得達極峰亦不過若梅畹華之鬧學遊園韓世昌之思

凡下山富有京劇性及帶皮黃色彩之西崑造詣尚不逮梅韓是

烏可以崑弋豪於時耶」此語足可證崑弋名家於彼時之影響。然半塘有二不知：

一為郝侯較韓梅資格老也。二為郝侯韓皆為崑弋，其崑曲有弋腔及秧歌色彩，

與皮黃實無關也。半塘者，其於北京崑曲亦是多蠡測也。

020 魏德仁

《五好樓雜評》言魏德仁之事甚奇，堪為崑腔淨角之魁也，惜平素無傳。

崑淨有七紅八黑三和尚之說，然皆不能兼能，而德仁則擅也。又如西廂記惠明

下書，同場兼為場上之惠明與場下之孫飛虎，而觀者渾不覺也。又不飲場等

等。半塘贊曰：每一發聲如蒲牢夜吼實大而宏誠足振瞶發聲使人聞而神旺。近

一世紀後聞此語，不由豔羨備至。今日崑班淨角多不佳，唯有北崑周萬江先生

聲若銅鐘，有往者之遺韻也。又，德仁為魏三之父。魏三者，曾顛倒京城眾生

也，吾曾見某書云：因魏三為德仁由蜀地抱養，故有口音，不能習崑腔，後改

學秦腔，而成一時之風流也。

021 戲諺

崑曲中有七紅八黑三和尚之說，然具體角色略有爭議。《五好樓雜記》此外又列出九娘八姑娘之說，為生旦角色也，頗有趣味也，因此一併錄之。七紅：八義圖屠岸賈之鬧朝、雙紅記崑侖奴之盜綃、九蓮燈炳靈公之火判、衣珠記王靈官之投淵、三國志關壯繆之訓子、邯鄲夢漢鍾離之仙圓、風雲會趙匡胤之訪普。八黑：千金記楚霸王之鴻門撇鬥、三國志張桓侯之三闖負荊、人獸關閻浮天子之演官惡夢、慈悲願尉遲恭之詐瘋北餞、麒麟閣鐵勒奴之鬧莊救青、鐵冠圖牛成虎之盤山捉闖、牡丹亭胡判官之冥判還陽、混元盒之鍾馗嫁妹。三和尚：祝髮記達摩渡江、西廂記惠明寺警寄書、五臺山楊五郎哭骨救青。此名單中傳奇名多有與今不合者，如訓子為單刀會，鬧莊救青為功臣宴，三闖負荊為西川圖、鍾馗嫁妹為天下樂，楊五郎為昊天塔。以上所錄之戲，今常演者僅牡丹亭冥判與鍾馗嫁妹二出而已矣。

022 戲諺續

九娘：雪杯圓之雪娘、翡翠園之翠娘、琵琶記之趙五娘、荊釵記之張姑娘、西廂記之紅娘、牡丹亭之杜麗娘、義妖傳之白娘娘、風雲會之京娘、白兔記之李三娘。三扁擔：千鐘粟之程濟、翠屏山之石秀、爛柯山之朱買臣。上述劇碼大多還常見，可見崑腔劇碼之失多在淨角也。又，叢兆桓先生曾歸納李淑君為四娘，即牡丹亭之杜麗娘、千里送京娘之趙京娘、李慧娘之李慧娘、血濺美人圖之紅娘子。

023 歌郎

翻讀《兩般秋雨盦隨筆》卷一〈無題詩〉，道及歌郎，云「余在京師，凡遇諸伶侑座，酒闌燈灺，往往漠然。人或以矯情譏，或以木石誚，迥然不顧也。一日見某部某郎，不覺傾倒，形輸色授，頗難自持，然獨繭抽絲，無由作合也。」此情此景亦是《品花寶鑑》中人也。梁氏賦詩二首，然皆詞意平庸，

如「願作鴛鴦申後約，化為蝴蝶夢前身有。」、「欲托微波通一語，生防前面鸚哥。」全無可看處，「某部某郎」見此詩，想必亦不相顧也。又，《品花寶鑑》，仿《石頭記》寫梨園歌郎之事，吾曾讀數遍，終不能細閱，亦因虎犬之別也。

024 紀侯

在網上看紀念侯永奎一百週年演出新聞，想起前幾日偶遇叢、侯等幾位北崑老演員，叢為北崑建立後侯永奎第一個學生，而侯則是高陽子弟，學侯戲甚多，竟皆無與聞焉，反而是從吾（吾之新聞亦來自網路）處得知，甚可悲也。昨日看王小波採訪視頻，王氏云：在中國，只是在單位裡被當做一個人。而在街上，只是被當做一個東西。他夢想把人當作一個人。此語至警至精也。中國式權力鬥爭，往往成王敗寇，失敗者被勝利者視作草芥與破履，然則勝利者亦會有退出舞臺之一日。因此生活籠罩於悲哀、憤怒與恐懼之中，不得解脫，此乃整體之命運也夫。又豈不悲哉！

025 醜聞

紀侯之戲，聞江大師不去看，吾確實亦感覺如雞肋也，因所演諸劇均為常演戲碼，且已擴散全國，且多青年演員演之，無甚吸引力也。內子曾設想：如以侯永奎為號召，由少侯集合侯永奎諸弟子，發掘侯永奎多齣崑弋老戲，豈不美哉！但此願終不可能也。又，曾聞北崑武生某在上海演出，原定《鬧崑陽》，去而被臨時改作《夜奔》。如此種種怪現狀，可堪哀也。又，辛卯夏曾參加北崑組織某研討會，有老伶若干，其一滿口諢詞，自尊自大，真乃面目可厭也。其行當為丑角，其言行又恰合，亦為之好笑不已。聞此伶以後門忽得國家級傳承人之稱號，亦一「丑」聞也。

026 明曲

讀某書，言及明孝宗時科場舞弊案，唐伯虎亦身陷其中，其事不贅述，唯著者所提宮中演劇事可說也。言科場案之前，孝宗觀戲，有優伶一端熟豬蹄

出，另一伶則問價錢，伶曰一千兩銀子一個，另伶大驚價昂，此伶回：此是熟蹄，非生蹄也。蹄即題之諧音。蓋優伶演劇亦承優孟之婉諷遺風也。又，孝宗所觀，必是雜劇也，或是過錦戲之一段。彼時宮廷仍是以雜劇為主，而非如今所傳說之崑腔也。世人只曉元曲，而以為元亡即元曲亡，其實至明代，雜劇仍占有相當勢力也，亦是宮廷戲曲文化之主體。又，胡忌先生曾曰崑曲可稱作明曲。但由此想來，明曲乃元曲之延續，還應當為雜劇也。

027 借枕頭

讀《邯鄲記》明萬曆刻本，為湯顯祖作臧晉叔訂，有許多趣味，世傳臧氏於湯氏刪削甚多，此本中處處批有刪曲及不合韻之語，偶有贊「句佳」，如「過客征夫趕不上斜陽渡」。至「合仙」，即最後一齣，臧氏云湯氏寫南戲而「用北作底板」，「分唱合唱皆所不便」，竟又為之易二曲，並曰調亦「可聽」。下場詩為集唐詩，但與湯氏原作亦不同。更在結尾批曰「四十年來公與侯，雖然是夢也風流；我今落魄邯鄲道，要替先生借枕頭。」邯鄲夢亦稱羨也。

028 觀西廂

《名家雜劇》篇首即云「古今一大俳場也」，此語甚痛快，亦得禪家風致也。文中並引老和尚觀西廂「臨去秋波那一轉」而開悟。篇末歎曰「生旦淨丑既屬泡影，悲歡離合亦如夢幻，不俟終場，掩卷已了無所住矣。何至死心著相作一大癡，卒向馬腹中生活耶？」噫！千古文人悲思，皆從中而來也。

029 佳事

紀侯百年誕辰，誠乃佳事也。然多有將父侯永奎誤寫或誤說為子侯少奎者，如某網名獨吃南崑之謬漢，於博客轉載消息，赫然寫之。又紀侯演出中，主持人亦將侯永奎之孫女說為侯少奎孫女，其實為侯少奎女兒也。又，演出中忽有贈古琴者，據云亦說侯少奎，幸聲小，言者含混，聽者亦不真。以上均無關係之小事，暫記之以為談助也。

030 王靜安

今日為王靜安先生誕辰紀念日，靜安先生生於一八七七年十二月三日，自投於一九二七年六月二日，其學精深，為中國戲曲之現代研究之開創者，迄今仍無人可比，學術之弊敗可知。然其學又不僅僅為戲曲，吾獨愛其詞，如「跂宕歌詞，縱橫書卷，不與遣年華」、「試上高峰窺皓月，偶開天眼覷紅塵。可憐身是眼中人」諸句，亦可謂是縱橫氣概也。其絕命詩云「往事悲涼極，清波滯不言。有身殉死水，無夢弔兒孫。國脈今如在，斯文日又繁。北方誰慰此，衰褐兩渾渾。」吾感歎之，復羞慚之。較之，吾乃白丁一枚也。只便去寫「詩與小說」去者。

031 色變

人言崑曲時劇多以《鳴鳳記》、《清忠譜》為例，吾今又貢獻一劇，曰《鈞天樂》，為尤西堂所作。據其自記云，彼時每日一齣，曲成則「以酒澆之

歌乎自若」，又以家中梨園演之。《鈞天樂》言科場舞弊之事，而寄於理想之

仙國矣。次年江南科場舞弊案發，《鈞天樂》實為宮中考察民情之一種也。西

堂言此劇初演時，「觀者如堵牆靡不咋舌駭歎」，地方大吏搜捕亦急，「大索

江南諸伶」，西堂以在京中而得免。科場案後，是劇串演如常，然「座上貴人

未有不色變者」。西堂以諸文及傳奇見於順治帝，可謂奇遇也。然其詩頗平

庸，不甚可觀。其劇亦久不聞焉。

032 獨坐

昨日至國家大劇院往觀青春版《牡丹亭》上本，節目單上列有二百場之日

程，細數之，吾自二〇〇四年六月曾與內子觀世紀劇院之北京首演，後又曾於

〇五、〇六年觀北大講堂、南開大學之演出，此後便不復睹矣。今夜忽見，頓

有懷舊之感。何也？因見慣諸多新編大戲，如《一六九九桃花扇》大都版

《西廂記》、豪華版《紅樓夢》後，反覺青春版《牡丹亭》相對「傳統」也，

舞臺並無堆砌，只是一桌二椅而已，然舞臺背景、書畫、燈光等佈置，又覺雅

致而唯美也。主演二人表現不甚佳，沈氏常有破音，俞氏嗓音高尖，且漸增中

年之態。坊間傳聞，沈氏剛剛生子，能演至如此亦不易也。此三場為青春版《牡丹亭》之絕唱，亦是一段歷史之終結也。又，見吳新雷教授，獨坐一排正中位置（宛若禪宗之「獨坐大雄峰」），仍是一派好玩也。

033 趙景深

見近日所刊劉某撰懷念恩師趙景深一文，言當日與上海受教於趙師及參加上海崑曲研習社諸事，雖其事多年前曾有文述之，今文似增添了若干細節，如趙景深於課堂上講崑曲，歌「天淡雲閒」並做唐明皇身段，又彩串之「趙家班」，即全家皆上場，趙為唐明皇，趙妻為楊貴妃，子女為太監宮女，堪為佳話。亦不愧為曲界之「南趙北俞」也。劉文末尾一語則為此憶增添喜感，原來趙師贈書稱其為「弟」，其人甚感惶恐也，殊不知恰是老師贈學生之稱謂也。劉某後治當代詩歌，吾在《坑爹戲語》中錄其瑣事一則，亦受其專業之限也。吾曾贈書於現代文學某博士，有「女史」之謂，與座皆以為怪也。

暖紅室刻湯顯祖《還魂記》傳奇序言甚佳，如云「三才」：「風雲月露天之才也，山川花柳地之才也，詩詞雜文人之才也，此三才者」、「還魂記一傳奇耳，乃薈天地之才為一書，合古今之才為一手」，即是語其得天地造物之妙也。又贊曰：「以為禪則禪宗之妙悟靡不入也，以為莊列則莊列之誑誕靡不臻也，以為史則史家之筆削靡不備也，以為詩則詩人之溫厚靡不蘊也，以為詞則詞人之縟麗靡不抒也，以為曲則度曲家之清濁高下宮商節族，靡不極其微妙」。此語妙在直以《還魂記》為「經書」，亦可謂眾書之書也，如魯迅翁評《紅樓夢》，然魯氏之評較之快雨堂主，則又顯其陋也。

035 算命

某師性素諧，座中、會中、課中常段子不斷，舉座常歡。昨夜（聖誕前夜）飯局恰相鄰，言及某電腦算命軟體，可算卒期，自言可活八十有二。又言

某前輩亦要其發軟體,其遵命,旋獲回信,正詞曰父親年老望勿發此軟體,徒然相擾也。正當眾人亂說之際,吾稱其為《世說新語》中人也。並言已取其二事記入《坑爹戲語》,某師沉吟不語,似回味有無「坑爹」是也。

036 彈弦

前日朱復先生贈顧國華編《崑曲餘香》,為紀念今歲仙逝之百歲周瑞深老之小冊也,載周與津門曲家陳宗樞通信四十七通,語多心得慨歎,亦有隨處時評戲評,如二〇〇二年觀電視播放紀念俞振飛演出,評張繼青曰「老矣」、「嗓音乏韻致」。又云「我謂唱閨門旦,猶如填宋詞,亦如畫工筆仕女。但是個個不同,杜麗娘是杜麗娘,陳妙常是陳妙常,崔鶯鶯又是崔鶯鶯等等,一點雷同不得。」此說較常見,但取喻甚好。又云「崑曲所譜,如《刀會》、《掃秦》只是崑曲中之北曲,並非元人遺音。」此言亦有斷也。然需細論之。此等書信,讀來只覺其少,且不捨讀完也,如朱天文讀胡蘭成信,讀至一半即投袂而起,因「把歷史的弦彈得錚錚作響」(胡蘭成語)也。

037 影射

戲文傳奇多有刺時而作，毋庸多言。高則誠之《琵琶記》斯則奇也。《兩般秋雨盦隨筆》云：《琵琶記》乃是兩刺，宋時「滿村聽唱蔡中郎」（放翁詩）為刺蔡卜事，蔡卜為蔡京之弟，棄妻娶王安石之女，其策均取於床笫，時人托此事以諷之（或亦是政治鬥爭也，彼時新舊黨爭甚烈，如唐時託名傳奇而攻訐），王安石（介甫）「性如牛」，故名「牛太師」，此一刺也。《留青日札》言：高則誠有友名王四，高勸其入仕，後棄妻入贅太師百花，高氏悔之、憤之，乃作此劇以刺之，「琵琶」乃「四王」，顛倒即「王四」也。《掃松》一齣，張大公之曲詞意高邁，真真天下第一古直人也。蓋則誠自況歟？又云：因賞《琵琶》一曲，明太祖獲王四而極刑之，若後世之陳世美事。又可謂天地大戲場也。

「牛」為「不花」，即影射太師也。高氏豈劇中張大公耶？《掃松》一齣，元人謂「牛」為「不花」，即影射太師也。

038 敲門法

因等待下午某會，百無聊賴，順手取單位櫃中一書翻讀，卻是周育德先生所著隨筆，名為《戲外尋夢》，首篇寫倪傳鉞告知其拜訪顧篤璜與趙景深之不同且怪異之敲門法頗好玩。云至顧家，為大宅院，遂瘋狂叩擊門環，稍許便來某男子，便是顧氏。至趙家，先繞至後門輕叩，三樓窗戶頓時出現一張臉，並懸下一紅線鑰匙，周乃取鑰匙自開門而上。周氏旁白：倘用此法，無須多言，因主人已知是同道中人，宛如接頭暗號。周氏平素滑稽，此集中常有內蘊之滑稽，如非有心，多難察矣。其自序結穴言：親愛的讀者，不知你能讀到第幾頁。讀至此，周氏之形象便宛然，欲躍出紙面之深海也。

039 本事

讀焦循著作，記有《鳴鳳記》一事，言嚴氏所眷伶人金氏，嚴敗後，生活困窘，《鳴鳳記》演時，請其扮嚴氏，惟妙惟肖，堪稱一絕。初讀此則，簡直

絕倒。此又可謂是《鳴鳳記》為時劇（今言「現代戲」）之實例也。今舉現代戲亦舉《鳴鳳記》事，云王世貞撰此劇，並於州官設宴時演之，州官甚不自在也，王氏乃出邸報，言嚴氏已倒，賓主方歡。王氏與嚴氏有殺父之仇，故世傳《金瓶梅》為王氏所作，因嚴氏愛看小說，欲以毒藥塗其書頁而進之。又，焦循言道：《鳴鳳記》乃王氏門客所作，王僅撰法場一折耳。又，讀《清明上河圖》之逸聞，王氏之父被殺亦與其向嚴氏進此畫有關，即「審頭刺湯」之本事。

040 閒話

昨晚收到楊早兄參編的《中堂閒話》，今晨方展卷，便見有「訪」與「道」張充和女史之二文，錄充和女史雋語趣聞甚多。略舉三事：其一，蘇煒訪張充和時，見其談郭德綱、潛規則、男色消費云云，驚歎「update」，其實是因張氏讀《話題二〇〇六》所得，而《話題》為楊早兄所編，後曾請張氏為《話題》題簽。其二為懷抱一部《四部叢刊》於兵荒馬亂中去國赴美，此事亦可牽出彼時文化古城之可愛處（如「一種風流吾最愛，六朝人物晚唐詩」），細節暫略，有意者可尋是文。其三為張充和言唱崑曲勿要嘴張得太大，其友善

唱但有此病，張氏笑言：給你扔一塊狗屎進去。僅此一語，便可夢見百歲老人張充和之今昔風影也。

041 喜劇

文革前北崑演出二團赴內蒙等地演出，有《悔不該》和《千里送京娘》，《悔不該》為現代戲，演老農民占女知青兩塊八之便宜，後知該女為未來之兒媳婦，戲謔之喜劇也。《千里送京娘》言趙匡胤送趙京娘事，蓋贊英雄之志也。然一路風光頗旖旎也。歸後被批判，曰：同演此二戲，是要表明社會主義的農民，欺騙女知青，道德品質反而比不上一個封建主義的帝王嘛？四十年後聞此，不禁莞爾。

042 夢中夢

郵箱新聞日有一生初於銀行工作，因賭博並貪污，攜款而逃，網上通緝十年有餘。後改名換姓、漂白身分，又讀研、考公務員，於原居住城市又得官並

結婚，一日在家中忽被逮捕，前功盡棄，恍如一夢。此恰是清遠道人筆下盧生之黃粱夢也。又，清焦循亦記，某生過盧生廟，題詩「且向盧生借枕頭」，為年羹堯所見，某生便忽而囚禁、忽而升職、忽而又繫獄，凡十餘年，後得一密函，即云此為「枕頭」也，著實令人啼笑皆非，可悟四大皆空之理。聶紺弩獄中詩亦有「坐牢當往邯鄲坐，萬一盧生共枕頭？」之語。又，電視劇《潛伏》之主要配角，亦是一逃犯，隱姓埋名（亦是潛伏）多年，往昔之夢彷彿近在眼前，因電視劇之走紅，亦於一夜被捕，彼時火鍋新烹。夢斷於一夢，又起於一夢，正是所謂「彈指堪悲」之語也。

043 青年

近日網間忽流傳日本ＡＶ女優蒼井空合影照。一為蒼井訪梅劇院，與梅葆玖、胡文閣之合影，讀曰：日用、商用、軍用。一為蒼井氏與楊瀾、宋祖英之合影，依次為普通青年、文藝青年、２Ｂ青年。又，青年之說為近日微博流行語。

044 棒擊

紀念某某大師誕辰之會，恰是金秋十月，且戲碼頗佳，戲迷雲集也。研討會中，某某發言忽提及文革間某人曾毆打大師，並用棒直擊之。言說間涕淚滂流，不能自己。旁人速止之，耳語道：某人正在座中，再訴則會場必大亂也。可謂冤冤相生，環環相報，事事皆悃然也。

045 閹伶

某日清晨，忽憶起戲語二中「閹伶」條，不覺難堪，因此等處境可謂是國人之普遍狀態也。又憶前日列席政協某會，某伶大談配合文化大發展大繁榮政策之流派大發展，舉若干例，念下來亦有幾分鐘，惟未及自身。吾乍聞此論，頗怪之，復聆之，忽現蔡正仁徐靜嫻之《班昭》名。徐靜嫻應為張靜嫻。以某劇曾獲國家某獎即為某派，未免笑話矣。所列伶人劇名甚多，但皆如此。某伶年老面惡，但素聞強硬，並善走上層路線。念罷亦獲掌聲一片。此何人間也。

046 碧藻館

傅惜華之《碧藻館談曲》，吾一恨其短，二恨讀之遲也。甫一披覽，便覺清風拂面，更有故典可賞之、悅之。其言韓世昌二事，一在《殺惜》，云韓世昌與陶顯亭於二十年前曾演之，其後無聞也。或演時為民初也，此折迄今仍無與聞也。二在《相約相罵》，民國八年韓世昌與孫菊仙袁寒雲演於江西會館，孫於韓叮囑不已，豈料韓曰「看戲作戲，似可不必拘拘也。」及演，韓則恰到好處，孫執手曰：「好孩子，真聰明。」此聞甚熟，似屢見於梨園，非但韓氏也。傅文解曲、言戲並瑣事，皆為好文章。不禁反用放翁詩，而悲不及見其人也。

047 大師

昨讀顧隨《無病詞》，尋「也有空花來幻夢，莫將殘照入新詞」之出處，亦得「錯疑紅葉是前生」之句也。苦水詞與靜安詞又是不同，然吾亦知

其是一脈也。世人常稱苦水為大師，但苦水其實並無大師之作也，如《稼軒詞說》、《東坡詞說》雖詞意甚美，實是速寫之小品，豈有靜安之戲曲考及史學諸說乎？苦水之禪學亦只及門徑也。依吾淺見，假如後世將舊體詩詞與新文學並視為文學史之實體，苦水當是詞之「大師」也。遙想苦水與馮至同學少年，各劃疆域，一治新詩，一治舊詞，乃各得其所也。然舊詞可耽讀，新詩僅能偶拾也。

048 酒家

大年初三舉家去京城「吳地人家」宴集，亦邀江大師。此地以演崑曲評彈為特色，室內陳設豪華，多飾以青春版《牡丹亭》劇照。席間去鹽洗間且小遊，見包間多以傳奇名，如《牡丹亭》、《南柯記》、《邯鄲記》、《西樓記》者，又見一大間名《驚夢》，卻是《牡丹亭》之摺子名。吾語江大師，不知誰敢在《牡丹亭》內就食？又不知在《南柯記》、《邯鄲記》內歡笑者，可有夢醒之日也。觸目又見包間名為《萬里緣》，卻是離亂之世萬里尋親之慘事。林林總總，不一而足。「驚夢」間環懸戲畫，初以為馬得之作，細觀卻是

曾於愛慕大廈所觀之「猴面」也（因其所繪人物勿論柳夢梅杜麗娘俱作潦草之猴面）。附庸風雅如此，故記之。大堂前有小臺，一桌二椅，寶寶鑽進鑽出玩耍，吾攝得多片，名曰《狗洞》。

049俞平伯

偶讀《俞平伯全集》，新詩散文均不顧，詞學紅樓留待他日，徑尋曲論閱之（亦悅之），此老論曲多涉音律及舞臺，與顧隨不同，蓋因其習崑曲且觀且演也。如其云杜麗娘「鏡臺衣服」之演出，即可知於其時之崑曲演出頗諳熟也。又代為設計遊園時麗娘春香之唱白，一片誠心，頗可謔。談杜麗娘「驚夢」之夢，似有二夢，麗娘柳生歡會之後，花神拈花驚醒，送二人歸。麗娘又入夢中，卻是被杜母驚醒，此後又有「尋夢」。俞老言遊園者非為遊園，乃是抒發心緒也。且園中之景述來其實甚簡略。此可當史家之識也。又，「可知我一生愛好是天然」，近之闡釋多以「天然」為「自然」，如女伶常引此句為自身之寫照。豈不知此句重心卻是在「好」，即《詩經》之關關雎鳩之意也。「好」亦是美也。俞老亦同此意，釋「天然」為「天性」。

050 小齋

夜遇一傷感事，遂翻讀靜安詞，忽至《點絳唇》一頁，云「厚地高天，側身頗覺平生左。小齋如舸，自許迴旋可。聊復浮生，得此須臾我。乾坤大，霜林獨坐，紅葉紛紛墮。」輕誦此詞，不由天人一感，恍如剎那間回至靜安當午場景也。亦是愁腸百結難解也。而此思又為天地之悠悠，人生之悠悠也。周策縱評靜安對時空之敏感，可謂近其門也，他人解來則如土木偶人。然靜安之悲乃是大悲哀，無解也，只得勉強度之，以待天明。投子云「不許夜行，天明須到」亦可作如此之思，死中求活罷了。靜安多情，故無金剛慧劍斬塵緣也。今宵吾與靜安之遇，亦或是人生之偶然之大際遇也（即俗云借電光石火而得深悟者也）。

051 教外

網購五書，其一為《顧隨與葉嘉瑩》，晚飯間急讀之，苦水書信雋語可愛語多有之，批閱迦陵詞作亦是愛惜交加，稱其為「清才」，寄望為「禪宗之馬

「祖」，可見冰心自沉於玉壺也。讀罷，吾又惜苦水未得傳人也。因迦陵囿於專業，竟將苦水之法之內核輕輕放過。何為苦水之內核也。卻是寓禪學於詞學也。苦水雖於禪學尚未及門徑，此乃天生之多情善愁一苦水也。然其依禪理解詞，妙義不可勝數也，諸如《稼軒詞說》、《東坡詞說》及迦陵所錄之課堂筆記《駝庵詩話》、《詩詞講記》，堪作不可磨滅之名著也。此乃苦水之法也，吾獨知之。迦陵所承所學乃詞之學科，而非為詞之心法也，猶神秀之於慧能。苦水大可向女棣討還草鞋錢也。幸其功德，整理苦水著述，乃使後來人可尋跡而至，亦有得教外別傳之機也。

052 還魂

牡丹亭者，為牡丹點綴其畔之園亭也，乃是古時尋常風物。曲中既有唐明皇牡丹亭醉楊妃，亦有某公子挾妓宴飲牡丹亭。白居易詩云春腸遙斷牡丹亭。清遠道人《牡丹亭》為其玉茗堂四夢之《還魂記》俗名，真名多題《牡丹亭還魂記》。「牡丹亭」在此有二功用，一為柳夢梅杜麗娘歡會之場，自此麗娘便由生入死也。一為柳夢梅掘杜麗娘後餵

此一斷便斷出個杜麗娘之牡丹亭也。

還魂丹之地，麗娘由死回生。生生死死，不由人願也。大似今日幻想小說穿越之時空門也。清遠《蝶戀花》一曲即唱牡丹亭上三生路也。吾當日聆時，感慨繫之。自麗娘後，牡丹亭便成一神秘之物，然世人多知其令人死，懼之、遠之（亦有人賞之、羨之，如小青小玲三婦飛仙），卻不知其亦活人且無窮數也。

053 鬼故事

讀《牡丹亭》之《標目》至「春陽」，徘徊良久，忽憶起胡蘭成亦用此詞，即狀小周之美好，引詩云「陽春三月踏春陽，何處春陽不斷腸。舞袖弓腰渾不識，蛾眉猶帶九秋霜。」坊間有論者譏其「吊書袋」而才疏，並言此詩出自《酉陽》之書，乃一鬼故事耳，「弓其腰」即鬼之凌人之形也，或其人大約若聊齋之厲鬼，日劇之貞子罷了。然弓腰其實卻是美好語也，出自《異夢記》傳奇，若麗娘春卿之《幽媾》者。《異夢記》云美人歌春陽詩後，「乃起，整衣張袖，舞數拍，為弓彎狀以示鳳。既罷，美人泫然良久，即辭去。鳳曰：『願復少賜須臾間。』竟去。鳳亦覺昏然忘有頃。」純然美鬼妙聞，何以惡之乎？《酉陽》亦是惡趣味也。若士云麗娘「愛踏春陽」，亦是寓示其人鬼之途也。

054 荒唐言

昨日忽聞奇事，謂某人幕後操縱某團體，全憑自製自發謠聞二則：其一日彼為某中央領導人之私生子；其二日彼為國安局之安插人員。眾伶皆傳之，主事者亦懼之，故任其胡為也。吾異之，不知今夕是何夕也，茲錄此荒唐言。

055 驚夢

《牡丹亭》之魅力泰半在乎《驚夢》一齣也。所謂「驚夢」，正是驚天動地也。如八十年代電視劇中，杜麗娘行至園門，忽然大放光明，螢屏亦作誇張之光影也。諸種特技，於文字前顯拙而不堪也。進得園來，麗娘由天氣至景物至鳥兒，處處可見情見夢也。偶思之亦猶如夢中遊也。吾念此際，麗娘行動坐臥無不思此，即所謂「慕色」也，「愛好」也。乃是天底下女兒心也。若士以溫軟之筆撰之，怎不得百年少女之心乎？俄國詩人丘且特夫有詩亦是云此憂悶之懷，曰「少女啊，是什麼激動著／你年輕的胸脯的雲霧？／你眼裡的濕潤

的閃光／為什麼悲傷，為什麼痛苦？」、「年輕的胸脯的雲霧」之詞甚好，可與若士之詞媲美也。

056馬嵬坡

讀暖紅室刻《長生殿傳奇》，至《驚變》一齣不忍翻過也。《長生殿》共五十齣，此齣恰處近半之地，實乃有深意在焉。吾嘗語內子：此時於唐，為盛極而衰。於李楊之情，亦是盛衰之機也。此後一齣即《埋玉》，楊氏之去何其快也。由前半之纏綿悱惻、憂心歡腸，一變為聽雨聞鈴、迎哭之寂寥，直是冰火九重天也。人世之悲莫過於此，上天入地亦不可攘之、解之也。故洪昇曰每讀長恨歌梧桐雨，輒作數日惡也。又，吾忽忽怪思，李楊宴飲之亭，亦可作牡丹亭也，牡丹亦敗矣，與麗娘春卿之未綻畢竟不同。彼時楊氏歌清平調，明皇擫笛，何其清雅也。又，史載明皇初欲御駕親征，而命太子監國，然置「肉屏風」之國忠，因素與太子不睦，故楊氏力勸明皇避蜀，孰料馬嵬坡皆成幻夢，人世之不可意逆，究可哀也。

057 夢浮橋

晨昏間每讀枕邊書數則，近為蘇枕書之《塵世的夢浮橋》。書名出自《源氏物語》及一葉之句，乃有大感慨大氣象之句，因是生死之句也（然非了生死之句），後記又引知堂文字與禪之語，知堂之語甚理性，然知堂又僅是禪之知識論者也，所言乃習語，未若胡蘭成「銀碗盛雪」之豁然見機也。此書之另一意象為旅人，有湯川秀樹一篇，且亦籠罩全篇，與「夢浮橋」亦相稱。蓋塵世之憂樂，未若波羅蜜之金剛般若也。島崎一篇云《苦竹》詩與知堂閒步庵之決裂有關，似誤。與此事件有關者乃是《苦竹》雜誌之胡蘭成文，而非此詩也。此詩吾甚愛之，「夏日之夜，有如苦竹；竹細節密，頃刻之間，隨即天明。」又有文提及日人描魯迅為中國之杉田玄白，亦可視為魯迅氏少年之心志也。蘇枕書此書得其清淺有致之味，亦是「少年」之書也。

058 女伶

數日無文，偶讀《諧鐸》之〈死嫁〉文，卻是《千金記》演劇事。言有磬兒者，為家養小伶，只願演淨角，曰「可借英雄面目，一洩胸中塊壘也」後演《千金記》之霸王，為同鄉湘亭所識，惜主家居以奇貨，價昂也。磬兒遂許諾買馬還骨，二月病死，湘亭歸葬。誠乃壯事也。一則見彼時家班淨角之狀；二則見女伶之意氣性情；三則是吾國之才子佳人。當記而憐之矣。

059 歌代嘯

契婦將女去公園，乘暇讀陸昕寫其祖父陸宗達及其師友書。陸宗達者，黃門侍郎也，即黃侃之傳法弟子，曾於北大就讀並習崑曲。書中趣史頗多，吾僅摘其曲事。如黃侃與吳梅於中央大學之文酒會，吳梅云：文章未知誰為後先，以言詞曲，則當今之世，捨我其誰。爭執不下，遂不歡而散。如陸宗達於什剎海古廟租房二間，曲友相聚。後齊如山借韓復榘之公館成立國劇學會，陸亦組

織曲社。時有傅惜華、朱家溍等參與，韓世昌等常往來。其好友趙元方屬文：

「講讀之暇，時命儔侶，摳笛而歌，予亦從焉。冬夜歌闋，聯臂履冰。月色如銀，空池相照。虞卿引吭長嘯，聲澈碧霄。古寺寒林，亦生迴響。少年意氣，頗謂無儔。此一時也。」今又不知已是何時何世，明月還來相照，止少彼人歌嘯談笑，思之往往惘然也。

060 飲場

昨夜在梅蘭芳大劇院觀紀侯專場，計鎮華、蔡正仁清唱、裴豔玲「彩排」串演《夜奔》（因未扮上之故也）均彩聲不斷，人云僅看裴即值回票價也。海上王某渾若夢遊，而非夜奔，故被責為「打醬油」，然四年前尚在津門之王某之夜奔尚不錯也，今朝形象破滅矣。少侯前飾《四平山‧觀畫》之李元霸，後飾《單刀會‧望水》之關公，比起四年前，亦是腳步老邁，場上數見踉蹌，「望水」亦是三次飲場也。又，此是吾頭次在舞臺上見飲場，少侯三次走向大纛，一次與周倉同往，另二次獨去，於旗後取礦泉水飲之，故以往很多與周倉之造型未做也。觀眾必有發現者，但均能理解也。唱時亦不敢飆嗓，省略了很多。

多佳處。幕布拉起時，少侯返身對眾伶鞠躬，令人不勝感慨也，如詞云那廿年流不盡的英雄血。

北大崑曲課日記

二〇一一年十一月三十日

昨日北大文化產業研究院蕭博士聯繫我，併發來下一年度課程計畫，如此便算是正式參與這一課程，遂記之。北大課程之事，源於今年五月千燈會議，研討會時，分兩個會場，恰白先勇先生在我所在的那個會場，此日上午研討會分兩場，白先生僅聽一場便離去，我又恰是這一場，所談話題又是非遺十年崑曲觀念分析，當然免不了以青春版《牡丹亭》作分析對象，有指其影響之處，亦又指其弊。茶歇時，白先生與我小談，我亦送他《李淑君評傳》。

歸京後，一日忽接白先生秘書我電話，於是又有第二次見面，記得那日正好要至恭王府觀蘇州「繼」、「承」字輩折子戲，於是攜妻帶女乘地鐵。與白先生談時，他亦說起讓我去北大崑曲課程一講。又，十二月二十日，忽接到白先生電話，邀請去國家大劇院觀青春版《牡丹亭》攝影展，次日下午又見，亦看

到李祥霆先生觀看，稱讚其攝影像油畫。而後一二日，某晚，忽又接白先生電話，談半小時許，言語之中，原來不僅是一講，亦是參與課程的組織與主持。

原因為經兩次北大崑曲課程，學生回饋為接近講座而非課程形式，故需一教師與學生溝通，以成為學生眼中的課程形式。

因此，遂與此課程結緣。追記如上。

（正在寫時，忽小楞仙推門而入，遞上若干鉛筆畫，曰此是線路圖，此是寶寶碰上爸爸，又碰上媽媽，此是衣服晾曬，掛的不牢……）

蕭博士電話後，發來課程計畫。此次為第三次北大崑曲課程，安排約十五次課，因此亦是十五次講座，人員亦與前兩次大致相同，主要由老藝術家和學者組成。老藝術家如蔡正仁、張繼青、梁谷音、岳美緹等，學者有鄭培凱、吳新雷、王安祈、華瑋等。課程主題略有筆誤或差次，如岳美緹講座名之「巾生」誤為「京生」、梁谷音講座有「以《西廂記》、《活捉》為例」之語，我改為「以《佳期》、《活捉》為例」，均據其實情也。另吳新雷先生亦來講，此事有一野史，我在《千燈小記》裡亦踢到此事，頗好玩也。後日亦必提及此事，那就後日再述。

此次之變化為上述講座分為三個模組，曰：「崑曲的歷史、美學與文化思

潮」、「崑曲表演藝術」、「《牡丹亭》個案分析」，蕭博士讓我為三大模組撰寫簡介，因此描述如下：

＊模組一：崑曲的歷史、美學與文化思潮（去掉「思潮」亦可）

崑曲作為一種高度綜合性的藝術樣式，接續和呈現了中國傳統文化之精粹，並與明清以降的中國社會文化密不可分。本模組集中講述了崑曲的「內在歷程」與「外部環境」，即崑曲的歷史、崑曲與中國社會及傳統文化之關聯，以及崑曲所體現的中國特有的審美文化與傳統中國人的情意與生活。

＊模組二：崑曲表演藝術

崑曲被稱作「百戲之師」，是因為它具有高度成熟的舞臺表演藝術，不僅規制謹嚴、行當齊全，而且每個行當都有自己獨特的表演程式與藝術，因而給予其它戲曲藝術以滋養。本模組以講解崑曲不同行當的表演藝術為主，通過著名崑曲表演藝術家的口傳身教，不但近距離的展現崑曲之美，而且揭示崑曲之美的秘密所在。

＊模組三：《牡丹亭》個案分析

自青春版《牡丹亭》製作並演出以來，青春版《牡丹亭》成為新世紀中國崑曲發展之轉捩點，不僅吸引了大量的青年觀眾步入崑曲之門，而且嘗試並開創了引領時代潮流之「崑曲新美學」。本模組以青春版《牡丹亭》製作、演出的諸多環節為個案，展示這一「新美學」之誕生歷程，並兼及《牡丹亭》這一崑曲代表劇碼的歷史、文本與美學。

此介紹內容，前二模組屬普通常識，而第三模組之內容，我略躊躇，但所述應也是事實也，如青春版《牡丹亭》之影響，雖譽毀不一，然其作用及對後來之崑曲觀念影響，當無可否認。我想，這一模組之設置初意應是以青春版《牡丹亭》之介紹與推廣為主也。

讀至「課程背景」，篇首云吳梅俞平伯在北大創下大學崑曲教育之首例，此語或為常識，但甚謬也。因世所公認吳梅在北大講授詞曲，為大學有戲曲課程之始，王國維《宋元戲曲考》為戲曲現代學術之始，此為戲曲學科之兩大巨

頭也，猶現代文學之朱自清等。然吳梅在北大所授課程為文學史及詞曲，實不是崑曲。吳梅所言教授「古樂曲」，或是詞曲，或是業餘教授崑曲，換言之，崑曲並非正式之課程也。此其一也。又，俞平伯與吳梅亦同時，且俞平伯亦是教授詞曲。四十年代時，業餘崑曲社團，乃是聘許雨香教授。我曾訪彼時之北大學生叢秀華、劉保綿等，道其狀甚細也。此為其二。

故我試改其文，曰「上世紀初期，在蔡元培校長引領下，吳梅、趙子敬諸先生在北大創下大學崑曲教育之首例。此後，在俞平伯、許雨香諸先生的宣導下，崑曲在北大之傳習也曾綿延不絕。」此語略改其文，但仍有不合。因為，如以大學裡正式之崑曲課程，應是以此次白先勇北大崑曲課程為創始，若是業餘崑曲組織與學習，則從蔡元培之時直至如今，我所知者，有吳梅、趙子敬、陳萬里、許雨香、俞平伯、陳古虞、張琦翔、林燾，及至張衛東所曾教之京崑社、樓宇烈教授之學生等，或者除文革間，從未間斷也。

近日我查閱《北京大學日刊》，見北大第一個崑曲社團，頗有意思，來日當撰文鉤沉之。

二〇一一年十二月四日

此為追記昨日事。

下午五時，忽接到蕭博士電話，言白先勇老師約晚上談北大崑曲課程之事。遂等寶寶畫畫課程之後，一起坐地鐵去王府井。羊羊、寶寶開逛東方新天地，我則獨去東方君悅酒店。八時半後，蕭博士與白先生自外歸，一起去酒店房間。

白先生下午剛在單向街書店做過講演，說到處都是人，樓上樓下走廊⋯⋯

我問聽眾問青春版多還是小說多，答曰都有。

先談及論壇，白先生言學生反映交流問題，我先是建議豆瓣，後蕭博士曰可自建論壇。並商及以後可請邀請老師在論壇直接與學生交流。

又談及教材，白先生言，前兩次課程，第一次是太多，第二次是太少，「多」是彼時要求學生讀多部傳奇名著，事實上亦無法達到。「少」是第二次則只推薦三本書。我建議可根據課程內容自編教學資料。

其時，他們說到北大崑曲課程由公選課變為通選課，即學生畢業亦可用此

學分，並規模達三百人。我則談到課程介紹裡，關於此次課程之定位，即上篇日記中所發議論，吳梅在北大開設詞曲課，為戲曲課程之始，但並非是崑曲，因崑曲之教授另有業餘學生組織也。此次崑曲課程為學校正式課程，當是崑曲在北大課程之始也。

此前在北京高校裡正式的崑曲課程，有朱復先生在中國傳媒大學的研究生公選課，張衛東先生在中國音樂學院的公選課。我在中國傳媒大學亦開過崑曲的公選課，但並非固定，尚須每學期申請也。

白先生對京朝文化、北京與崑曲之關係興趣頗濃，以為是被忽略之一種，我亦談及崑曲為宮廷文化，方成為全國之劇種與文化。也許上次所贈《京都崑曲往事》於白先生有所觸動也。

閒話至崑曲之發展，白先生笑言「只要某某某說把崑曲抓起來即行」，崑曲便復生也。

我亦是《十五貫》亦是如此，領導人只說「一齣戲救活一個劇種」，

白先生又言學生希望有更深入之交流，以往沒有設定經常的老師，所以學生無人問詢。他提議課前亦又一小課，給學生講授文本，介紹經典崑曲，以配合大課。又言可以等講座完後，請講座老師與學生座談。蕭博士以為可用

workshop的形式，如講座之學者與藝術家來，頭晚講座，第二天上午或下午與學生座談，或講解具體之折子戲，而蕭博士則攝影，類似於「大師說戲」。而課前輔導之環節，每週一次似太多，可一月一次等。

又議及課程安排，白先生問我之意見，我以為大體不錯，但演員行當多為生旦，似不夠全面。於是商議邀請侯少奎講授「侯派武生藝術」，我亦介紹說侯先生這些年講下來，這些已是熟練之極。白先生則盛讚只要唱幾句「大江東去」，便很厲害也。

另有閒話多多，不一一，今已難憶矣。

我又向白先生建議崑曲出版計畫，因如今大陸崑曲書籍出版雖偶有，但一則不系統，二則多是科研專案，品質不愜意，而真正好的崑曲著作又難以出版。於是，略說之，如可分講座類、學術類、表演藝術類、傳記類等，涵蓋崑曲各領域，影響必大也。白先生亦然之。後，歸家路上，蕭博士亦說，北大有成立崑曲藝術中心之計畫，出版亦是考量之中。

歸途幸有蕭博士相送，至家已近十二時，他再回家必定更晚。

路上，蕭博士言及白先生打算自青春版二百場之後，便致力於崑曲教育，因此此次國家大劇院之演出或是絕唱也。

二〇一二年一月三日

大風，奇冷。感冒中踏上路途，約三點到北大。

文化產業研究院在北大燕南園五十一號。已是數年未到燕南園了，想當年非典時散步，在燕南園攝得安逸的貓一家。如今似已變樣，連門口的兩幢房子也變成了辦公樓。

與蕭博士、汪卷談下學期課程事。蕭博士學製作，腦中有產品與推銷的觀念，汪卷則老微笑著，微笑亦是一種好處。

兩個小時清理下來，事情繁多，幾乎相當於三門課，除正課外，還有課前輔導和表演工作坊，再加上折子戲的展演，授課教師的迎來送往，著實是一個巨大的工作黑洞。

期間蕭博士兩次打電話給白先生：一次是為折子戲展演的時間；一次為授課教師住的酒店。白先生在臺北。

我所接受的任務有：

一　如建立論壇，我則提供論壇內容的設計、模組等。

二　教材內容的設計與調整（之前我提供過一個提綱，但授課教師有變化，岳美緹變成了汪世瑜。內容亦有所調整。），我亦問所提供文本是否用繁體。

三　課前輔導的內容設計，大約每月一次，共四次。與觀看青春版《牡丹亭》DVD等合成一個系列。

四　折子戲展演前的講解。需依展演劇碼而定。兩場折子戲，白先生在電話裡提的是：1遊園、偷詩、活捉、逼休、千里送京娘；2藏舟、幽媾、下山、相約討釵、聞鈴。每場五折似時間太長，但蕭博士說白先生說「他們愛看」。

五　出版計畫：擬以崑曲教學工作坊為主題。

因食感冒藥後，口乾舌燥，飲水二杯。又參觀樓上樓下。三樓為工作間，大屋頂下的寫字樓場景，亦是「夢中之景」也（此喻言其奇異恍惚，彷彿夢中。）

告別後去物美地下超市，購潘雨廷《道教史發微》及《萬象》二○一一年十二期，潘書久已想買，不意於此處四折購得，奇遇也。見其敘述，與張文江有似，可見其於張氏文風及思考方式之影響也。潘氏言黃老道，及因黃巾起義

而被後世忽略。《萬象》久已未讀也，今閱之餘味甚淺，談湯顯祖與澳門文，我較感興趣，解釋「巴」（寺）與「香山嶴」（澳門）亦有理，然僅限於此，無特精彩處也。湯顯祖將基督教之教士與佛教之和尚混同，亦有趣。

一路翻書歸來，因是假期，地鐵不甚擠。

二○一二年一月十六日

今日悶坐無端，天陰。兼讀《人間詞》「且向田家拚泥飲，聊從卜肆懇征鞍，只應遊戲在塵寰」之句，亦有返思。觀堂此時尚是少年，便覺人生哀樂、遊戲紅塵矣，終有悲哀之意。然觀堂一生有數轉，由哲學而文學而史學，雖於學術之闌珊處，但未能回轉於哲學，而失更上層樓之機也。

於網間見香港中文大學「崑曲之美」課程，為七加一，即七次正式課程，加一次崑曲導覽。課程分文學音樂表演之流，原來岳美緹不到北大，因去中大也。崑曲導覽，白先生此前聊天多談之，似為折子戲介紹與講解。中大課程約為北大課程之一半，大約是半學期之課。曾聽說其校亦欲建崑曲中心，此課當是先聲也。白先生亦由此完成了兩岸三地中文世界的崑曲課程之「佈局」，如

臺灣之臺灣大學、香港之香港中文大學、大陸之北京大學、蘇州大學。或者其真要致力於崑曲教育歟？

前幾日已給蕭博士寄去自編教材之提綱，迄無回音，未知若何？因提綱中數篇尚需錄入，如不趁早，年後又將匆忙也。然如今各處皆赴新年（今日乃是小年，見多有報導送灶神之俗，以糖塞其口，以願望達於上天。乾隆唱《訪普》亦是此禮。）亦無人有心也。

回思我於此課程之任，或許這幾天需作一些準備了。

寫「吳梅與北大」論文亦擱置數日，其中細節頗有可玩味且重要處，如「詞曲」與「戲曲」之變化，我相信至此尚僅我一人知也。

又，在網上讀到課程的宣傳文章，頗稚，錯誤亦有之，如教師簡歷寫成教師職務，教授豈是職務？有侯先生課名「崑曲侯派武生藝術」，寫成「崑曲流派武生藝術」，上次已糾正，發出來的文件仍然如此。

二〇一二年一月三十日

晨雪，望去若林教頭山神廟之預兆（心內亦望如此），然午間之前即已消

失無痕也。下午忽見汪卷信，為二〇一二年之崑曲課程安排。此學期首次課為二月十六日，距今已不過半月許，但有多事未準備也。

回信言「流派」之於「侯派」，亦建議汪世瑜老師之講座可更準確，不必籠統稱《牡丹亭》。併發去簡歷、照片。

恰此時，收網購之五書，其中有《我的崑曲世界：梁谷音畫傳》，此書為《雨絲風片》之增訂版，猶如岳美緹的《巾生今世》之於《我，一個孤獨的女笑聲》。略讀一篇，談《琵琶行》之劇，與年末王仁傑研討會之發言一般無二。又讀《顧隨與葉嘉瑩》，苦水信中若干語甚俊，其寄望葉教授為「傳法」，法亦是傳了，但迦陵囿於專業領域，於苦水之精髓（或其學之內核）遺失，未免可惜。苦水之學、之詞內核何為？乃是禪學。苦水之禪雖未入門徑，然取法甚多，施之詞學，則如庖丁解牛（此舉既是莊子之道，亦可作禪解），美不勝收也，從《稼軒詞說》、《東坡詞說》，及迦陵所記筆記《陀庵詩話》即可見得。因此，苦水之「馬祖」之言則成空語也（苦水可討其草鞋錢）。因迦陵所承、所傳乃是詞之學科，而非心法也。幸其整理苦水著述，後人可尋門徑而自得（教外別傳）也。

二〇一二年一月三十一日

數月前曾初擬崑曲課自編教材，但一直無回音。年前與蕭、汪商量課程事時，蕭博士亦曾打電話給白先生問及此事，答曰電腦不能上網，此時白先生尚在臺北。今白先生已在香港，不知為何仍無消息，想必事繁。

汪卷說是否先編起來，遂回信答亦可，只恐有變徒費工夫也。發去目錄及部分又電子版的文章，我則編排崑曲文本，擬從《六十種曲》與《綴白裘》中選取課程相關折子，只是兩書其實都是不同時期的演出本，和傳奇原文略有不同，和現今之崑劇演出亦有不同。所以有些煞費心思了。

列初擬目錄如下：

一　崑曲與中國文化

屬於我們的牡丹亭（葉朗）

崑曲在二十一世紀的文化定位（鄭培凱）（載《口傳心授與文化傳承》）

崑山腔的產生、興起與發展（李嘯倉）（載《李嘯倉戲曲曲藝研究》）

崑曲的興盛有賴於儒學復興（張衛東）

二　崑曲文本選萃

《牡丹亭・驚夢》

《牡丹亭・尋夢》

《牡丹亭・拾畫》

《牡丹亭・玩真》

《牡丹亭・幽媾》

《牡丹亭・小宴驚變》

《長生殿・聞鈴》

《長生殿・迎像哭像》

《玉簪記・琴挑》

《玉簪記・偷詩》

《玉簪記・秋江》

《南西廂・佳期》

《水滸記・活捉》

三 表演藝術雜談

《遊園驚夢》講解（梅蘭芳）

生旦淨末丑的表演藝術（白雲生）（載《白雲生文集》）

我演《夜奔》的一些體會（侯永奎）

俞派小生的「穩、準、狠」（蔡正仁）

我演《借茶、活捉》（梁谷音）

崑曲表演藝術的傳承——以折子戲《驚夢》為例（趙天為）

《單刀會·刀會》

《寶劍記·夜奔》

《釵釧記·相約討釵》

《漁家樂·藏舟》

《孽海記·下山》

《孽海記·思凡》

《爛柯山·逼休》

《爛柯山·癡夢》

四　關於青春版《牡丹亭》

面對世界——崑曲與《牡丹亭》（白先勇）

中國和美國：全球化時代崑曲的發展（白先勇　吳新雷）

青春版《牡丹亭》的獨特創意和傑出成就（吳新雷）

崑劇生態環境的重建——青春版《牡丹亭》的珍貴經驗（古兆申）（載

《面對世界的崑曲與《牡丹亭》——崑曲　春三二月天》）

青春版牡丹亭（陳均）

五　小說《遊園驚夢》（白先勇）

附錄：

1 授課教師簡歷

2 課程簡介

3 參考書目

注：

1 此目錄為初擬，請補充。

2 「崑曲文本選粹」小輯，擬使用《六十種曲》、《綴白裘》版，印刷時亦保持繁體字。

3 其它小輯用簡體字。

如時間容許，自編教材，還是頗有意思之事。

二〇一二年二月四日

下午接到白先生電話，他已回臺北，言寫其父之畫傳。談及自編教材，他覺得編得不錯，話題遂趨於閒談（因汪卷說白先生會給我打電話談自編教材）。白先生談青春版《牡丹亭》二百場演出，其佈景為最好之一次，而且演員也用力，可說是以後難逢。我問及以後是否不演，他答曰暫時封箱，但《玉簪記》還會演。此外亦談及崑曲課是否能在北大成為常規之課程，但以北大目前之院系配置，似乎甚難。因如今崑曲課主要依託北大文化產業研究院，而亦只能算其很小的部分。並談崑曲課程如要在北大長期存在，還需有專職的機構及人員來維持其運行也。並談崑曲之現狀，白先生言只有請他掛名作顧問，並無請他參與製作之情形，並說：「請我掛名做什麼呢？」談話約二十分。白先生約

四月份至北京，參與北大課程，及演出。

二○一二年二月七日

正思備課，忽想起昨日蕭博士電話之事未記，今略記之。

蕭言因蔡正仁老師之課，因其彼時正參加南京之會以，需替換，商之有二：一為汪世瑜老師，但又因前年汪老師講時，並未按原定主題，反而談青春版之體會及展望，故效果不好云云。二為我與侯少奎老師同講，我先講北崑，侯老師再講侯派武生。我即說此法不妥，因侯老師之講座，經多年已嫻熟，不可喧賓奪主也。

汪、侯二師，我在中國傳媒大學時，皆曾邀請講座，汪老師講青春版牡丹亭之小生，亦是全場大樂。其如集中講巾生之表演藝術，必受歡迎也。後蕭博士言再與白先生商量，今不知結果如何？

我所講座之主題為「北京與崑曲」，其中宮廷崑曲、民國崑弋較熟悉，而明代北京之崑曲乃近期之關注點，亦頗有可說之處，其中之關鍵乃是《檮杌閒評》，可謂波瀾壯闊，而前人似皆忽略之也。罪過罪過。

二〇一二年二月十六日

下午二時許出門，一路地鐵，讀《道士下山》，書中妙悟甚多，可說是修行書也。我乘地鐵去北大，亦是去因緣際會也（此處下山非出山，亦非崑劇下山之和尚下山也。見小說便知。）約四時許至北大博雅酒店，於大堂繼續讀《道士下山》，書中一句釋「下筆如有神」，曰平日靈性魯鈍，只下筆時借筆力才能偶通神。實為警醒之句也，幾乎嚇出一頭冷汗。五時多，見蕭博士，引我至餐廳，見王安祈教授。王教授曾在研究院演講，故——我與蕭博士言——我識她，她不識我也。與王教授、蕭博士共餐，贈《空生岩畔花狼藉——京都聆曲錄》（王教授稱書名好）、《叢兆桓評傳》、《亨亨的奇妙旅程》三書給王教授，翻至《坑爹戲語》中「金鎖記」一條，追憶研討會時周育德老師所開開心網偷菜玩笑。後又談《李慧娘》往事。王教授執書放於房間，我又送蕭博士一書，王教授回來一看，曰：剛放回去，怎又出現。遂笑解：此乃童話裡所說拿不走的書也。

六時半至北大二教一零九，已是滿堂，與昔日我曾聽之白先勇課堂，人略

少，然亦有站有蹲有席地者也。進門即見陸成雪風佽儷，雪風云此次預備聽完全課程。王教授演講之題目為《崑曲演出簡史》，崑曲歷史一帶而過，隨即切換至演員描述，因而課堂效果大佳（蕭博士云開門紅），我評曰王教授的旁白好（因播放視頻時，王教授隨之講解，頗動情也，如有評華文漪《驚夢》「她睡覺的姿勢好美」之語）。而且評述演員時亦是眼睛放光，頗萌也。王教授之語頗感性，故亦能與學生共感也（換錢熠之《牡丹亭》劇照時，其美豔讓學生驚呼）。有些評述，我雖有疑義，如說汪世瑜的扮相不好，但技藝絕佳，因課件上的照片是近年（老年）之照，故有此誤解，其實汪先生少年中年之扮相可謂風流蘊藉也。

王教授因親自編劇、製作新劇，故反對保守之風。而謂劇場不能由學者「控制」（非此詞，但是此意。）我亦介紹說，王教授因此身分，故姿態與一般學者不同也。

八時半下課，因提問，延遲片刻。下課後，講臺仍有人擁簇而問，至九時半方散，期間我與蕭博士商量表演工作坊事。又回至博雅酒店，一路風大作（今晨知冷空氣來也），王教授亦初嘗北平之春，儘管事先有準備，帶了兩條圍巾。

與蕭博士打車至黃莊，獨自坐地鐵歸，仍讀《道士下山》，此書與作者另一書《大日壇城》一般，結構上後半較散，但仍不能只以其為小說，而應是「修行書」也。書中有修行人數百行騙之事，想起今日報導終南山五千修行人，一笑。

十一時半回土橋，星朗路燈甚明，風亦不大，遂步行二十餘分鐘至家。推門見寶寶玩自己的遊戲。

二〇一二年二月二十三日

下午四時許出發，六時十分到北大。一路看林文月《青山青史》，文筆清婉，所以將一個平凡的人也講得好看。地鐵上接雪風短信，言已占不到座位，所以先走。進東校門，恰好遇見她們出來。黃昏天甚涼，緩步行幾步，卻見二教燈火通明。我離開此校也已七年矣。

進教室一看，和上周王安祈教授聽課人數相等。未幾，葉朗教授亦來。據汪卷課後說，葉老師亦未想到有這麼多人，與上學年不同。故她對放映青春版《牡丹亭》亦有信心。

葉老師講座題為《屬於我們的牡丹亭》，講稿因在報刊發表，早已見過。

此次先以大學人文教育開首，半小時去矣。又講美學（美因人彰、美在意象、王夫之、金聖歎），一小時去矣。講湯顯祖之《牡丹亭》，有情天，追求春天（其實我覺得春天只是興，即詩經「有女懷春，吉士誘之」之意，不解為何王、葉二位老師獨執著於春之意象。）十分鐘去矣。講《紅樓夢》（史湘雲、太虛、新版電視劇《紅樓夢》之誤。）半小時去矣。講《水滸傳》武松打虎，十分鐘去矣。講青春版《牡丹亭》（經典寓於現代、「原汁原味」只是經典之意），十五分鐘去矣。

課罷，因超時五分鐘，因此未設提問環節。課後學生仍湧至講臺。不久葉老師即突圍，我與蕭博士相送。並於寒風中略談表演工作坊事。蕭博士建議做崑曲文本解讀及折子戲展播課，上次他卻擔心學生不感興趣而建議取消。正待出東門，忽想起《青山青史》一書遺落，又返回教室，恰汪卷亦走，同至東門。

回程又是地鐵，亂翻林文月書，其外祖一詩意象頗美，故念之「一春舊夢散如煙，三月桃花撲酒船」。

其實葉老師課上所述《紅樓夢》、《水滸傳》的打虎，都有有意思且豐富

的戲可說的。

晨間曾在微博上放去年五月臺灣國光劇團在大觀園演《長生殿》的劇照，溫宇航飾演唐明皇。有人提示曰：這就是王安祈老師在課上所放錄音「則見風月暗消磨」之歌者溫宇航噢。有人回曰：我還以為是《霸王別姬》裡《牡丹亭》的柳夢梅呢？

一笑。總算說對了一齣。

二〇一二年三月一日

今日甚陰，下午四時出門，遙見雨絲，遂折回尋傘。又是地鐵，如棋子般從東六環至北四環，於地下穿越大半個北京。兩小時恰恰到北大東門。出地鐵時見地面微濕，幸喜無雨。教室內雖無前兩次之擁擠，然亦座滿，並有席地者。等候稍許，汪卷取來輔助教科書，印刷尚可，也算是數日辛苦了。此刻除汪卷、蕭懷德博士外，亦有數名義工，來時亦見他們登記上課學生，及發放學員證等，並曾見學員證之說明，原來還需刷卡，遺失後需補辦等，數年未至北大，已「先進」如許。

上課多半依課件而行，似無甚可說。只是因此講座原安排五月，故未多準備，忽然調至三月一日，未能準備成熟也。自覺此次講座，自己之發見乃是對崑曲六百年之質疑，乃是綜數家之說，並自己之感悟，而提出的一種可能。因時間多用於辨析幾種觀念，故後面講解清代宮廷崑曲，略去數處。民國崑弋名伶，亦只及郝振基、陶顯庭也。

課畢，雖無如前兩次講座時圍觀之景，但課中似無人離席，亦頗足慰。講時，陸成吳雪風夫婦正在座中、對面，見吳雪風多次墜入夢鄉也。課後，有崑曲研習社王紀英老師來談，共至東門。此後我便依舊地鐵往回，途中讀佛祖故事，其中心志，深有感懷焉。

至家已近十一時，與寶寶一起畫畫，臨摹豐子愷《海搖半空綠》，略形似矣。

二○一二年三月二日

晨起見薄雪。將近午間時，讀汪卷發來的課程手冊初稿，校正了幾個誤寫的字。於郵箱發現昨晚的一封學生來信，云：

……這學期選修了《經典崑曲欣賞》。一直對崑曲很感興趣，但沒有什麼基礎，因此想找一些入門性質的書，比如應當如何欣賞崑曲才能真正領略其美，不知老師能否推薦一些？……

回信曰：

……入門性質的書，我在輔助教材的參考書目裡列了一些（估計這兩次課時要發的）。讀後就可知崑曲的歷史及其他情形。裡面也選了幾篇談表演藝術的文章，可參閱。如要「真正領略其美」，自己去學一些曲子最佳。在學習和交流裡，就能培養自己的欣賞習慣和水準。學曲的話，可以到北京崑曲研習社、良社音樂沙龍崑曲課堂等地學。北大國藝苑也有一個，可以先去看看。

豆瓣的「在北京看崑劇」、「元音大雅」等小組也可瞭解資訊。

不知以上回答能否解惑？如有疑問，請再來問。

下午接某某電話，說自己不上網，聽說有培養演員的班，我告知是表演工作坊，為崑曲藝術家來講座後，次日再具體講解身段云云。她說聽聽也好。我便答應代問汪卷可否旁聽。

關於表演工作坊，我也有一些建議，等四月白先勇老師來後再說。

二〇一二年三月六日

今日白先勇老師博客貼出講座速記。柏樺老師評為「專業的崑曲推廣課」，易水評「靠譜」，均感高興。自己讀來，也覺內容較充實，以此亦可知，與學生互動較少，否則知識點不會如此密集也。再讀亦覺得一些「常識」，此時學生未必熟知，但簡單鋪陳又覺無謂也。幸好彼時覺無聊者應是少數罷。

二〇一二年三月八日

今日是婦女節，昨日搭車時便聽到電臺侃侃這類話題。雷鋒節侃雷鋒，婦女節侃婦女，都是應景也。今晚崑曲課是汪世瑜老師講座，因此撰其介紹一份。其實亦用不上，不過忽然想寫。

汪老師是共和國建國之後所培養的第一批崑劇演員，浙江崑劇團的排行是「傳世盛秀」，南方崑曲就是依靠「傳字輩」才賴以傳承。「世」就是「世字輩」，是「傳」字輩在建國前後培養的學生，也是如

今的「大熊貓」，汪世瑜老師就是「世」字輩演員的代表人物。

汪老師的行當是小生，有「巾生魁首」之美譽。崑曲小生有官生、巾生、窮生、雉尾生之分，巾生一般演的就是風流瀟灑的書生（所以我們在婦女節這一天來談風流書生）。汪老師也是以演風流瀟灑的書生見長，比如《折柳陽關》裡的李益、《拾畫叫畫》裡的柳夢梅、《西園記》裡的張繼華，都是汪老師的代表作。可惜大家都無福親見，只能看錄影了。

在文革結束以後，崑曲又恢復起來，汪老師獲得了第三屆戲劇梅花獎。記得一位老師曾經回憶，說那時北京崑曲研習社正在辦紀念顧傳玠的曲會，請汪老師演。顧傳玠是傳字輩裡最好的小生，而當時都認為汪老師的表演很像顧傳玠，所以請汪老師來演作為紀念。那時汪老師正好已經演完了爭梅花獎的演出，所以這場演出全力而為，放開了唱，觀眾都聽得很過癮。

到新世紀時，汪老師又迎來了人生的一個轉折，從演員轉型為導演。這是我們眾所周知的，擔任白先勇老師製作的青春版《牡丹亭》總導演，此後又擔任北京皇家糧倉的廳堂版《牡丹亭》的導演，提出了一些新的概念。連于丹去講崑曲，據說也是汪老師鼓動的。

所以，汪老師之於崑曲，可以說是多姿多彩、經歷豐富。下面請汪老師給

我們談崑曲巾生的表演神韻。

此為簡介。

二〇一二年三月九日

今日追記昨日，亦如往昔之憶了。

下午三時許出門，五時至北大，天色尚明，夕陽仍在上也。一路讀新購《太后與我》，為同性戀之小說，渾如夢語，爵士（巴侯爺）其人一生均在夢中耳。

直奔正大國際多功能廳，汪卷與汪老師已坐定，當年（〇六年）請汪老師至傳媒大學講座，也是這般光景。我與內子去北大正大（即此處）雇門前黑車至傳媒大學（其後司機之發票卻是假的），入通州則見綠樹甚多。至傳媒大學側飯廳吃飯，如今已過六載。汪老師言：那時你尚未結婚。我說：已經結婚矣。我又說：那次您講叫「姐姐」時，大嗓轉小嗓，杜麗娘便是在地府亦能喚回。記憶猶新也。

汪老師問內子為何未來，云對她說汪老師來了，她必來。我則解釋寶寶感

冒，如她來寶寶也必來也。

等黃酒。汪老師言其既簡單又複雜，簡單即有黃酒、魚便好。複雜亦是黃酒有時難尋。青春版《牡丹亭》至倫敦演出，劇組便在道具箱裡裝上二十罈黃酒運去也。

我一一問起汪老師的書。早年那本談藝錄難尋，汪老師答曰香港已重印，可給我一本。汪在香港城市大學的講座書呢？云已交至出版社一年，近期要出了。傳記呢？我呈上新撰叢兆桓先生評傳，他說謝教授早就說起，但太忙，無採訪時間也。

我建議可以談藝錄為基礎，再收集後來談表演藝術之文章，再出一集。汪老師也說授權與我編輯。並詢當日他參與臺灣崑曲傳承計畫之事，以為北大表演工作坊之參照。

一瓶紹興花雕，汪老師與我分之。已近講座時間，遂出門上車至二教。座中人數比前幾次略多，過道亦有椅也。

我所準備之詞未能用上，只說大熊貓珍貴而稀有。且今人多知汪老師是導演，其巾生亦是厲害。汪老師之講座亦由此開場。

此次講座主題甚明也。汪講小生之不易，曰「改造」，如改造手指，改造

眼神，改造腳步（其云今用八字腳走路即是改造之結果）。又說小生藝術為雅、靜、甜，談及「靜」時多以演出經歷為例，如初次演出《拾畫叫畫》，因演出前夜失聲而緊張，四十八分之戲三十九分匆匆而過，後幾日再演，靜下心來，獲成功。又云浙崑第一次晉京演出並爭梅花獎，戲碼在林為林《界牌關》之後，由熱鬧之武戲轉為冷清之文戲、獨角戲，甚難也。是日他演《拾畫叫畫》，周傳瑛把場，他心極靜，平日出場走七步，那日他偏偏走了九步……全力而為。嗣後亦以此劇獲梅花獎。另述浙江遂昌之演出，座椅皆翻背式，觀眾起堂便聲音甚大，那晚亦只是靜，觀眾亦是靜，安然度過。

又云當年粉絲圍繞之狀。令我想起傳聞中傳字輩於上海演出太太小姐扔鑽石戒指之狀也。汪亦講了一個越劇縣級小生清晨演出，粉絲送一碗陽春麵至船頭的故事。

至下課時又表演一段《紅梨記‧亭會》之念白。

下課依然是學生環繞。我則內急久矣，飛奔出室。

與汪老師、王紀英同車返回。王紀英乃曲友之崑曲世家也。自小學戲，車上亦打聽汪老師演出《跪池》之事（汪久不演戲，因去歲紀念周傳瑛，演《跪池》，今年至香港又要演此齣也）。問汪老師於其戲何種版本較滿意，云

與洪雪飛之《折柳陽關》、與蔡瑤銑之《跪池》、首次晉京之《拾畫叫畫》。

我自北京站下，乘地鐵回家。途中仍讀《太后與我》。覺爵士之述甚不合

彼時北京氛圍，如多次談及演戲、堂子，卻似有誤，且不詳細，似為捕風捉

影。他日可細勘之。

歸家已十時半，與內子談汪老師事，她亦悔未去也，並發一條微博。

二〇一二年三月十二日

昨晚去看《續琵琶》一劇，為北京曹雪芹學會策劃，北方崑曲劇院演出，

其中有張衛東先生「踏戲」，故形式採取串折，與今日之新編戲不同也。曹雪

芹學會又策劃《紅樓夢》，亦是串折式，惟是省崑所演。

此次看是劇為第二次，因上次之印象難忘，又聽說多是贈票，故向張先生

索票。不想票亦難也，獲二樓中間位置票二張。此次觀戲與以往不同，全場幾

無掌聲，只有涂玲慧之中年蔡文姬出場時二樓後座有幾聲，當是其所邀來客。

奏《胡笳十八拍》琴曲方有全場掌聲。惟此二次。魏春榮、王振義出場皆無。

後我與江大師言，必定樓下贈票都是兩會代表，無崑曲觀眾也。今晨觀消息，

有國務委員、副市長之流上臺與演員合影等。果然。

此次比上次，印象略差，不知為何刪去左慈及文姬歸漢？而少卻許多風采，演員狀態亦不好。

回來地鐵上，與江大師談北大表演工作坊計畫，他提出暑期班之建議，再綜合此前詢汪世瑜老師之臺灣崑曲傳習計畫，今晨撰簡要建議。如下：

關於「表演工作坊」的建議

二〇一二年春季學期，北大白先勇崑曲傳承計畫增加了「表演工作坊」一項，為配合公選課所用。此乃崑曲傳習傳統中的一個新的創意和增長點，可以持續發展，並充實其內容，使其在崑曲教育中發揮更大的功能。

在借鑑、參考類似的崑曲教育計畫（如臺灣崑曲傳習計畫）基礎上，謹提出以下方案，供參考。

兩種形式：

一　**學期班**

1 每學期系統學習一折戲（根據不同的行當、特點），邀請兩位老師（據此折戲的主要角色，以名演員為主。可聘為「駐校藝術家」）來教授。

2教學分為兩個階段，一為初級班，以拍曲教唱為主，人數不限。二為中級班，以教授身段為主，根據學員的條件來確定人數。

3學期期間，所請教師（駐校藝術家之職責）每週開四次課，其中兩次針對北大校內學生，定於週六、日授課，不收費用。兩次面向社會、公眾，於工作日晚授課，酌情收取少量費用。

二　暑期班

1時間為暑期，一個月，每週上四次或五次課。

2教學可設計不同專題，如學習一折戲，或崑曲場面等。

3面向全國及海外，有一定基礎之學員。酌情收取少量學費，食宿、交通自理。可限定人數，對北京、外省、港臺海外地區設定一定比例的名額。亦可請白先勇老師推薦（如臺灣、香港大學）崑曲愛好者數名，免學費及交通、食宿費等。

臺灣崑曲傳習計畫十年間舉行六屆，培養了大量的崑曲觀眾，以及不少崑曲演員，形成富有特色的「臺灣崑曲傳承模式」，為卓有成效之計畫（本方案亦曾諮詢汪世瑜老師在臺教學之情形）。如擴展「表演工作坊」專案，則可與目前的課程、講座計畫相配合，並有所延伸，亦有可能形成有特色的北大崑曲

傳承計畫，而在大陸得風氣之先，形成在大學開展崑曲教育的有益經驗。

因曾屢屢談及出版計畫，因附之於後。

＊關於崑曲出版計畫的建議＊

年前曾與白先勇老師談及此計畫，目前大陸崑曲出版物雖陸續有之，但多不系統且零散。如能設立一項大型、系統、長期的崑曲出版計畫，一則有利於崑曲的學術研究與普及，一則也易在社會構成相當之影響。簡述如下：

分為三類專題：

一　崑曲研究類：為崑曲史、崑曲美學、批評等涵蓋崑曲學術研究之主題。

二　崑曲藝術類：為崑曲表演藝術家所撰寫的崑曲表演藝術文章、崑曲曲家所撰寫的關於曲唱等主題的文章。

三　口述類：以崑曲表演藝術家、曲家為主、兼及學者、場面等崑曲領域的從業人員，以不同的主題，組織、整理相關口述史料。

以上為暫擬之專題，可設立編輯委員會或學術委員會，在白先勇老師的主持下，以著作品質為標準，每年組織、出版數種。

地鐵上，我亦對江大師言，我只管提出建議，其後是否採納，亦不是我所能做的了。

二〇一二年三月十四日

汪卷短信說明日下午五時一刻至博雅見鄭教授。問江大師看四月七、八日北大蘇崑折子戲哪一場，他回曰有《千里送京娘》之一場，因久看北崑侯少奎之《送京娘》，且看一回侯所教蘇崑之送也。

晚撰鄭教授介紹詞，未必能用上，但寫寫而已。

鄭培凱先生是現在最著名的公共知識份子之一，他立足於傳統文化，在香港城市大學創立並主持中國文化中心，使傳統文化課程成為香港城市大學的通識課程，也就是香港城市大學的學生必須修傳統文化的課程才能畢業，而且成績比重還占得相當大。此舉甚至還引起一部分學生的抗議。

鄭培凱先生在美國學的是歷史，思想史和文化史，著名的歷史學家史景遷就是他的老師，這幾年廣西師大出版社出版史景遷先生的作品集也就是鄭培凱先生策劃主編。

目前鄭老師的中國文化中心，有一項日常工作就是邀請崑曲表演藝術家鄭培凱先生的研究範圍廣泛，包括湯顯祖與晚明文化、陶瓷、茶、園林和崑曲。

去講課，不是像我們這門課程這樣的一次兩次，而是一講就是三個月，並且講課的視頻全部都上網。城市大學的學生很幸福的。更值得一說的是，在二〇〇六年，一些香港學者曾上書胡溫，之處「崑曲是文化，不是商品」，「文化遺產」不能當做「文化產業」來運作。鄭培凱先生就是此次上書的發起人和簽名者之一，在崑曲界有過很大的反響。

曾於去年或前年，鄭教授至藝術研究院講座時，有所請益，彼時講座他反對「遺產」之翻譯，因「遺產」即有經營之意也。去年五月蘇州會議亦曾見他，並贈《亮光集》、《李淑君評傳》。此次看他簡歷，才知他亦以「程步奎」之筆名發表新詩。算起來與古兆申相似，古亦曾以「古蒼梧」發表新詩，今皆為古學。「步奎」之名又讓我想起徐朔方，《今生今世》裡胡蘭成亦稱他「步奎」，而更妙者是徐也唱崑曲。

又曾見鄭教授主持下的崑曲訪談計畫，由陳春苗等訪問，我也幫著聯繫過周萬江先生。

二〇一二年三月十六日

昨夜收一生信，談四節崑曲課後之感受，其言有對有錯，但均是有瞭解崑曲之趨勢也。今晨回信：

你已經有了一些入門級的感受，非常寶貴，可喜可賀！崑曲是一門綜合性的藝術，從你所說的唱、念、舞臺身段、臉譜、美術都已有一定的積累和高度，如朱家溍先生所說，一些崑曲折子戲的藝術已是到飽和度，增之一分、減之一分都不行。有興趣可以多看戲、讀書，得空也可學曲，親身體會更佳。

以下補憶昨晚崑曲課鄭培凱教授之景。

昨日下午先至研究院處理事務，五時至博雅，至房間尋鄭教授。此是第三次見鄭教授，見髮已花白，然聲音、身體猶清健。再至中餐廳吃晚餐，遇蕭博

士亦來，今天下午他欲答辯，本說不來。

鄭教授談北京乾燥，我云最恐怖的時間還沒到，如沙塵暴。鄭教授亦云初至香港半年後之不適應，因他在美國東北部生活三十餘年。今已習慣矣。他談香港的法制大於人情，如相識之一人，因申請經費，用了大陸常見的「代包」方式，結果被判刑並失去公職，街頭偶遇亦避見。又一為大陸學生送某教授紅包，被上告，後員警亦來，該生亦被判刑。鄭教授於中西之間，亦有許多感受也，可為文。蕭問中國之現在可相當於中國歷史之何時，他則答晚明，並云講座會談。

至講座，我先作介紹，亦說鄭教授接受完整的西方教育，但回到中國傳統文化的位置，並以自己的信念和學術研究影響現代社會。鄭教授之題為「晚明文化與崑曲盛世」，答曰分兩部分，一部分是明代之變化，舉筆記及地方誌之語談由儉入奢。一部分是崑曲的發展與湯顯祖的交遊。可注意之點，在他提出明代獨裁統治的兩面，即獨夫不想獨裁，便是改革開放。雖明代初期皇帝確立了皇帝獨裁之形式，控制社會極嚴，但中後期皇帝卻倦於政事，反而使得民間開放自由。此乃歷史之奇詭也。

鄭教授並未言及晚明此景觀與當代社會之關聯，但意存焉。且我想，他羅

列諸種種景象，亦是比照當代場景也。

約十一時歸家，正逢小雨，地鐵下後，索性冒雨。如箭如絲，亦愜意也。

內子云：半夜歸來，頭髮亮亮的，衣服閃閃的，原來是下雨了。再過兩小時，我聞到屋外泥土的味道。

二〇一二年三月二十一日

五時至北大，一路上被葉德輝的《書林清話》惹得興起，恍如回至「冊」、「卷」、「部」、「葉」之時代。

二十分至勺園樓下，在服務臺打電話給梁谷音老師，便等待。

說起來，〇五年與羊羊至上崑紹興路小劇場便看過她的《佳期》，只是座位遠，看不真切。而且配的張生、鶯鶯都是學生輩，年輕稚嫩，渾不相配也。

〇六年在蘇州崑劇院看紀念沈傳芷專場，在蘇崑院中，有人拉著與她、呂佳合影一張，如今此照已雲深不知去也。

〇八年觀《活捉》，恰是她與劉異龍合演，精彩紛呈，那夜上崑戲頗長，結果只能打車回通州，耗金八十圓。彼時已聞《活捉》即不常演也。後果然少

見露演。

去年底於王仁傑研討會，她亦說話感性，追溯往昔，後看其文，其實俱已寫過。

……正尋思間，見她出電梯，便至對面餐廳，恰迎面便是上次與汪世瑜老師晚餐之地。

少許寒暄，我便請其簽名（三本書：傳記小說、雨絲風片、我的崑曲世界），並問傳記小說其真實與虛構有幾分，她答曰童年基本真實，大體線索亦是，但戲校時節渲染太多，影響同學關係云云。我問剪髮之事，她亦說是真的，但少女心性，亦可理解。渠亦說作者文筆一般，但曾寫過張玉娘，彼時別人介紹，便也寫了。

渠點菜甚少，惟一芥藍、一蝦一湯二飯而已。

飯畢，去二體路上，問今日所授何曲，答不知，但無非《遊園驚夢》罷。

至二體地下，接過唱詞，卻是《尋夢》中一段。

到場者為三十人，其實外校甚多，有戲曲學院、北師大、林大、曲社等人。

渠先讓北師大一女生，去歲校園版《牡丹亭》之杜麗娘演示一番，評曰動作太多。又起身示範，謂過程乃是由少至多，又由多至少，舉玉三郎為例，談

其基本無動作，但皆表現出來，是為大師。

其下乃略教唱，並示範此段之身段，如睡酪醺醺抓住裙釵線，亦以手作解開之動作（唱《驚夢》時磨桌身段亦講初學時笑話，頗多見，不贅）。此後先教前半段，並領眾生走數遍。次教後半段，亦是如此。後又分二有基礎者、四曾學者、四男生次第演示，謂外國人像騎馬。

又說當年學《尋夢》、《題曲》等三戲，雖沈傳芷云不要錢，但仍送一千圓，學得三個下午。彼時工資一月僅七十餘圓也。

從六時半至八時一刻，結束矣。歸勺園。數生借問電話之機湧入電梯。我與汪卷遂揮手告別。

回程一路又讀葉德輝。版本目錄之學，如學亦需數年也。此時只覺所知所學少，少年時，多少年愁，而未能學得真本領、真知識也。如今算是徒懷羨慕之心了。

二○一二年三月二十一日

今日甚忙，上午至單位開會，下午至北崑拿碟，偶逢彩排，有《相梁刺

梁》、《夜奔》，進北崑排練場，見侯長治、顧鳳莉、周萬江、侯少奎均在觀戲，想來這兩齣是他們所教。邊看《相梁刺梁》偶與顧老師聊天，她說如今北崑《刺虎》動作太多，像是潑婦，沒有顯出費是宮女。此齣之鄔飛霞即是她教。《夜奔》未及看完，因去北大，便地鐵匆行，恰在五時二十分到勺園。

蕭博士已在等候，我便至服務臺電話梁谷音老師，一起至餐廳吃飯。

我問詢梁老師關於昨夜工作坊之意見（此是汪卷之所託），云很好玩、陪小孩子玩玩，又要是經常這樣便受不了啦。又云戲校的學生便可教這些未入門者。如此問過幾番，仍是如是。

梁老師問水果何處買，言昨晚口渴，無有澄子，便猛喝咖啡。

渠對勺園之飯菜很滿意，並問前臺，打算以後到北崑教戲，仍偶至此處住也。我附言，可逛校園，亦可遊頤和園，甚佳也。

蕭博士問及華文漪等，梁亦說可惜。

下午渠至愛慕大廈商議專場演出事，我詢之，則是定於五月二十七日左右。蕭老師亦說可順便到北大來演。演什麼呢？《蝴蝶夢》。如能成行，當是佳事。

乘車至二教一零九，聽者與以往大致差不多。我先介紹云：

日本歌舞伎有人間國寶，梁老師便是我們中國的人間國寶。梁老師擅長崑曲花旦和正旦戲，尤其是壞女人，上次汪老師講風流書生是怎麼練成的，這次便是梁老師來說壞女人是怎麼可惡又可愛。梁老師亦寫得一手好文章，有《雨絲風片》、《我的崑曲世界》……

渠講座甚斯文。先是糾正說自己並非僅演壞女人，而且講座題目為「花旦」。

講花旦有小花旦與大花旦之分，小花旦如春香，十三四歲，淳樸天真。大花旦如紅娘，十五六歲，已略知人事。其多言大花旦，因人評曰其目好動，不純潔也。小花旦僅陪過言慧珠之春香、梅香。至華文漪演杜麗娘時，因她與她一般高，便不為春香也。

講《思凡》，謂為自己的成名作，因熱烈外放，彼時還引起爭議，豈料文革之後，便無爭議，因時代變矣。

文革後演紅娘，十二紅有露滴牡丹開之句，稱為黃色。俞振飛建議說，改為露依牡丹開，便通過審查。演出時照樣唱原詞。

演《活捉》，為一九八五年崑曲訓練班，十天過了八天，王傳淞仍未教（另一《題曲》班已快完了），王遂讓其子教，其子云未學。後王乃教半天，一個路子而已。所以後來梁劉與寧崑之《活捉》便不同，因只學路子，其它均是自己捏出。

又說《借茶》，云並未學過，只是在北京學戲時，某曲友會，大致說說，後與劉異龍捏出。

說《活捉》之鬼步，稱並非崑曲之鬼步（踮腳走），而是小翠花之鬼步（平腳走，腳不露裙子）。放視頻時，三圈圓場愈來愈快，渾如一陣風也。學生云滿場鬼氣。

又演示潘金蓮見武松與西門慶之眼睛之不同，甚為維肖。

渠演示紅娘、尼姑，又放活捉視頻。整場生動。

故我最後總結日粉絲速來簽名合影，果雲集。

亦說五月專場事，亦是雷動。此次為課程至今效果最好之一次。

渠與汪老師不同，汪以講為主，渠則是以演為主。且去年亦在愛慕大廈講過（言下多提及白領）。亦很熟練。約超過時間十分下課，等粉絲離去，亦是九時半了（下課為八時半）。

有粉絲三（曲社二、戲校一）捧物送至勺園。我與蕭博士則出東門，乘車走了。

蕭博士云一見梁，便是從小缺乏父母之愛，便有缺乏安全感之感。而與華文漪談時，則覺華大氣也。並感歎各人之性格成就各人之藝術也。又云跟隨白先勇之感受，云白心思細膩，卻又有霸氣，故能成其業也。至惠新西街，我下車乘地鐵，十一時歸家。此次地鐵讀物為《余懷全集》，中有〈三吳遊覽志〉甚佳，有楚雲者，猶念念也。

二〇一二年三月二十三日

見安初蜜貼前幾次課照片並感想，有涉及我講之一次，錄之：

這堂課是慕名而來，陳均先生就是豆瓣上那位「亨亨先生」吧！他找了很多老資料，包括北崑韓世昌、侯永奎等老演員和曲家的唱片，但是真的不適合現在聽，尤其不適合給初接觸崑曲的人聽。他的課程有些深度，適合對崑曲有一定瞭解的人。不過，能讓我站兩小時，也能反應他

課程的魅力。他找了一些北崑的視頻，包括邵崢先生演唐僧的北餞，好年輕啊⋯⋯

本週甚忙。一上午亦在處理信函。餘事他日再記之。

二〇一二年三月二十六日

昨夜於安初蜜博客見「天淡雲閒」回曰我念「虎囊彈」為tan，不禁羞愧。

公開課真是處處是陷阱，tan還是dan，我豈不知（以前談《山門》時還特意說過），但畢竟誤說了。

但我在所講題目中，所覺稍有發見處，卻無人提及。無意讀錯一次，反而被提出。想起朱先生上課時諷某演員念琴挑（上聲念作陰平）。似太苛也。不過，經此一提，他日必不會錯了。

今日中午，汪卷問表演坊之感受，以撰新聞，回曰：

一　觀摩、學習著名崑劇表演藝術家對唱腔、身段的講解和示範，近距

離的感受「崑曲之美」，是一種非常「奢侈」的崑曲體驗。

二　資訊含量大，因老師（著名崑劇表演藝術家）的講解，往往是其數十年崑曲生涯之經驗，如梁谷音老師談《尋夢》身段之由簡至繁，又由繁至簡之變化，不僅對於學習崑曲，而且對欣賞崑曲多有裨益。

三　和梁谷音老師的感想一樣，很好玩的一次活動。

二○一二年三月三十日

記昨日的課程。

依舊三時出發，卻不到五時便至北大，先去物美地下書店，時間只夠看打折書。上回三折買到潘雨廷道教書，幸甚。此次卻無此好運，僅購曲論一本。至勺園見蕭博士與趙天為老師。獲贈其專著《牡丹亭改本研究》，裝幀不錯，字亦皆是紅體。談《牡丹亭》改本似僅此一本，且流通不廣也。我亦贈叢兆桓先生評傳與她。她亦言曾購《歌臺何處》，只是未注意作者也。談白先勇、鄭培凱等她熟悉的老師。後步行至二教，風甚大。

今日聽講座者恰恰將滿。我介紹她則謂吳梅先生第三代弟子，或可見吳梅

學術之傳人之風采云云。又言其對《牡丹亭》改本研究甚深，可觀。又言其精

於京崑演唱（彼時我尚只知演唱，而未想到渠亦學身段也。）渠講課多循其書

之思路（其時我亦翻書），談畢歷代對湯顯祖之批評後，放伴奏，並歌舞《尋

夢》一曲，恰是工作坊時梁谷音老師所教一段，大體形似。然高跟鞋做身段，

又於講臺局促之地，仍只是比劃而已。此後方進入，舞臺之修改，多以張繼青

版、青春版、梅蘭芳版、王奉梅版為例，亦放視頻片段。觀時亦覺《驚夢》時

柳杜相遇，往昔聽張洵澎老師講：昔日老師教時言後退七步，便是你一生之良

緣（大意）。梅蘭芳版改作相對而見，張繼青版則是斜對，面向觀眾。梅蘭芳

版為電影，亦是飛升之鏡頭，方知張洵澎電視劇版是從此而來。

準時下課，我與渠討論十二花神等。此次講座多循其書，新發明較少也。

且於我之講座相似，或嫌深也。當然我也思之，我能否如王安祈老師一般，以

誇讚藝人之詞而打動人心呢？

送渠回勺園，此後於東南門見汪卷，搭車至惠新西街，便乘坐地鐵歸也。

地鐵上讀孫書磊書，除一二論文外，均無甚意趣，或許，古籍研究之大發現，

可遇而不可求也，多半還是平常之勞役也。讀所購曲選中的《太和正音譜》，

李開先等書。李開先言元代詞曲之發達，乃是因人民不用服兵役，且負擔輕，此論一般歷史書籍未見，可注意也。又言關漢卿與戲子不同，因關是行家子弟，而倡優是戾家子弟，關漢卿等寫曲，戲子敷演如奴隸也。據此，往常講關漢卿混同於戲子，亦是後人之曲解也。

二○一二年四月五日

五時許至北大博雅，見蕭博士訂座布菜，頃刻白先勇老師與廣西師大出版社劉總及編輯來，及白之秘書鄭。他們圍談白崇禧影集出版活動之計畫，如北京採訪、南京會議及展覽等。六時二十出發，至二教也去休息室，鄭老師為白氏整裝，謂從行政秘書轉為服裝管理。

於教室坐定後，我介紹日著名作家、北大崑曲傳承計畫創始人、崑曲課主持人白先勇老師親至講座，又云最早知道白老師一系列驚豔的小說，已是文學史上的經典作家；八、九年前忽然製作青春版《牡丹亭》，亦是新世紀以來崑曲的重要標誌，他來談崑曲與文學、崑曲與中國詩的傳統云云。

白氏此講座應是新製，先講《詩經・睢鳩》一篇，又《遊園驚夢》曲詞，

又王昌齡閨怨詩，再沈豐英、沈國芳《遊園》示範演出，又俞玖林、沈豐英《驚夢》演出，又與同學交流。可見有一定設計。對詩曲解釋淺近，多現代闡釋，可見其細膩敏感之處（我謂之小說家之敏感，因其情景描述似小說之雛形也）。

課後仍是簽名。至九點，渠一行坐車回博雅。我便又坐地鐵回矣。前半程讀安吉拉之《煙雲》，至通州換聽張文江講《投子大同》，至屋，被寶寶見，也要求用耳機聽音樂五分。

白老師講座人甚多，坐地鐵亦遇見數位。其中一位同坐十號線，言自己對崑曲之「民間」研究，又謂自己京劇唱得好，又謂在北京崑曲研習社學，又謂對張繼青光碟學，並比較張繼青與單雯之唱，並曾寫文章，云云。

安吉拉短篇數篇甚好，有南美風味。

聽張文江錄音，整理後活生生的部分被刪減，誠可惜也。此部分乃是活生生之經驗與開悟之語也。我讀《潘雨廷談話錄》後感覺更是如此，即勿論對錯，或無所謂對錯也。

二〇一二年四月十三日

前日至北大勺園，與張繼青姚繼焜二先生晚餐，問及數事，晚歸憶之，遂於《青出於藍》頁邊綴錄之。

1 張未向韓世昌學《癡夢》。（因往日查五、六十年代《北京晚報》時，似有張至京向韓學《癡夢》之報導，故詢之。）

2 張之《癡夢》與韓世昌之《癡夢》區別在於韓有水袖，張則捲起。（張未見過韓之《癡夢》，八三年至北京演出時有觀眾道之。）

3 張之「梅花獎前三屆有含金量」之語傳之網路，但張言並未說過，並解釋說因其本身獲第一屆，故不方便作如此之評論。

4 張與野村萬作合作之《秋江》，除在東京演出外，亦曾在南京演出。野村在上海演時，未演《秋江》，只邀請張、姚等觀看其劇。

5 張、野村合作時，因語言不通，乃由翻譯傳達，約定某一動作、表情後如何如何。

6 張在日本演出時，《牡丹亭》、《朱買臣休妻》均錄影，但中方僅同意

《朱買臣休妻》由日方出版，《牡丹亭》則未。或是中方要價太高之故。《朱》之錄影帶在海外流傳甚廣，臺灣有人說在地攤上曾買到。

7 姚言宋時即有《朱買臣休妻記》，他將《爛柯山》改名為《朱買臣休妻》亦是有據。

8 八三年張至北京演《牡丹亭》，有司要「掃黃」，要求改詞。遂改幻燈片字幕之詞，但演員演唱仍舊。

9 《朱買臣休妻》由阿甲導演，保留《癡夢》完整一折，其它如《逼休》、《悔嫁》、《潑水》均有所改編。

10 姚言：《逼休》極好，「雌大花面」與「鞋皮老生」之對手戲，有特點。

11 姚又言：《逼休》中朱買臣是「皺殺鼻子，筍殼手心」。

12 上崑有《前逼》、《後逼》，姚言張之《逼休》亦是「前逼」、「後逼」，再加上《北樵記》的一些動作。

13 張、姚二師均樸實。

14 張、姚言在南北崑會演蘇州演出時，見過白雲生、侯永奎，並曾跑龍套配戲。

15 我道《青出於藍》裡印象最深之一幕為，年幼之張獨自在家，揭開米

缸，發現空空如也。張回曰不好意思。（我私以為此情景關乎張之生活與藝術也）

16 張講解唱至「好不傷感人也」時，嗓音是「濕濕」的感覺。

另附次晚張姚北大授課數條（於《余英時訪談錄》書後略記）：

17 姚解《朱買臣休妻》多用現代闡釋，如「中年夫妻的婚姻危機」。

「三十多歲無房無車」等。

18 姚道蘇州之落瓜橋故事即是說朱買臣獲贈一隻瓜，於橋邊躊躇，要帶與崔氏，手於瓜上撫來撫去不料……此橋遂易名「落瓜橋」。

19 張言《癡夢》崔氏全黑，捲袖，露出白裡子，為南崑特色。（可與前言之韓《癡夢》對照）

20 張言正旦有大正旦與小正旦，大正旦如崔氏、趙五娘等，動作正規、嗓音洪亮、音階較高。小正旦如《竇娥冤》之竇娥。其區別在於年齡，以及是否結婚。

21 阿甲排《癡夢》時，加了內心獨白。

22 姚傳薌傳《尋夢》，有前後二版，後一版較花哨，張學過此二版，但演出按第一版。

23 《癡夢》夢醒之際，崔氏大叫「來來⋯⋯」，音色陡高，張言此即「雌大花臉」也，杜麗娘不可如此。

陳均記於壬辰穀雨前七日

二〇一二年四月十九日

今晚乃辛意雲先生講座，上網查，竟發現他卻是一位國學學者和推廣者。

略準備介紹詞：

今天我們請來的老師是臺北藝術大學的辛意雲教授，辛教授是國學學者，曾追隨錢穆先生二十餘年，現在也在致力於國學的講授與傳播。辛教授不僅出入於西學與國學，而且注重於傳統文化與日常生活的關聯，讓傳統參與到當代的現實之中。而且，辛老師是一位很好的傳道者，因為他的聲音很好聽，有人說：因為辛老師的聲音好聽，不管辛老師講什麼，只要是講就行了。

辛教授與青春版《牡丹亭》的淵源也很深。我在一本書裡讀到，白

先勇老師獲得製作青春版《牡丹亭》的贊助來自台積電文教基金會董事

長曾繁城，而曾先生也就是在辛教授的建議下開始喜歡崑曲的。可以說

辛教授是青春版《牡丹亭》的一個媒人。

此外，辛教授和青春版《牡丹亭》之間不得不說的好玩的故事還有

很多，我們今晚可以聽辛教授細細道來……

依舊下午三時出發，五時到。至勺園打電話，便有一極溫潤的聲音，果然

好聽。頃刻辛先生與蕭博士下，用餐亦是蕭博士布菜，有虎皮尖椒一盤。辛云

論語、老子等，我亦問禪宗之問題。不過我云可否說莊子之書是讀老子的「讀

書筆記」，卻被他斷然否定。此後云德、道二篇之次序，我已有所聞，不以為

怪。問鍾泰《莊子發微》如何，答平平。我述近日新聞，即淨慧寺香積寺方丈

原為殺人犯被捕事，曰觀其言行，此方丈其實亦被改造，已有修為也。辛亦憶

往日去香積寺吃齋，四方鄉民擁至，無序，見方丈持大棍驅之，秩序遂好，彼

時即感覺此方丈有「殺氣」也。談吟誦事，談其與葉嘉瑩之淵源，主張情性文

化、生之權利等觀點。

他所講戲曲課，其實乃國學課也。因關於崑曲、《牡丹亭》亦只是點染。

多言儒道釋之觀點也。略記好玩並感想之幾條於書前，此書卻是地鐵所看《傳大士研究》。

1　一九八九年首次在香港看中國大陸崑劇演員演出，曰六大崑班展現了百科全書式的情景。此前在臺灣，曲友雖清唱佳，但演出不忍睹也。

2　觀時見某戲中有存在主義，不下於古希臘悲劇、日本能劇、印度神劇。

3　中國是大圓滿，無所不有。

4　聽崑曲時入睡，亦是入崑曲之門，因打瞌睡亦是休息，醒時氣也調勻了。

5　李安《斷臂山》借鑑中國傳統的死後化鴛鴦、化蝴蝶之故事。

6　斯特林堡拍最後一部影片《芬妮與亞歷山大》（我想此是辛之口誤，他想說的可能是伯格曼）。

7　佛教的輪迴擴大了人類的時間（我覺得應是空間，因有三千世界嘛。當然說時間亦可）。

8　讀ＰＰＴ，不覺枯燥。

9　唐明皇是音樂家，楊貴妃是舞蹈家，唐明皇指揮三萬人的大樂團。兩個偉大的藝術家。

10　只要活在情緒裡，便是《金剛經》所說「夢幻泡影」，似真非真。

11為什麼辛喜歡講西方理論？如悲劇、存在主義。（後來我得出結論，因辛最初學西方文論，後從錢穆先生學。最初之學習影響至深也。）

12生之秩序。

13辛講課時不僅滿堂奔走，並雙手常作飛翔狀。

14空性。

15「窈窕淑女，君子好逑」也可以是「窈窕君子，淑女好逑」。

16我之感想：辛是一位很好的傳道者，能量太大，故講之不足，還需配以「舞蹈」，來散發能量。一個證明便是：經常板書，寫時黑板搖晃、粉筆根根折斷……

拖堂約半小時。課後學生擁至「解惑」，見已過九點，我便先撤。至土橋恰八○六到。地鐵上讀《傅大士》，見彌勒轉世之說、燒身、絕粒齋等。

二〇一二年四月二十六日

五時十分至勺園大堂，打電話給許先生，約十分後即至。云下午接受訪問，與記者配合不順利云云。至二教講座，我介紹其為「美的製造者」，為

青春版《牡丹亭》御用攝影師，八年拍攝二十餘萬張，為青春版《牡丹亭》之最詳細檔案。只忘了許培鴻與徐悲鴻之包袱。我也對渠說：臺上認識演員，臺下認識你也。渠之講座以概是其髮型之故。渠進教室時，亦有掌聲，大展示照片為主，除崑曲外，亦有藝術家。講至最後一部分影像製作時，學生益發感興趣。提問之學生亦有贈品，為其所製作的影像之書夾，名為《尋夢五十》和《拾畫三十》。推遲下課約半小時，後有學生圍觀提問與電視臺採訪，我便先走也。此場與前場人數恰恰滿座，可能是因一為國學家，一為攝影者，校外之崑曲愛好者不感興趣也。然其課，卻又恰恰適合學生也。地鐵上讀荒木見悟著作，喜歡此名字及書中所涉另一名忽滑谷快天，皆日人名，大有禪意也。

二〇一二年五月三日

蔡正仁老師的課笑料頗多，其實，在講解小生的分類，和《長生殿》故事時，課堂還是頗為冷靜的。而到《小宴》和《評雪辨蹤》時，便是笑聲不斷了。是時，先是張貝勒演唱《聞鈴》中的一曲，後與沈昳麗「攜手向花間」，

至《評雪》，蔡老師方與沈演示了一番，神情動作皆戲劇化，所以一時出現了很多萌照。最後《迎像哭像》中的【脫布衫】一曲，可惜未錄下。

課後提問中，依然有一女提問為何刪曲，以及有否傳承（張繼青老師講座時亦是此問）。又有問俞派小生（京劇），答曰很麻煩，其實是因京劇、崑曲劃分之故也，劇種劃分，導致體制、單位不同，合作便難也。

與蔡沈錢張吃飯，因他們都說上海話，八卦聽得便少，只記住蔡為「故事大王」也。

地鐵讀柏樺自傳，讀到許多以前忽略之處。

二○一二年五月二十五日

寫此筆記時仍思吳新雷老師，不知何時能再晤談也。

昨日下午五時，與趙天為電話後，即見吳老師從電梯中走出，笑容滿面，云又見面了，並提及去年五月千燈之見面。又說白先生與他討論今年崑曲課之事。曰：第一年為一歌唱得好的小夥子，歌雖唱得好，但不瞭解崑曲；第二年請胡芝風，著名藝術家，但一開口便是說京劇。趙天為挺適合，但又在南京，

不便常來。故在千燈，白先生見我後，覺得是一恰當人選也。餐廳有包餐，遂至旁邊咖啡廳。吳點蛋包飯，我點焗飯，並蘑菇湯。

我出示《京都聆曲錄》中所寫吳老師事，他提起那封信又笑，看完又說，還是用文言寫的。

趙天為亦來。問起顧堅家譜事，吳笑得很開心了，云原來是學術造假。情形大致如此：某甲宣告發現顧堅家譜有顧堅之記載，遂成為千燈及蘇大之座上客，並開研討會，其文亦載於《蘇州日報》、《崑曲論壇》。但某甲云此家譜發現於日本國會圖書館，並由副館長某某某親自陪同方能查詢。如此一說，其來源便無可查證了。恰好吳在隨文發表的四張書影中，發現三張來自上海圖書館之家譜。千燈時，又囑日本研究者某某某某（名字不憶，待補）回國後查證，半年後，某某某某云：國會圖書館無顧堅家譜，且某甲所說副館長數年前已至某大學任教授矣。吳遂寫文章，並略提此事。又云：不可提及太多，不然某甲又要失蹤也。因某甲每次被人說穿，便失蹤數年也。又云：此真乃怪現狀也。

六時三十分至教室，吳教授云其準備頗多，先是講稿請打字員打出，又請趙天為製作課件，此次又請趙偕同，故講課中，趙常打出若干字也。

我先介紹吳教授是中國最著名的崑曲學者之一。又云其有一小事，即發現

魏良輔之另一版本，故今又崑曲六百年之說也。一大事即集十年之力，編出《崑劇大辭典》，凡有不知者，翻大辭典即可。又云其吳語可謂原汁原味，但透過原汁原味，可見吳之好玩。

吳教授講題為《江南文化與崑曲美學》，云並無研究，為白先生出題，他來應試。主要亦是從地域文學與崑曲美學來說，吳之方言讀詩詞味道頗佳。唱崑曲亦是味道十足，且嗓子頗好也。

只不知堂中聽者能聽懂幾何？但吳教授拋出的包袱，亦能收穫笑聲，可見能聽懂者不在少數也。

依舊是地鐵，包中顧彬之戲劇史極難看，每頁錯誤無數。實在不想拿起，即使地鐵之旅頗無聊。途中接到洪教授電話。

二〇一二年六月三日

三十一日為崑曲課最後一課，約三時出發，地鐵一路，在中關村大食代吃湘菜。六時二十至北大，小雨。課後與蕭、喻至博雅酒店，與白聊天。約十一時告別，打車歸，費一百四十餘圓。

六月一日兒童節，先於十二時與楊早在四惠東見，乘其車，半小時後至博雅，於對面小街略午餐。一時許至酒店，白正在中餐廳，談至二時。依舊搭楊車，至太陽宮打車至美院，堪堪是張文江先生上課時間。

昨日，午後出發，先至王府井新華書店，上六層，白先勇先生簽售，亦是充滿了人。約四時結束。我坐蕭博士車，至四惠附近的銀灘金湯飯館，蕭買《身影集》十餘本，請白簽名，均是送與各路社會關係人士。蕭天水宣傳部任職，讓我想起侯衛東官場筆記。席間，白言至大陸幾十次從未旅遊，蘇州亦未去過園林。舉例：藝術家去，相約去東山賞梅，結果他八點起床，坐於門前，開會至晚上兩點，藝術家們言其比共產黨還共產黨。白亦有評價所見官員，多是果戈理筆下的死魂靈。五點四十，白與廣西師大出版社編輯去機場，蕭及喻江亦跟。我坐地鐵至南站接羊羊、寶寶。

北京與崑曲

——在北大崑曲課上的講演

謝謝大家在這個寒冷的春夜，「杜麗娘夜不能寐」的夜晚來聽這次崑曲課。首先，自我介紹一下，基本的履歷課件上面有，我來說一下我為什麼來到這個課堂的緣由？我是二〇〇五年從北大中文系博士畢業，當時我到了中國傳媒大學工作，在那個學校開了一門崑曲欣賞課程，也是一門公選課，過了兩年之後我去了中國藝術研究院。在去年五月份的時候，我在一次研討會碰到了白先勇老師，跟白先勇老師聊起來，他說既然你不坐班，又主要從事崑曲研究，那麼就到我們這門課來，和同學們一起交流一下關於崑曲的一些知識。和白老師一起聊天的時候，他的一個關鍵字就是「同學們」，比如說上一年的課裡面同學們反映，雖然聽了很多很好的講座，覺得有很多問題沒有人交流，沒有老師交流。再比如說演戲，他說同學們想看戲，他就讓蘇州崑劇院來北大演戲，所以一個關鍵字就是「同學們」，為了白老師的一片好意，也請同學們不吝賜教，有問題儘管問我。

今天我的題目是《北京與崑曲》。

我做的課件上的這幅圖是當時乾隆為崇慶皇太后祝壽的萬壽盛典，當時的北京城到處建了很多經棚戲臺，戲臺上大部分演的是崑曲，那個時候可以說北京城是一座「崑曲之城」，所以我把圖片當作一個象徵用在課件的首頁。

下面作為一個熱身，我就請大家聽兩段崑曲，給大家換一個口味，因為前兩次課我們聽的是溫柔纏綿的《遊園驚夢》裡面的曲子。我想預熱一下，首先聽一個《寶劍記‧夜奔》，這個「夜奔」的故事大家可能都很熟悉，它和小說《水滸傳》裡面有一點相似，屬於同源異流的，這個《寶劍記》寫的是林沖的故事，故事主角是林沖、魯智深，但是它和《水滸傳》是不一樣的，因為它是產生在《水滸傳》的形成過程之中，「夜奔」也是很多年來流傳的一個名劇。演唱者是侯永奎，是說的就是當林沖逃往梁山的路上，虎嘯猿啼，心驚膽跳。

從民國一直到共和國的一個京崑名家，也是我們以後要請來講座的侯少奎老師的父親，這個曲子的錄音是一九三○年代，距現在已經有七十多年，我們現在聽這一段曲子……

這一段曲子曲意悲沉。它在近代的文化史上也是一個非常有名的戲，流傳著很多故事，從蔣介石、李宗仁一直到毛澤東，有很多，以後有機會我們講

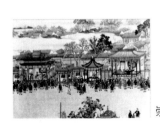

崇慶皇太后萬壽盛典

《夜奔》的時候再聊。

下面請大家聽另外一段曲子，是來自於《單刀會·刀會》，關漢卿的雜劇《單刀會》裡的一段。它裡面有一些名句我們現在還知道，比如說像「大江東去浪千迭」，還有最後一句，「二十年流不盡的英雄血」，都是能夠讓人血脈賁張的曲詞。《刀會》的另外一個特點，它是八百年前關漢卿所創作，它是我們現在仍然能夠基本上能用原詞來演唱的曲詞。演唱者是朱家溍，有些同學可能知道他是故宮的文史大家，也是著名的京崑票友，這一段錄音是在一九九○年代……

這一段是關公單刀赴會，在大江上觀江景，看到的不是水，看到的是「二十年流不盡的英雄血」，當然這個劇詞裡面可能有錯誤，比如說從赤壁之戰到單刀赴會是沒有二十年的，但是戲裡的邏輯就是這樣的。

剛才兩個錄音是為了熱身，熱身什麼呢？我想在進入正題之前談幾個觀念，就是我們現在流行的幾個崑曲觀念，大家可能聽說過這樣一些說法，但是我想在這裡做出一個質疑。

首先就是「崑曲不僅僅是《牡丹亭》」，我們一說崑曲就想到了《牡丹亭》，進而想到的是一個生旦愛情戲。前年在國家大劇院製作了一個崑曲晚會，這個晚會的名字叫《明珠幽蘭》，選了四大名劇，四大名劇不是四大名

著，就是戲曲文學裡面四個最著名的作品，是哪四個？從元朝時候的王實甫的《西廂記》，然後到了明代湯顯祖的傳奇《牡丹亭》，再到清代孔尚任的《桃花扇》和洪昇的《長生殿》，這些都是非常著名的作品，在裡面各選一折，他們當時選擇的，在《西廂記》裡面選了《傳書賴柬》，張生去花園裡面會鶯鶯，《牡丹亭》選了《遊園驚夢》，《長生殿》選的是《小宴驚變》，唐明皇和楊貴妃在花園裡面飲酒，非常歡樂的場景突然聽到漁陽兵變的消息，整個這個故事就從喜劇變成悲劇。再就是《桃花扇》裡面的《守樓寄扇》，李香君把她用鮮血沾染的桃花扇，託蘇崑生帶著侯方域。當時選了四個戲，基本上都是一個生旦的愛情戲。導演叢兆桓先生建議，為什麼不選一個其他的呢？就是可以調劑一下，看了一個晚上的愛情可能覺得很單調，可以選什麼呢？像《長生殿》裡面有其他的戲，比如說郭子儀的老生戲《酒樓》、《西廂記》裡有花臉戲《惠明下書》，可以調劑一下，但是國家大劇院的策劃者認為崑曲就是愛情，就是愛情戲，要策劃一個愛情晚會。

剛才我放的這兩支曲子其實都是崑曲裡面的名曲、名劇，意思是崑曲不僅僅是《牡丹亭》，不僅僅是愛情戲，而是一個非常全面的，它之所以能夠在明清能夠盛行二百多年，就是因為它反映了當時的中國人的思想情感，他的觀念

世界和生活世界，我們在清代宮廷戲裡面發現他們的大戲都是一些什麼戲呢？比如歷史演義，有三國戲《鼎峙春秋》，有楊家將演義的戲《昭代簫韶》，還有神仙教化戲，比如說像《封神演義》的戲《封神天榜》、像《西遊記》的戲《昇平寶筏》，還有水滸戲《忠義璇圖》、目連戲《勸善金科》等等，都是他們常演的劇碼，而且一演就是大半個月。

所以我們一提到崑曲可能想到了《牡丹亭》、《西廂記》，如果你回到明朝後期，回到了清代，當時你看到崑曲有可能就是另外一種場景，就是我所談到的第一個觀念，我們現在流行的觀念，對此提出一個質疑，崑曲不僅僅是《牡丹亭》，不僅僅是男歡女愛，也有忠孝節義。如果把崑曲僅僅看作是生旦愛情戲，就是把崑曲看小了、看窄了。

第二個觀念，《牡丹亭》不是崑曲，這個大家可能有一點驚訝，為什麼說《牡丹亭》不是崑曲？我們一提起《牡丹亭》就說它是崑曲，為什麼不是？首先《牡丹亭》是傳奇，傳奇和崑曲是不一樣的，傳奇指的是一種文學體裁，比如湯顯祖寫的《牡丹亭》，他這個作品既可以崑曲來演，也可以其它腔調來演唱，而崑曲只是一種演唱的方式，我們可以用崑曲去演很多的劇本，同樣，劇本可以用很多的聲腔，由崑曲或者說用贛劇、越劇演唱《牡丹亭》，而且更重

要是湯顯祖當年創作《牡丹亭》，他壓根不是為崑曲創作的。這個裡面有一個故事，其實涉及到湯顯祖本人的人生經歷，我們知道明朝時候的讀書人的理想是什麼？少年的時候，以文出名，湯顯祖大家可能對他不大瞭解，少年的時候以詩著名，而且他寫的八股文特別好，曾經進入過八股文的教科書，當時考試八股文，有很多輔導教材，裡面就選了湯顯祖的，到了中年的時候遊宦，去當官實現政治理想，偏偏湯顯祖遊宦非常不順利，首先第一個挫折，他到北京考狀元的時候，當時的宰相是張居正，張居正他要培養自己的兒子，他讓兒子去交往名士，然後獲得聲譽，但是湯顯祖根本不理他，就拒絕，拒絕之後，大家可以想當然，在張居正當政的時候他就一直不得意。湯顯祖一直不順利，只能當一些閒官、冷官、小官，後來到南京當了一個閒官，後來到浙江一個山區，就是一個縣，浙江的遂昌縣，當了幾年的知縣，在這樣的一個過程中，他的政敵就是有很大的一部分來自於江蘇的文人，雖然湯顯祖在南京當了好幾年的官，但是從來沒有去過蘇州。

湯顯祖後來棄官而逃，他逃不是辭職，而是後來有一天不當了，掛印而去，現在覺得可能不可思議，我看歷史材料，在明朝後期的時候這種情況還是比較普遍的，因為連皇帝都不上朝了，湯顯祖回去以後以詞曲娛老，就在家裡

寫這些，著名的臨川四夢就是這樣寫出來的。他當時寫出來之後用來演唱的，他還自己教，所謂「自掐檀痕教小伶」，他自己來教演員唱《牡丹亭》，但是他教演員來唱《牡丹亭》，到底是什麼聲腔呢？後來有人推測，他唱的是一種宜黃腔，根本不是崑曲，當時崑曲是叫崑山腔。而且有一些蘇州派的作家，專門寫適合崑山腔演出的傳奇的作家，因為《牡丹亭》的影響大，就把《牡丹亭》改成崑曲來演唱，湯顯祖聽說之後很不樂意，但也沒什麼辦法，寫了一首詩來諷刺他們，課件上面列出了兩句詩，來自這首詩，「總饒割就時人景，卻愧王維舊雪圖」，「王維舊雪圖」就是非常著名的傳說王維畫的一幅畫，叫做《袁安臥雪圖》，下了很大的雪，有一個人叫袁安，他在屋子裡面奄奄一息，快死了。有人找到他，問他為什麼下雪沒有吃的，不找人要呢？袁安說，現在下這麼大的雪，很多人都有困難，我不能為我自己的事情去麻煩別人、勉強別人。王維這個畫有一個著名的場景，就是雪中芭蕉，下雪，王維畫的芭蕉，後人認為非常不可能，下雪怎麼會有芭蕉呢？不符合季節，所以後來有人把芭蕉換成了梅花，認為芭蕉不合理，畫梅花才合理，所以叫做「割就時人景」，為了符合時人的趣味，現代人的趣味，變雅為俗，雪中芭蕉表現文人的氣節，高潔的氣節，畫成梅花變成

普通場景，所以湯顯祖做這樣的比方，你把我的《牡丹亭》改成崑曲，改了很多詞和場景，這就叫做「卻愧王維舊雪圖」。

我們現在可以看到，《牡丹亭》在後來的演唱中被伶人改了不少，當時的一個例子，馮夢龍，我們知道是明朝末年的一個大出版家，出版過很多的通俗文學作品，《三言兩拍》什麼的，馮夢龍當時也把湯顯祖的《牡丹亭》給改了，改成一個什麼情景呢？在《牡丹亭》裡面一開始是柳夢梅說自己做了一個夢，夢見佳人，醒來之後為了紀念這個夢把自己的名字改成柳夢梅，原來叫做柳春卿。然後往後面看，看看一折一折，過了幾折之後才發現杜麗娘才開始做夢，杜麗娘在夢中遇到了書生，就是柳夢梅。馮夢龍說這個非常不合理，為什麼？因為柳夢梅和杜麗娘他們是一起做夢，同夢，但是為什麼在傳奇裡面柳夢梅做了一個夢，然後過了好幾節才出現杜麗娘做夢，於是他把它給改了，改成一起做夢，這就是一個大煞風景的事情，「卻愧王維舊雪圖」，如果大家現在再來看《遊園驚夢》，也會發現很多和湯顯祖的原作不同的地方。

我舉一個例子，在《遊園》的時候，杜麗娘起來之後，吩咐春香說讓她取鏡臺、衣服進來，既取鏡子也要取衣服，因為杜麗娘剛起來，要穿斗篷才能出去，但是現在的演出為了簡便，所以把它改了，變成不是取鏡臺衣服，只是取

鏡臺，杜麗娘早上一起來就披上一個斗篷就不用穿衣服了，然後梳妝就行，這是令人為了演出的方便，其實也是一個表演技巧的難度降低，在以前伶人穿衣服照鏡子在這個時候都能夠應付，而且也做的很美，但是後來的演員可能沒有這樣的功底了。後面還有一個改變，被大家認為比較好的，在《遊園驚夢》中會出現一個「堆花」的場景，大家如果看過有可能有印象，出現了很多花神，青春版《牡丹亭》裡面也有一群華麗麗的花神出來，其實在湯顯祖的原作沒有這麼一個花神，只是有一個大花神，而且這個大花神不是一個美女，不是仙女，而是一個末，也就是一個老生，有鬍子的，可能是一個很冷清的場景，後來藝人為了演出熱鬧，就把它變成一個非常歡樂的場景。如果我們要較真，這和湯顯祖的意思就不一樣。

我們提起《牡丹亭》，就說它是崑曲，是崑曲的代表作，但是《牡丹亭》其實不是崑曲，崑曲是一種演唱的方式，一種演唱的藝術，其他聲腔也可以唱《牡丹亭》，這就是我所談到的第二個觀念，誤區，就是《牡丹亭》是崑曲的代表，其實《牡丹亭》和崑曲的產生是同時期的。它本來就不能算作崑曲，只是後來崑曲把它改造成為一個代表劇碼。

課件上的書影是當時的《牡丹亭》的刻本，我們可以看到，它的名字叫做

《玉茗堂還魂記》，它不是叫做《牡丹亭》，《牡丹亭》是俗名，我們為了方便叫它《牡丹亭》，原來提《牡丹亭》一般是《還魂記》。

我說到第三個觀念，崑曲不是戲，說起這個大家可能更加驚訝了，因為我們是把崑曲當作戲曲來接受，是戲曲的一種，是一個古老的時間很長的有幾百年的戲曲種類，但是我在這裡要說，崑曲不是戲。這個張衛東先生曾說過。為什麼呢？我給它一個定義，前近代中國的文人藝術，為什麼這樣說呢？首先從崑曲的產生來看，我們經常提到崑曲是由魏良輔所創造的，以魏良輔為代表的一批歌唱家所創造的，所以上次王安祈老師講座就說，魏良輔，很多人回答成魏忠賢。魏良輔按照現在的觀念就是一個歌手、歌唱家，他創造這種聲腔，大家一起交流，他不是去演戲，而是文人之間，我們可以談詩、畫畫、書法、彈奏古琴，我們也可以唱曲，以曲會友，它是屬於一種文人之間的交往形式。如果大家看張岱的《陶庵夢憶》，裡面就這樣的場景，就是朋友在一起，有的人唱曲，有的人畫畫。

崑曲從產生的時候開始，其實是一種文人藝術，而不是一種戲劇的形式，只是當這種歌唱的方式被人用到了舞臺上面，它才成了一種戲劇的形式，而且崑曲和其他的戲曲不同的，比如說和京劇不同的一個重要特點是，它有兩種，我

們現在一提到崑曲就會提到清工和戲工，戲工指的是演員、伶人，他們在舞臺上表演，而清工不上臺，大家一起唱曲玩。我們如果對照其他的，比如對照京劇，京劇就沒有，京劇要不是舞臺上的演員，要不是票房，業餘愛好者到票房去學，然後也上臺演戲，但是崑曲裡面這兩方面分的很清楚，清工叫做曲家、曲友，戲工叫做演員、伶人，所以我經常在報導裡面看到一些錯誤，比如說一提到崑曲，然後說某某是一個崑曲的票友，這是一個錯誤的，如果提到崑曲，提到業餘愛好者或者說他喜歡清唱，那麼他就是崑曲的曲友，提到京劇才是票友。

我們說崑曲是一個文人藝術，前面還有一個限定詞叫做前近代中國，這個大家可能有一些驚訝，為什麼說是前近代中國呢？我們一直描述崑曲，說它是一個古老的戲曲種類，是一個古老的藝術，但是崑曲到底有多古老呢？我們現在說崑曲有幾百年？有一個流行的說法，崑曲六百年，這個概念我們稍後也會談到。即使是六百年，它也是一個時間非常短暫的藝術，也就是當中國社會進入到明清的時候，按照歷史書上的說法，就是一個資本主義萌芽的時候才產生出來的一種戲曲，如果和真正古老的戲曲相比，比如說和和印度的梵劇，梨劇，古希臘的悲劇，東南亞的這些戲劇，甚至和中國福建的梨園戲相比，梨園戲也有八百年了，它的歷史其實並不是那麼古老，所以我就給它重新一個定義，叫做

前近代中國。它只是說按照我們現在的一個時代的劃分，近代之前的一段時間裡面，它的歷史並不是那麼古老，它是一個前近代中國的文人藝術，這就是我對崑曲是戲曲的一個質疑，崑曲其實不是戲，或不僅僅是戲，而是前近代中國的文人藝術。

第四個是對於我們現在所談到的崑曲的歷史的一個探討，崑曲六百年。我們現在一般聽別人說，或者媒體上宣傳，崑曲六百年，崑曲是一個有六百年的藝術。但是崑曲六百年的說法卻是一個非常晚的事情，在民國的時候大家經常說崑曲有多少年呢？有很多種，有八百年、六百年、四百年等等。那麼崑曲六百年為什麼現在都口口相傳呢？近幾年來因為有一個紀錄片，它叫做《崑曲六百年》，當時在中央臺播放，形成了這樣一個常識。但是這個紀錄片是由江蘇省所投資的，裡面所談到的大都是蘇州的那點事，所以經常也被人諷刺為「蘇州崑曲六百年」。這個紀錄片說崑曲六百年，也是有一定的學術依據。這個學術依據是從什麼地方來的？這也是有一段很有歷史的故事，而這個故事的一個主角就是吳新雷教授，我們這門課程也請了他。吳新雷教授當時年輕的時候，六十年代，當時剛剛從南京大學畢業到，準備到北京工作，吳新雷教授當時他想到北方崑曲劇院工作，到北京碰到一個文化部的訪書專員，叫做路

工。路工告訴他，他有一個文徵明寫的，文徵明就是蘇州的書畫家，文徵明寫的一個魏良輔的談唱曲的一個稿子，然後給他看了，因為在吳新雷知道這個事情之前，其實在崑曲界一直流傳有一個魏良輔的曲律。我們知道魏良輔創造了崑曲，他也被後世尊稱為曲聖，魏良輔的這份文本幾乎就像是《論語》一樣，崑曲界的《論語》，裡面的每一個詞可以說是金科玉律，唱曲按照他的來唱，不然就是不地道、不正宗。吳新雷教授發現了手稿有一個很特別的地方，它和現在通行的版本有非常不同的地方，不同的地方在什麼地方呢？其中最大的一個不同，在文徵明的手跡裡面有一段話，是後來的魏良輔曲律裡面沒有的，正是這一段話裡面他所透露出來的資訊把崑曲的歷史從四百年一下子延長到了六百年，這段話是什麼呢？後來公開刊印的魏良輔的曲律裡面沒有的，但是在新發現的文徵明的手抄魏良輔的筆跡裡面所有的一段話，正是這一段使崑曲變成了六百年，這段話是什麼呢？我們可以看第三行的最後幾個字，「惟崑山為正聲，乃唐玄宗時黃旛綽所傳，元朝有顧堅者，雖離崑山三十里居千墩，精於南辭，善作古賦」，然後後面就是，「故國初有崑山腔之稱」。

我們看到在文徵明手跡裡面魏良輔建構了一個崑曲的譜系，崑曲是什麼時候產生的呢？他認為是從唐玄宗的時候，黃旛綽所傳，黃旛綽是誰呢？就是唐

玄宗時候的宮廷藝人，他善於滑稽戲。據說安祿山事變之後，宮廷藝人流散，其中李龜年流落到江南，白居易的那首詩，〈江南逢李龜年〉。黃旛綽就流落到了崑山千墩一帶，當地也有一些關於黃旛綽的傳說，所以魏良輔就追溯崑曲追溯到了黃旛綽，這是最早的。

元代的時候崑山這個地方有一個叫顧堅的人，他「善發南曲之奧」，他創造了崑曲，所以國初即明朝初年有崑山腔之稱。有這一段話之後我們重新考慮崑曲的歷史，唐玄宗時候黃旛綽，但是這是一個傳說，是一個民間傳說，是當不得真的。所以後來崑曲歷史從顧堅開始算，因為顧堅雖然現在我們對他瞭解非常少，但是確實有這個人，在顧家的家譜上有這個人，自從吳新雷教授發現了手跡之後，崑曲從顧堅開始算，以前我們一般從魏良輔算，魏良輔離現在大概有四百多年，現在一下子提前到了顧堅，顧堅是元朝末年人，一三三一幾年到一三六幾年，所以一直到一九六〇年代的時候，正好是六百年。吳新雷教授有這個發現之後，被其他學者所研究，崑曲被認為是六百年，當然這種說法也有質疑，比如說顧堅是誰我們雖然知道，但是顧堅是幹什麼的，記載很少，這個不知道，所以也有很多的質疑。

現在我也對這個說法有一個質疑，這個質疑是什麼呢？因為以往像前代的

學者他們所做的工作，是要建構一個線性的歷史，崑曲當時知道有四百多年，我們要建構一個崑曲的歷史，往上追溯，追溯到黃旛綽，然後建構起一個崑曲的歷史，這是一個線性歷史，但是這樣的歷史，其實我們知道它往往也有可能是不成立的，我的理由是，吳新雷教授在六十年代所發現的文徵明的手稿，它是一個原始稿，是一個筆記，然後經過魏良輔以及其它文人的修訂，去掉一些邏輯混亂、語言不通的部分，然後把它變成類似於格言似的的東西，成為後來曲界的一個《論語》式的文本。為什麼這麼說呢？劉潤恩先生就做個這樣的比較，我們也可以比較一下，文徵明所寫的魏良輔的原始文本以及後來定本之間的差異，我們課件上的這一頁，上面就是文徵明所抄的魏良輔的原始文本，我稱它是一個原始稿，魏良輔當時寫的一個筆記是一個原始稿，後面是一個修訂稿，經過了那一代文人，或者那幾代文人共同的，進行了刪減、修訂最後成為定本的稿子。

我們可以看到在魏良輔的原始稿裡面有一些語句不通的地方，有一些莫名其妙的地方，但是到了後來變得文理非常清晰，比如說第二行，有中州調、冀州調、有磨調、弦索調，乃東坡所仿，偏於楚腔，在這裡有一個分類非常不清楚，中州調、冀州調，我們都知道是屬於北方的，按照他的說法就是北曲，是

北曲的一個腔調，後面有一個磨調，磨調是什麼呢？就是我們現在所稱的水磨調，水磨調就是崑曲，然後又有一個弦索調，在這裡有一個混亂的地方，然後是東坡所仿，是蘇東坡所創造的。我們無論怎麼分類，我們說磨調是魏良輔所創造的，而弦索調是蘇東坡所創造的，現在關於蘇東坡的史料，沒有說他曾創造一個什麼弦索調。下面的文本我們可以看到，內容與上面的差不多，但是它是一個非常清楚的表述。所以我認為，從魏良輔的兩個版本來看，他們不是連續性的關係，不是說以前有這個文本，我們又發現新的文本把這一段補上來，而是說後來人把魏良輔裡面一些不清楚、不明白的東西，根據傳說所得出來的結論給刪掉了、修訂了，成為一個非常穩定的文本。這就是我的一個疑問，崑曲六百年的說法的學術根源是有問題的。

第二個理由，關於崑曲的稱呼，我們現在知道崑曲的名稱是有好幾種變化，首先是叫什麼？最早是叫崑山腔，崑山那個地方的腔調叫做崑山腔，後來叫做崑腔，然後叫做崑曲，崑劇，有這樣一種變化，但是在這樣一種變化裡面，它其實是省略了前史，崑曲的前史就是水磨調或者磨調，只是當水磨調在崑山流行的時候，崑山以外的人稱它是崑山腔。那麼，魏良輔所創造的水磨調後來稱之為崑山腔和崑山

以前所有的崑山腔是不是一種？我可以舉幾個近似的例子，比如說大家都知道北京的圓明園的畫家村，圓明園是北京的，但是這些畫家是不是北京的？有很多是外地的、全國的，但被當作北京的現象。我們可以再舉一個例子，在現代文學史上的京派和海派，京派的作家是不是北京的？其實絕大部分是外省人客居在北京，被稱作京派。反而，北京本土的作家，比如穆儒丐、老舍寫的帶有京味的小說不叫「京派」。我們可以還舉一個例子，和戲曲有關係，就是京劇，京劇是不是北京的本土戲曲？我們都知道京劇的歷史，先是徽漢合流，就是徽戲和漢劇，到了北京，經過了混合形成了西皮二黃，之後被簡稱皮黃，民國時候以及清朝的中後期一般都稱它是皮黃戲，但是當皮黃在北京盛行之後，北京的這些戲班到上海去演出，上海人稱他是北京來的皮黃戲班，簡稱為京班，唱的是京戲，然後就變成京劇，所以雖然京劇頂著北京的名字，但是它不是北京的本土戲曲。同樣，在我們現在所知道的京劇之前還有一種京劇，叫做京腔，它也不是北京本土所產生的，而是弋陽腔傳到北京，用北京話演唱就叫做京腔。如果生活在明朝末年、清代初年，當時提到京腔不是現在所說的皮黃，那個時候皮黃還沒有產生，而是指的京腔，所以我們看到在歷史上有兩種京腔，北京有兩種京腔但是不是北京所產生的本土戲曲，所以存在這種可能，

崑曲的前身——崑山腔，也很有可能不是一種崑山本土的音樂。

雖然「國初有崑山腔之稱」，在明朝初年崑山這個地方有一種崑山腔，但是它有可能不是我們後來我們稱之為崑曲的崑山腔。這裡面有一個斷裂的歷史，後來的崑山腔取代了以前的崑山腔，但是他們不是同一種東西。為什麼這樣說呢？我們知道崑山腔，崑曲的創始人，水磨調的創始人魏良輔不是崑山人，是江西人。而且另外一個「主創」叫做張野塘，他是從河北發配到這個地方的犯人，這個地方在哪裡？叫做太倉，現在屬於崑山，當時叫做太倉州，這個太倉是當時的繁華之地，相當於明代的上海，它靠海，是當時的大城市。這樣一群音樂家或歌唱家，以魏良輔和張野塘為代表，他們集聚在這裡，創造一種新音樂，用北曲來改造南曲。為什麼用北曲改造南曲？這涉及到中國明清，從元代以來的政治史，為什麼呢？我們知道中國戲曲比較成熟的形式，其實是宋元時期，宋朝的時候，當時在南方產生南戲，在北方金朝有雜劇院本，而當元朝吞併了中國之地，作為一個官方的藝術形態，北雜劇成為了當時這個地方的藝術形態，並發展成一個非常正規的音樂形式，到了元朝末年，爆發了反元的起義，最後明朝取代元朝，這個時候發源於南方的南戲開始復興。宋朝的時候產生，在元代被壓抑，然後到了明代的時候開始復興，要排斥北曲，光大南

曲。但是南曲有一個缺點，一直在鄉野流傳，類似於鄉村歌謠的腔調，不能登大雅之堂，所以魏良輔做了一個工作，用北曲來改造南曲，把它變成一個很正規的一種音樂形式。

如果從這樣一種觀念來看，魏良輔所創造的水磨調根本和崑山本土所產生的崑山腔非常不一樣，因為它是面對著全國的音樂的形式，所以它後來能夠流傳到全國，成為我們現在稱之為國劇，能夠讓當時二百多年的中國人為之癡迷的一種藝術。這就是我說的崑曲六百年是有疑問的，崑曲可能沒有六百年，它也就是四百多年的歷史。崑曲不是崑山的地方戲，而是一個面向全國的繼承了中國古代的音樂傳統的一種歌唱形式。

大家看這幅圖，這是當時清代康熙年間的一本小說裡面的一個圖，他畫的是一個吹笛子人的形象，小說裡面是一個明代晚期的伶人，我為什麼要拿出這幅畫？因為我覺得他非常有趣的展現了明朝末年北方的崑曲狀況，崑腔的情況，這個人是誰？這個人是出自明代後期的一部小說叫做《檮杌閒評》，這本小說非常有趣，它寫的是魏忠賢的，確確實實是魏忠賢的故事，魏忠賢倒臺之後當時出現了很多作品來罵魏忠賢，來描寫魏忠賢，這是其中寫得最好的一部。這部小說後半部沒有什麼好看的，就是寫魏忠

《檮杌閑評》繡像

賢弄權時候的事情，而前半部可以說是一部流浪漢小說，少年魏忠賢沒有入宮的時候，他在中國的一個浪遊的經歷，可以和西方的流浪漢小說相比美，少年魏忠賢在浪遊的時候，他所見到的市井形象為我們提供明代後期的社會景象，這個社會景象裡面描寫崑曲還非常多。

這幅畫像在小說裡面是魏忠賢的父親，叫做魏雲卿，是一個崑腔演員，小說是從山東的臨清開始的，山東臨清現在不是很出名，但是在明朝後年，它是排名在全國前列的一個大城市，為什麼呢？它正好在運河交點，小說就是從山東臨清開始，當地有一個貴人，姓王，王老爺，正在辦壽，這個時候當地小說寫的有五十個戲曲班子，其中特別找了一個崑腔的班子，裡面就開始談論崑腔、魏良輔，崑腔的藝人技藝非常好，演燈戲的藝人非常好上了，私生子，生下了魏忠賢，魏雲卿在王老爺的府上和另外一個藝人，魏雲卿，就是這位魏雲卿，魏雲卿在王老爺的府上和另外一個藝人，演燈戲的藝人好上了，私生子，生下了魏忠賢，然後當了小官，這也是當時明清時候的伶人的一條出路，既當演員，和老爺也是同性戀，魏忠賢跟著王老爺一起到北京當官，後來崑腔演員不當演員了，然後當了小官，這也是當時明清時候的伶人的一條出路，既當演員，和老爺也是同性戀，北京有一個相公的說法，相公堂子，相公指的就是專門做同性戀，比如說大家看電影，像《霸王別姬》，相公指的就是專門做同性戀，比如說大家看電影，像《霸王別姬》，像《梅蘭芳》，暗示了類似的場景，比如梅蘭芳曾經就是堂子裡面的歌郎，曾經和他的同性戀的好

友馮六爺等等。

魏雲卿既演戲也從事這種營業，後來王老爺把他帶到北京，然後給他推薦，一直在外地當官，當一個小官。他在王老爺府上一個相好的燈戲的女藝人，帶著剛出生的魏忠賢到山東另外一個地方，在路上被強盜搶了，霸占了十年，然後十年之後帶著長大的魏忠賢找一個機會逃走，到北京去找他，這個時候又有一個引用非常多的場景，剛剛到北京來，他們到令人集聚的地方找魏雲卿，一問問不到，為什麼呢？北京的戲班子太多了，有五十家蘇浙腔班，來自於蘇州、浙江的，來自於蘇州是崑腔班，說明當時北京的崑腔班也是非常多，魏忠賢在這之後又有一番奇遇，他經過大半個中國的浪遊到了薊州，現在河北的薊縣，當地又碰到了一個老相識，他們一起點戲，一個是崑腔戲，一個是弋腔戲，最後點了崑腔戲，魏忠賢又有一番奇遇，最後只好進宮了，進宮之後見到宮中的一番景象，發現宮中各種娛樂都有，其中有一項娛樂是唱傳奇，用崑腔唱傳奇。

這個情節給我提供了一個很好的參照，為什麼呢？因為我知道在明代後期的宮廷裡面，江南的文化非常盛行，比如說後來的皇后以及貴妃，其實都是來自於蘇州，看他們描述裡面有彈古琴、書畫，偏偏沒有說宮中的崑腔。當時宮

廷裡面，江南文化盛行，崑腔有多盛行，從這個小說裡面可以略見一斑。

關於明代北京崑曲有一個確定的史料，來自於三本書，一個是《酌中志》，一個是《萬曆野獲篇》，還有《舊京遺記》，他們都記載了在萬曆年間，當時皇帝在玉熙宮設了二、三百人，學習宮戲和外戲，外戲就是崑山腔、弋陽腔、海鹽腔等，現在把這個事件當作崑曲進入北京的一個標誌，玉熙宮在什麼地方？現在國圖的文津館，北海旁邊。

明朝的崑曲，像我剛才描述的一個景象。到南明的時候，「桃花扇底送南朝」，在南方非常盛行，但是到了清朝的時候崑曲有一個小小沉寂，因為清朝是來自東北的滿族的統治者，他們來自北方，不喜歡崑曲，這個時候他們所喜歡的是高腔、弋陽腔，後來的一些筆記有一個誤解，認為高腔來自於清朝的士兵，在馬上唱歌叫做勝歌，其實不是，正好相反。在清代初年，崑曲馬上就盛行起來，成為寂。但是不久，我們可以看到在清代的宮廷裡面，崑腔暫時沉一種宮廷文化。

舉幾個例子，比如說像康熙，在康熙朝的時候，康熙把崑腔和弋腔當作宮廷的大戲，宮廷裡面演的戲不是崑曲就是弋腔。當時的兩部著名的作品，《桃花扇》和《長生殿》就是產生於這個時候，在康熙的時候還辦過好幾次盛典，

就是我們所說的康熙萬壽，康熙六十歲的時候為他辦了一個慶祝的節日，在節日裡面全國送戲班演戲，當時北京城有很多戲臺，康熙皇帝這一天，先到暢春園，現在北大旁邊的暢春園，戲臺從暢春園開始，為什麼？因為皇太后住在暢春園，先到暢春園把皇太后迎接進來，然後從西直門進城，然後到神武門，這一路上按照現在的奢侈程度，到處是繁華景象。在萬壽節上，戲臺上畫的形象裡面有很多演崑腔戲的場景，剛才聽到那個曲子的歌唱者，朱家溍先生，他是故宮的文博大家，他在康熙萬壽圖卷裡面認出了很多崑腔戲。

我們現在來看兩個場景，首先看這個場景，這是一個戲臺，觀眾圍觀場面，這個場景是什麼戲呢？叫做《北餞》，北餞是《西遊記》中的故事，請注意不是小說《西遊記》，是雜劇《西遊記》，它的歷史比小說早，是元朝的時候寫出來的，這個人叫做楊訥，楊訥當時看到王實甫寫的《西廂記》，覺得寫的非常好，他想和王實甫比一下，既然你寫了《西廂記》，那我就寫《西遊記》，很長的雜劇，這個場景是小說《西遊記》裡面沒有的，玄奘，我們看見中間有一個和尚就是玄奘，兩邊有兩個小和尚，在這有幾個大臣，唐

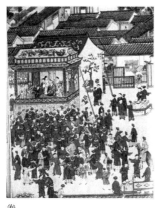

《康熙萬壽圖》之《北餞》

三藏出長安的時候，皇帝命他的大臣去十里長亭送，其中有尉遲恭，有程咬金，有徐懋功等等，這齣戲現在還有演出，下面給大家放一個前幾年內部演出的一個視頻，由北方崑曲劇院的一個老藝術家周萬江先生所演的。《北餞》的這個場景就是尉遲恭因為以前殺戮很多，在統一天下的時候殺了很多人，他就感到懺悔，要向唐三藏懺悔，唐三藏讓他說一下你以前有什麼功績。

這就是演出的劇照，中間是唐三藏和我們現在電視劇裡面差不多，這是尉遲恭。

大家不要覺得好笑，以前的電視劇《西遊記》其中的豬八戒就是出自北方崑曲劇院，在這裡也是演豬八戒，馬德華，演過《借扇》，唐僧取經過火焰山向鐵扇公主借扇，他演的也是豬八戒，演孫悟空的六小齡童，最早也是學崑曲的。

我們可以看到，在萬壽圖裡面的這場戲是《西遊記》的《北餞》，在幾百年之後我們看到這個戲依然在流傳，動了起來，我覺得這也是崑曲的一個魅力，它能夠把我們以往幾百年所讀到的文學作品的形象能夠立體化呈現在我們面前。這個也是萬壽圖卷裡面的

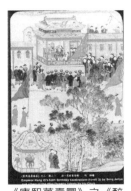

《北餞》
周萬江、張衛東、邵錚、
張暖（陳均攝）

《康熙萬壽圖》之《醉
打山門》

場景，這個場景就是他們在看一個戲，這個戲是什麼呢？我們可以看到這裡有一個和尚，這個形象大家比較熟，這就是魯智深，他在五臺山的時候，去搶了酒，然後回去大鬧五臺山，這個故事在《水滸傳》裡面有，但是這個故事不是出自《水滸傳》，而是出自《虎囊彈》，《虎囊彈》也是一個傳奇，和《水滸傳》是同源異流的故事。我們看場景，後來成為一個經典的場景。

魯智深的腳踏在酒保的腳上，這只手拿著酒桶在喝，這是民國時候的一個劇照，劇照裡面這是當時的京劇的演員，京劇裡面有一部分是崑曲，尤其是花臉和武戲，我們看這個場景和康熙的萬壽圖卷裡面，這個戲臺的場景是差不多的，可能扮相有一點變化，但是基本上差不多。

這個劇照，也是周萬江先生演的，我們看到一個類似的場景，非常的經典，我們來看這段視頻……

《醉打山門》也是一個非常經典的折子戲，《虎囊彈》劇本到現在能夠流傳下來並演出的，也就是《醉打山門》，在以前的電視劇《紅樓夢》裡面也有這個場景，寶玉點了《醉打山門》，寶玉

《醉打山門》
錢金福、王長林

《醉打山門》
何桂山、祖三

《醉打山門》
周萬江、王寶忠

因為裡面的那句曲詞「赤條條來去無牽掛」而悟道，而且當時的老版電視劇裡面，《醉打山門》有一個場景，演戲的場景，而演唱者就是我們今天看的視頻的演員周萬江先生，是他唱的。

在清代宮廷裡面崑腔和弋腔是宮廷大戲，作為一種宮廷文化，不僅僅是意識形態，而且是一種時尚，皇宮裡面盛行崑腔戲，朝野裡面的大臣也會追隨皇帝的時尚，來觀看崑腔戲，然後從北京一直到全國，這就是一種崑曲流傳的管道。現在我們看各個地方的戲曲史，比如說四川，最早什麼時候有崑曲？地方誌裡面有，譬如，到四川當總督帶了一個戲班，不當總督之後，這個班子留在當地，成為當地崑腔的一個開始，同樣在雲南、在很多地方都是這樣。所以，我們說崑曲成為了一個全國性的劇種、藝術，就是從崑曲進入到北京，並成為一種宮廷文化、宮廷藝術開始的。在宮廷裡面，除了康熙之外，還有一個非常有名的崑腔愛好者，就是乾隆皇帝，乾隆皇帝的故事非常多，在這裡介紹一個，馬戛爾尼，我們知道是中外的政治史上一個非常重要的事件，就是他到底見乾隆時跪還是不跪？到底有沒有跪？當時他是一個英國的使臣，到中國來談通商的條件，中國的乾隆皇帝把他當作一個外邦的朝貢者，所以雙方產生了一個問題，在歷史上形成疑案，到底英國的使臣有沒有跪拜過乾隆皇帝？這是一

幅圖像，當時見乾隆皇帝的時候，單膝下跪的禮節，其實按照中國傳統禮節，當時的清朝的官員要求是雙膝跪倒，像下面的這幅圖，下面的這幅圖是越南的國王派侄子朝見乾隆皇帝，我們可以看到中間有下跪的人，越南的使臣來朝見乾隆皇帝，對面是三層大戲樓，我們可以看到當時戲臺很恢宏，我說中國的戲曲是因陋就簡，沒有什麼東西，皇宮裡面的戲臺非常不一樣的，是非常恢弘的，有三層，而且三層上面都站滿了伶人。

當時的英國的使臣是堅持單膝下跪，而清朝官員要他雙膝下跪，構成了一個分歧，最後是怎麼解決了呢？英國使臣回國之後自稱是單膝，清朝的官員說是雙膝，形成了一個公案，到現在還沒有解決。而且這個也成為中外歷史的分岔點，人們經常假設，假如當時乾隆皇帝能夠重視英國使臣，當時能夠發展關係，在後來就不會有英國的艦隊來到中國的沿海，然後列強來到中國，把中國變成了半殖民地。這樣一個歷史性的會見，最好玩的就是乾隆皇帝為這次會見命令專門寫詞的大臣改編了一部戲叫做《四海昇平》，《四海昇平》把這個事編進去了，故事是什麼呢？外邦的小君主朝見乾隆

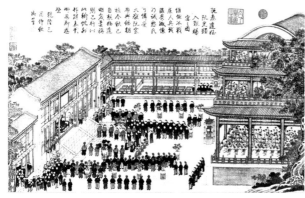

阮光顯入覲賜宴圖

卷一　137

慶祝生日，萬壽，但是在海上碰到了一些搗蛋的妖怪，譬如海龜什麼的，阻擋了他們朝拜皇帝的來路，一些神仙把作亂的妖精打敗了，護送使臣安全的到達皇帝這兒，給他拜壽，《四海昇平》講的是這個故事，為了應景，還特意把英國的使臣給編進去了，我們看裡面的一段戲詞。

「故有英吉利國，仰慕皇仁，專心朝貢」，編戲的時候應景，英國使臣來朝貢編進去了，不僅僅如此，而且英國使臣來朝見的時候，當時還演了這部戲，英國使臣在下面，然後他們在上面演《四海昇平》，裡面還有這個詞，中國人能夠看懂，他看不懂，馬戛爾尼回去之後寫了書裡面有一段描述，這個戲完全沒有看懂，他看的是什麼呢？他描寫到臺上有很多人，有天空的，有大地的，有大海的，他們結為親家，聯姻，雙方把自己的寶貝拿出來鬥寶，你有這個寶貝，他有這個寶貝，他覺得是非常恢宏的戲，單完全不瞭解這是乾隆皇帝特意為他準備的，他既是觀眾，也是戲中人，所以這是當時的一件趣事。有一位澳大利亞學者葉曉青專門談到這件事，但是我覺得她有個誤解，就是她認為這個戲是乾隆皇帝專門為英國使者編的，但是我認為這只是改編，因為《四海昇平》這一類的劇本，在宮廷裡早就有，從明朝宮廷裡流傳下來的。《四海昇平》的劇本到後來一直演出，到嘉慶的時候，皇帝把它稍微改了一下，這個時

候因為跟英國沒有關係了，馬戛爾尼走了，前面的這段詞去掉，把後面改成有一些海盜阻擋了使臣，阻擋了，現在我們把他們剿平了，皇帝一看很高興，心腹大患終於去掉了，取個彩頭。

乾隆也有很多好玩的事情，據說他本人也編了一齣戲，叫做《拾金》，一個乞丐撿到了黃金，就像「雅典的泰門」一樣，對他進行思辨，黃金怎麼害人，現在還在演，我們可以看一下，這個是現在川劇裡面的《拾黃金》。課件上的這個衣服是乾隆皇帝編這個戲的時候編造的，富貴衣，衣服裡面打一些補丁，雖然是落魄時候穿的衣服，但是在崑曲戲箱裡面放在第一個，介紹崑曲有哪些戲裝，第一個是介紹富貴衣，雖然現在是落魄的，以後要飛黃騰達，而且它是乾隆皇帝所穿過的。

剛才說的是乾隆皇帝，到了乾隆之後，關於崑曲的敘述出現了兩種歷史，兩種時間，我們現在一般介紹說，到了乾隆之後，到了嘉慶、道光，由於道光非常簡樸，把當時的宮廷裡面的劇團給裁減了，原來宮廷裡面的劇團有一千多人，現在可能裁減成一百多人，導致崑腔衰落，一直到民國，這是一種敘述。

還有另外一種敘述，來自於以前的宮廷的藝人，他說其實崑曲在嘉慶、道光的時候沒有衰落，一直到光緒才衰落，所以我們現在所看到的材料，他所描述的

歷史是不一樣，一種說崑曲到了嘉慶、道光時候就沒有了，大家已經不愛看崑曲了，崑曲被稱為車前子，就是王安祈老師講座的時候也說過，大家看戲，喜歡看秦腔梆子，看皮黃戲，看的很熱鬧，忽然中間加了一齣崑腔戲，正好這個時候休息一下，上個廁所，車前子利尿，所以戲稱為車前子，這是一種描述。

但是另外一種描述，剛才我談到，他們說其實崑腔在北京城裡面還是很興盛的，但是它興盛不是在劇場上，不是在茶園裡面，而是在另一些場合，比如說在宮廷裡面，宮廷雖然後來嘉慶一直到慈禧，喜歡聽小曲，喜歡聽皮黃，但是他也不敢把崑腔裁得太多，每次演也會演崑腔戲。在堂會上，只要是堂會一般演的是崑腔戲，因為這是一個正式的場合，他需要崑腔大戲來演出，還有堂子，堂子就是我們剛才說的民清時代北京的一種風尚，就是相公堂子。當時有一批伶人，他不光演戲，或者說業餘演戲，主要工作還是陪人喝酒。相公堂子裡面的相公，不是要陪宴，表演節目，表演什麼？就是崑曲，因為崑曲是雅的，只是到了後來清朝末年，堂子裡面的相公也學習皮黃。這是當時崑曲的一個狀況。還有很重要的一點，當時很有名的皮黃伶人，同時也是崑曲伶人。現在我們往往忽略了這種情況。一直到了光緒之後，崑曲就衰微了，然後到了民國初年有了一個復興，在北京發生的崑曲的短暫復興，這個復興在當時的聲勢

非常浩大，有一個人當時是北大的學生，叫做張厚載，他喜歡看戲，然後在報紙發表文章說，崑曲現在在北京非常興盛，可以說是文藝復興，我們知道當時胡適在北大任教，他的一批《新青年》同仁也在搞文藝復興，他們辦了一個雜誌《新潮》，英文名字就是文藝復興，所以張厚載在報紙上說崑曲是文藝復興，而胡適說新文學、新文化是文藝復興，產生了一個名實之爭，到底什麼是文藝復興呢？如果按照本來意義來說，肯定崑曲是文藝復興，所以在《新青年》上胡適組織了一場對於張厚載的圍攻，好幾個人寫文章，胡適、傅斯年寫文章來批評舊戲，批評張厚載的觀點。現在很多學者把這場圍攻當作是批評京劇，其實是不完全的，胡適們批評的是舊戲，不僅僅是京劇。而且，崑曲的「文藝復興」是這場圍攻的導火索。

在當時北京的崑曲裡面有兩個人最有代表性，我們看一下課件，這兩個劇照都是《遊園驚夢》的劇照，左邊的杜麗娘是韓世昌，當時河北進入到北京的崑弋班榮慶社的旦角。韓世昌後來被稱作是崑曲大王。右邊是梅蘭芳，梅蘭芳走紅後，齊如山曾給他出主

張厚載的兩部著作

意，你應該向歐洲的神話戲學習，因為齊如山在歐洲呆過，他覺得歐洲的神話戲非常好，非常美、非常乾淨，不像中國的舊戲。怎麼樣變得美呢？他建議梅蘭芳向崑曲學習，梅蘭芳向當時老藝人，曾經在宮裡面待過、演過崑曲的老藝人學習了。當時梅蘭芳演出《遊園驚夢》，韓世昌也演《遊園驚夢》，這個北大學生張厚載就辛苦了，兩邊戲園子裡跑。這時形成了北京的一個盛況。

課件上這兩部著作就是剛才我們說的北大的學生張厚載後來的著作，寫他看戲的劇評和日記，張厚載後來比較悲慘，由於這件事情，他成了《新青年》派的對頭，成了北大老師、北大學生的新派的對頭，後來又發生了另外一件事情，導致他在臨畢業兩個月的時候被開除了，被開除也很好，到天津從事銀行業，等於是閒職，一邊看戲一邊寫戲評，只是後來新文學史裡面，他成了一個反面角色。

課本上的這個戲單，是蔡元培當校長的時候為了提倡崑腔，辦了一個堂會，為赴法留學捐款，前面大部分是崑腔戲，有韓世昌還有其他人，後面有皮黃班的名角，像梅蘭芳，梅蘭芳演的崑曲戲，

《遊園驚夢》梅蘭芳　　《遊園驚夢》韓世昌

合成了非常強大的一個陣容來演出崑曲堂會。

當時在北京的崑曲是由三個方面的力量組成，一個是我們說的京劇裡面的崑曲，現在我們可能覺得京劇和崑曲的關係不是很大，但是在晚清民國的時候，崑曲幾乎占京劇一大部分，京劇的很多身段、唱都是受到崑曲的影響，直到後來慢慢脫離崑曲的影響，我們現在提到梅蘭芳他們都演出崑曲戲。另外一個力量，在北京的曲友、業餘學習崑曲的，其中有名的人物，我們知道的，像俞平伯，俞平伯夫人特別喜歡崑曲，俞家也是書香世家，一直提倡崑曲，喜歡唱崑曲，這是第二個方面力量。

第三個力量，主要力量演出崑曲的，來自河北的崑弋班的伶人，這些伶人到北京之後很多人都有一些絕技，也是非常有名，經常和皮黃的名伶並列，有的報刊上列名伶表、排行榜，有很多京劇藝人，下面列幾個崑曲藝人，這幾個人往往在上面。

第一個是郝振基，郝振基是以演猴戲見長，照片上有猴戲，他的特點是什麼呢？這個照片上他戴了一個什麼帽子？就是農村戴的氈帽，這個臉譜現在基本上見不到了，叫做一口鐘，現在京劇的

《北京大學日刊》

猴戲不是這個樣子，當時到北京來演出的時候，很多人都說，他怎麼這樣演猴戲，簡直和以前的記載宮廷裡面的猴戲怎麼演，郝振基出來演差不多一樣的，這個時候他的聲譽非常高，和楊小樓並列，楊小樓也是演猴戲有名，但是郝振基演了之後，人們就說楊小樓是人演猴，看見他演猴戲還是一個人，但是郝振基是猴演人，他一看就是一個猴子，而且他在演的時候，他的特點是，我們看這一齣是《偷桃盜丹》，孫悟空到蟠桃會上偷桃，偷桃之後，現在一般是做一個樣子，像啃桃子的樣子，郝振基當時是真吃桃子，是真吃的，據說他家裡養了猴子，經常模仿猴子，當時也算是絕技，唱也非常好，我準備了老唱片，郝振基唱《安天會》的一段……

這是郝振基留下的老唱片的錄音，我們可以看到裡面有一些詞是農村的用語，比如像，像闖將，闖將現在不怎麼用，我們知道李闖王就是闖將，當時的一些用語。郝振基是當時崑弋班進京之後的名伶，非常著名。

這個是陶顯庭，陶顯庭當時是演老生，唱彈詞非常有名，我們知道彈詞，《長生殿》裡面李龜年唱的段，陶顯庭，因為他和其他伶人不同，他是略有文化，上過私塾，然後他演起來，大家一看這不就是李龜年嗎？那種落拓江湖的氣質，然後聯想起崑腔在這個時候的淪落已經到這個程度，往往戲和人合為一

體。像民國時候袁寒雲演《千忠戮·慘睹》，袁世凱的二公子，也是當時的名票，他曾經演過《千忠戮》，千忠戮就是建文帝被他的叔叔奪去了皇位，然後逃亡，當袁寒雲去演《千忠戮·慘睹》的時候，大家一看，他的身世、氣質和戲能夠合為一體，大家覺得他演的非常好。陶顯庭也是這樣，他一上臺演《彈詞》，大家覺得他就是李龜年。陶顯庭的嗓子非常好，在上面我們所說的《安天會》裡，一個經典的組合就是郝振基演孫悟空、陶顯庭演托塔天王，每一場天王都要先在高臺上唱一段，再是孫悟空的戲，非常需要功力，通常稱「唱死天王，累死猴子」。郝振基和陶顯庭的這個組合可以說是絕配，一臺雙絕，很受歡迎。

我準備了兩段老唱片的錄音，現在時間有限，就放一段。

這段「一枝花」很有名，崑曲全盛的時候人們用一句話描述，「家家收拾起，戶戶不提防」，這個「不提防」就出自《彈詞》。在民國時候，北京崑曲的名伶非常多，像侯益隆，他是花臉，演《鍾馗嫁妹》非常好，侯玉山，也是花臉，後來一直活到了一百多歲，我們看這個是一百歲時候演出的場景，演的《山門》，一百歲的魯智深。

這個是王益友，是武生演員，但是他生旦淨末丑都會，也會教戲，後來他和北大有一段淵源，四十年代的時候，當時請他到北大來教學生崑曲身段，當

時有好幾個北大學生後來成為著名的戲曲的學者。這是我們現在所說的《夜奔》，包括一開始放的侯永奎的《夜奔》，都是歸於王益友名下，不管是不是王益友所教，都說是他教的，他成為《夜奔》一個重要的傳人。

下面是我們剛才和梅蘭芳並列的崑曲大王韓世昌，韓世昌的興起和民國時候北京的一個戲曲的風氣有關，且角開始慢慢取代老生和花臉，皮黃也是這樣，崑曲同時也是這樣，這是另一張韓世昌扮演的《遊園驚夢》劇照。

下面我們聽一段韓世昌的《遊園》，大家發現韓世昌唱的《遊園》和我們平時聽的不一樣。在韓世昌之後還有一些名伶，譬如朱小義、龐世奇、白雲生、馬祥麟等。今天我們已沒有時間，就暫時不介紹了。

到了一九五六年，我們所說的，當《十五貫》符合政治形勢，得到了毛主席和周恩來的重視之後，崑曲再一次從將要滅亡的境地中開始重建起來，當然這個重建後來也對它的發展有影響，在以後的課裡面我們會涉及，所以就先到此為止。

謝謝大家。

Passion、白公子以及《紅樓夢》

——白先勇先生印象記

課畢，幾個人回轉酒店，在大堂茶座團團坐下，身為歌詞作者的「普通白迷」喻江問起了文學問題。

「其實就是passion，翻來覆去的變換的寫它⋯⋯」白先生微倚著沙發，臉上露出招牌式的、被鄭培凱教授戲稱為「嫵媚的笑」。

「passion」——是的，我相信人之生有其範型，這是由其基因（天性）決定的，而在不同的時代開出不同的年年歲歲的「花朵」，是之謂「人與世界的相遇」。正比如，白先勇先生少年時立志修三峽水利，學了一年無果。這一椿功業大事，到晚年就變成了提倡崑曲。這青春版《牡丹亭》，他常說「八年抗戰」，終成正果，又彷彿少年的水利之夢了。

又比如，作家是白先生的基本身分，他以總量並不算多的小說散文名世，並步入現代之經典作家的行列。所以，他看待世界、看問題的角度毋寧說是作家式的。一次亦是席間，談崑曲、談其推廣崑曲的艱難，或者還有憤怒，他

忽然說出了一個詞「死魂靈」。這來自果戈理、來自魯迅的詞（因果戈理的《死魂靈》曾有魯迅「硬譯」之譯本），出現在此等場合，不禁將我拉近他的小說。（我也忽然明瞭，無論是在多「崑曲」的場所，白先生始終還是很「作家」）。曾記取多年前的某月某日，當翻罷一篇白先生的小說，亦是感到──這不就是契訶夫的變體麼？（哈金在《移居作家》裡云其領悟美國文學經驗：美國最好的作家都在暗中學契訶夫。）

於是，思緒又回到了課堂上，白先生談崑曲，先講了一遍「關關雎鳩」，也就是《詩經》的首篇，《牡丹亭》的《學堂》一齣裡陳最良教杜麗娘、春香的詩，亦是《牡丹亭》之興也。解此詩，我愛讀方玉潤的《詩經原始》，林義光讀得有趣。「關關雎鳩」亦是催懶人（杜麗娘）早起也。《琴史》裡說此篇為周文王思念之作，故孔子置之首篇……都是有意思的闡釋。白先生讀來卻又異趣，文意解釋並不必說，通篇念將下來，卻是如講了一個故事……對了，這也是passion理論。

白先生閒談在臺大讀書創作的經歷，說起國文系都是弄經學，而他們──外文系則是弄「現代文學」──白先生對此詩的解讀，其實是一種個人的、作家式的解讀。《詩經》不是、不僅僅是《詩經》，而是古代的一個動人心弦的

故事。我想，試將它放置在如今的臺北（「臺北人」）、紐約（「紐約客」）或北京又會是如何的世相？

所以，白先生以《牡丹亭》為「情」，窮盡人間黃泉，念念只是一個「情」字。青春版《牡丹亭》雖是三本，演三個晚上，亦只是展現不同狀態下的「情」而已。固然湯顯祖作《牡丹亭還魂記》亦在一個「情」字，所謂「情教」，所謂「情不知所起，一往而生」，但湯氏之為此傳奇，卻也在一個「情性之爭」，在一個「色情難壞」，即斷此人世間之「情」也。

白先生謂《牡丹亭》之「情」其實也是他所謂的「passion」吧？《牡丹亭》是「情」、《紅樓夢》是「情」……偉大的文學不過是用各種方式來寫「情」。或者，白先生用他自己的方式「認識」了「崑曲」。誠然崑曲是又不僅僅是「男歡女愛」，但我想，白先生提煉出這一主題，正因他是一位發掘人性的作家，且是一位現代作家。

以下該說「白公子」。又一次閒談，我言很多人追問「白公子」的行程，這說的是他宣講新著《白崇禧將軍身影集》，幾乎巡迴了大半個中國（每到一個城市，當地人問及，則多言是六十餘年後重至。因其中亦是民國至共和國之間的時空距離。）。身為民國名將「小諸葛」白崇禧將軍之公子，雖然沒有趕

上「民國四公子」的年代，但「公子」的份還是有的。而且，看他少年時的照片，唇紅齒白，在人群中亦是一副濁世間翩翩佳公子的摸樣。

我初識白先生，是在青春版《牡丹亭》的謝幕上。彼時青春版《牡丹亭》來北京、天津演出，內子常去看，我自然少不得陪同，到謝幕時，一派花團錦簇的熱鬧，白先生身著暗紅的中式服裝，面色紅潤，最後「出場」在舞臺中央，是為劇場氛圍之最高潮。猶記去年底青春版《牡丹亭》二百場時，謝幕時白先生亦上場，手召三樓最高層，輪番呼喚北大清華諸校學子，應聲此起彼伏。此亦可說是可追憶的經典懷舊場景。

但有那麼一回或幾回，白先生因病未能隨團演出，謝幕時少了白先生，然而那個方位忽現一位身著黑色西服、戴眼鏡、舉雙手歡呼的「領導」，頓覺氣氛上黯淡了許多（如大片轉為山寨片）。後來「領導」不上臺了（或許自己也覺得不對勁），然那卻也好似白先生筆下的「天裂」（自讀《樹猶如此》後時時想及白先生懷好友的那一道「天裂」，故引此語）。今春與蕭博士談，他多年充任白先生在北大的助理，今已功德圓滿，畢業遠赴西域了。蕭博士稱白先生事事考慮周詳，尤其是青春版《牡丹亭》來北京演出時，從宣傳到票房，到學生票，……「只許勝，不許敗」，猶如用電話指揮一場戰役。哦，這裡說到

了戰爭，這是白先生的父親白崇禧將軍一生的功業所寄，譬如北伐、譬如臺兒莊戰役，⋯⋯在宣講《白崇禧將軍身影集》時，白先生展示了白崇禧立於故宮崇禧門下的新聞照片，因為其父是第一位打進北京的南方將軍。展示《良友畫報》以雄姿英發之白將軍影像為封面，因是在臺兒莊戰役之後國人之寄懷。又念了一段其父關於持久戰的文章，臺下多驚呼，原來白將軍的持久戰比我們所知的更早。

這遺傳的密碼來至「白公子」身上，時代更迭，卻已翻作紙上王國的戰場。因此，「白公子」早早就領悟了克敵制勝的秘訣，《現代文學》在臺灣已是劃時代的刊物，如同《新青年》在新文化運動，然其間少不了「白公子」的苦心──讀回憶，讀傳說⋯為了支撐此刊，他甚至賣了一幢臺北的住所。

而且，以不多的作品獲得文學的桂冠，卻恰合「以少勝多」的兵法。「白公子」遠在美西，然文名卻遍佈華人世界之兩岸三地。此後，青春版《牡丹亭》又是一場「八年抗戰」，心力、意志、耐心、審美、人脈⋯⋯樣樣都要。

「白公子」說起，「排青春版《牡丹亭》時，藝術家來了，他們浪漫，要去登山賞花，可是第二天一大早，他一反常規，起了個大早，守在門前，他們開了一天會⋯⋯」。青春版《牡丹亭》常被戲稱為「白牡丹」，而許培鴻亦將某部

青春版《牡丹亭》攝影冊名為「牡丹亦白」，亦是揭示此劇鮮明的「白公子」印記。當我談及現今國內崑劇大製作的「破碎的美學」，「白公子」亦是一笑，言稱自己為青春版《牡丹亭》集合了臺港最優秀的團隊。從政治到文學到崑曲，白先生身承家族之遺傳，亦是有「小諸葛」式的運籌帷幄、決勝千里之氣度。

章詒和講白先勇，總是從一個因生病而隔絕的孤獨小男孩講起，此是文學家的起始，亦是基因變異的契機。而我以為，白先生氣質的變化則在於《紅樓夢》。一本不盡人意的傳記書中說到，到了愛荷華之後，白先生從作家班中諳熟了西方小說的技巧。至加州大學聖芭芭拉分校任教時，卻又講起了《紅樓夢》。張愛玲以作家之姿寫《紅樓夢魘》，白先生亦是作家講《紅樓夢》，於是《紅樓夢》亦滲透到他的小說、他的文字，成為他的文學隱喻，因而成就了他亦中亦西、中西合璧的文學格局。在一部《張愛玲與白先勇的上海神話》的書中，白先勇與該書作者符立中大談《牡丹亭》與《紅樓夢》之關聯。或許，他製作青春版的動力，更是身為現代作家的自身對於《紅樓夢》、《牡丹亭》這種古典美」的觀感，更是身為現代作家的自身對於年幼時的一次觀戲，不僅僅來自「美呀文化譜系之「基因」的回饋，或者說，這也是一次付諸實踐的文學回憶。

最後還是回到白先生的「普通粉絲」喻江（每一位「大師」似乎都要有配上這麼一位「粉絲」才叫絕妙），她喜以白先生之「白」開玩笑，如白先生之來為「白來」，白先生開會為「白開」……但「不開白不開，開了也白開」，諸如此類。但願我的這篇「印象記」不是「白寫」，因為明明是「寫白」嘛。

名士瑜韻

——汪世瑜先生印象記

崑曲界的老藝術家（俗稱「大熊貓」）大多有一個很美的名字，譬如華文漪、張洵澎、梁谷音、岳美緹等。由這些美好的名字又往往衍生出更多更美的名字，如洵美且異、幽谷空音……而且更絕妙的是，這些名字往往又能透露出她們藝術上的某些特點，這正可以套用「字如其人」、「見字如面」之語了。

汪世瑜先生亦是如此。「世」指「世字輩」，浙江崑曲有「傳、世、盛、秀」的排行，「世字輩」恰好是由民國至共和國承前啟後的一代，而這個「世」字嵌在汪先生的名字裡恰到好處，不信，試試換上其它的排行？「瑜」即是美玉之光澤，當初傳字輩定名，斜玉旁為小生名之偏旁，如大名鼎鼎之顧傳玠、趙傳珺、周傳瑛。汪先生此名或是沿襲舊習。

屈指算來，我雖在不同場合見汪先生多次，但印象最深且可說的，卻是三回：

頭一回是二〇〇六年春天，青春版《牡丹亭》到北京大學演出，彼時我正

<div style="text-align: right">也有空花來幻夢</div>

154

在所在的學校開設崑曲欣賞課，請來各路崑曲藝術家和曲家現身說法。一日，

忽然接到汪先生的電話，說：「你不是邀請我去嘛？正好那天可以講座。」我

自是高興非常，又解釋說沒有酬勞。汪先生則說：「只要負責把我接去，再

將我送回即可。」於是，一路上風光旖旎。汪先生則說：「這當然不僅僅是指路途──從計程

車上往外看，由北大進市區又入通州，頓覺高速路旁綠樹蔥蘢。記得汪先生在

講座中諧語甚多，譬如說起「姐姐」，《牡丹亭》劇中柳夢梅呼杜麗娘為「姐

姐」，每每引起觀眾哄笑。汪先生則解說此乃是由大嗓轉為小嗓、真聲轉為

假聲，又演示一番，並說「我要是這麼一叫，一定能把杜麗娘從地府裡叫回

來。」於是滿座大樂。又講起文革中的經歷，崑曲被取消之後，他當了中學教

師，在講臺上走臺步，「走過來時七步，走過去也是七步……」講座之後去看

青春版《牡丹亭》，便拿汪先生所說印證，又覺男主角之戲雖是汪先生所授，

但表演看起來卻是處處與汪先生的「經驗」相反。

第二回是二○○八年國慶日後，全國政協京崑室組織戲曲界的政協代表去

南方數個城市考察，由國家京劇院院長吳江先生和政協京崑室趙景發主任帶

隊，汪先生也在其中。日程非常緊張，考察多在飛機和會議室中度過，同行之

中最受歡迎的藝術家有兩位：一位是譚孝曾先生，另一位便是汪先生了。工作

人員中有兩位女生，整日叫汪先生為「汪小生」，汪先生正色回曰：「不錯！全國戲曲界裡，姓汪又演小生的，大概就只有我一個。」往往俊語滑稽如此。

還記得有一次在酒店的餐廳，我們恰好坐在一桌，他便說起《西廂記》、《牡丹亭》、《紅樓夢》之間的關係，三者為中國言情文學之代表，由跳牆至還魂又至夢境，均開創了彼一時代之才子佳人模式。可惜無人深入研究。並說這是他演了一輩子戲後得出的「經驗」。

第三回是到了二○一二年四月，我因白先勇先生之邀擔任北大崑曲課程的主持，而汪先生則來演講崑曲小生的表演，於是，我們在北大勺園相遇，一切彷彿六年前一般，汪先生也如同往常，要了一瓶黃酒，我們分而食之。在等餐廳尋黃酒之際，我問汪先生是否每餐必喝黃酒，他說：「這既簡單又複雜。簡單就是我只要有黃酒和魚即可。複雜就是黃酒有時也不好找，青春版《牡丹亭》到英國演出時，特地在道具箱裡放了二十壇黃酒，海運到英國。」之後，每到一位來北大講崑曲的藝術家，我便問及汪先生嗜黃酒之事，原來是崑曲界人人皆知。梁谷音老師還加上一句：「他呀，是一個美食家。」

在此次講座中，讓我尤為心驚的是汪先生講起演《拾畫叫畫》的經歷。因為《拾畫叫畫》可說是汪先生的代表作，就我看過的錄影，至少有兩次汪先生

也有空花來幻夢

演出的此戲。一次是一九八六年中國崑劇研究會成立演出，戲碼排了一個空前絕後的大會串《牡丹亭》，集一時之精英，如洪雪飛之《遊園》、華文漪岳美緹之《驚夢》、蔡瑤銑周萬江之《問花》、汪世瑜之《拾畫叫畫》。另一次亦是一九八六年，北京崑曲研習社舉辦的紀念顧傳玠演出，大軸即是汪世瑜之《拾畫叫畫》，據云因是紀念顧傳玠，而「合肥四姊妹」又以為汪先生爭玠之遺風，所以請他演出此戲。曲家朱復先生曾提起當年事，說因為汪先生有顧傳梅花獎的專場已完，此次又是他在北京演的最後一場，故而「放開了」、「卯足嗓子唱」，觀眾聽了都覺得很過癮。

但是，《拾畫叫畫》對於汪先生，卻又是有另外一番意義。正如《西園記》是汪先生的成名作，《拾畫叫畫》卻是汪先生的「成長史」。據汪先生說，排演《西園記》時，他只是一個「木偶」，因為十一個傳字輩老師再加上張嫻老師在為他精心設計，所以在上海連演一個月，一舉成名。但是《拾畫叫畫》卻是在老師教授、把場之外，自己對於崑曲、對於演出的體驗，是在挫折與成功之間得出的「經驗」，並促使自己在藝術上的成熟。翻檢當日講座所記，見有如此之語：

「此次講座主題甚明也。汪講小生之不易，曰『改造』，如改造手指，改

造眼神，改造腳步（其雲今用八字腳走路即是改造之結果）。又說小生藝術為「雅」、「靜」，談及「靜」時多以演出經歷為例，如初次演出《拾畫叫畫》，因演出前夜失聲而緊張，四十八分之戲三十九分匆匆而過，後幾日再演，靜下心來，獲成功。又云浙崑第一次晉京演出並爭梅花獎，戲碼在林為林演，靜下心來，獲成功。又云浙崑第一次晉京演出並爭梅花獎，戲碼在林為林演，靜下心來，獲成功。又云浙崑第一次晉京演出並爭梅花獎，戲碼在林為林《界牌關》之後，由熱鬧之武戲轉為冷清之文戲、獨角戲，甚難也。是日他演《拾畫叫畫》，周傳瑛把場，他心極靜，平日出場走七步，那日他偏偏走了九步……全力而為。嗣後亦以此劇獲梅花獎。另述浙江遂昌之演出，座椅皆翻背式，觀眾起堂便聲音甚大，那晚亦只是靜，觀眾亦是靜，安然度過。」

「雅」、「靜」之為崑曲小生藝術，即是從《拾畫叫畫》之「演出史」中親身體悟。而說起「八字腳」，又讓我想起青春版《牡丹亭》的謝幕。

在我的近年觀劇經歷中，最引人注意的謝幕即是青春版《牡丹亭》和傳承版《一六九九桃花扇》。青春版《牡丹亭》在此暫且不提。青春版《牡丹亭》的謝幕可看出是精心設計，至白先勇身著中式服裝（白先生稱之為「崑曲服」）出場為最高潮。而汪先生之前相攜張繼青出場亦是轟動，觀時即覺得汪先生之步態頗為特殊，如今方知，原來雖是未上妝的「演出」，但汪先生仍是時時邁動小生的臺步。

從青春版《牡丹亭》起，汪先生便以「總導演」名世，相繼又排演了皇家糧倉的廳堂版《牡丹亭》、《憐香伴》，又主持「大師說戲」的拍攝製作，又勸于丹講崑曲，又收「小虎隊」的陳志朋為徒教唱崑曲……似乎在公共媒體上也常現身影。正如他在北大崑曲講座的開場白所言：現在大多知道我是導演，不知道我是演員。汪先生談起崑曲是「大熊貓」，而小生是「大熊貓」的眼睛，在他那一代的崑曲演員中，最後以小生聞名的也僅是蔡正仁、岳美緹、石小梅與他，寥寥數人而已。

四年前的一個夏日，我去整理中國藝術研究院圖書館裡所藏的崑曲錄影，意外發現居然有八十年代拍攝的汪先生演出錄影，如《獅吼記·梳妝跪池》、《牡丹亭·硬拷》、《西園記·夜祭》、《長生殿·小宴》、《紫釵記·折柳陽關》、《彩樓記·拾柴》……多有如今較少上演之劇碼。而且彼時之汪先生，正值盛年，扮相俊美，技藝嫻熟，表演如入自如之境……於是，我便如朱復先生言觀《拾畫叫畫》之演出一般，著實看了個「過癮」。

汪先生息影舞臺久矣。記得我曾建議，青春版《牡丹亭》某次紀念演出，他可與張繼青來一齣《遊園驚夢》。但他惟有微笑，並說年紀老了扮相不好云云。去年（二〇一一），在紀念其師周傳瑛先生百年誕辰時，汪先生卻粉墨登

場，演了一齣《獅吼記‧跪池》，今年據說在香港再演一次。真是難能可貴，卻又無緣得見，只能悵惘而上網搜索劇聞軼事了。

內子曾給汪先生擬一美稱「名士瑜韻」，以我觀之，乃是神與意合、恰如其分，頗能傳汪先生之神采。因為，「名士」道的是汪先生的風流瀟灑，「瑜韻」說的是汪先生之蘊藉韻致，這些都是由「崑曲之美」而至人世並體現於汪先生自身的光輝，如同那世無定價的精金美玉。

仁者之「甜」

——蔡正仁先生印象記

於北京淒風冷雨寒雪的深夜裡，百般無計消磨，遂打開蔡正仁先生所演的《慘睹》、《太白醉寫》、《喬醋》、《撞鐘分宮》諸戲錄影，邊看邊重溫這些前塵舊夢。

記得大約是二〇〇五年夏天，內子攜我返滬，她家住在浦東，我們卻幾乎日日坐地鐵、公汽至紹興路的上崑，看他們的折子戲演出，看他們日常的排練。紹興路梧桐蔽日，頗有舊時上海之風味。其時上崑正在準備去臺灣的演出，蔡正仁與張靜嫻二位先生也在對戲，我們立於二樓的狹窄小層上，靜靜觀看。他們似乎注意到有兩位觀眾，但大概習以為常，也不以為意。一位女演員或工作人員走過來，問道：「你們以前沒來過吧？」答曰：「是從北京來的。」她就又走開了。還有一次，排練場裡卻有很多人，大概是群眾演員甚多，我們遲到了，探首欲進，忽出一人攔住說：「看一次兩百塊錢！」我們一驚，卻是劉異龍先生，他招我們進門，說：「逗你玩的。」我們才知是名丑之

風。二〇〇六年時，我曾撰文提及此月觀戲之事，因這些「曲人曲事」均已化作美好記憶。

蔡先生以飾演崑曲小生，尤其是小生裡的官生和窮生名世，新近出版的傳記即題為《雅部正音　官生魁首》。今年五月，因白先勇先生主持的北京大學崑曲傳承計畫邀請，蔡先生在北京大學講座，我略作介紹，大意是：其一，崑曲的老藝術家們現在被戲迷稱作是「大熊貓」，而蔡先生則是「大熊貓」中的「大熊貓」，前一個「大熊貓」指的是珍貴而稀少，而後一個「大熊貓」呢，則是蔡先生經常笑呵呵的（憨態可掬），長得也像大熊貓；其二，蔡先生如今被戲迷尊稱為「蔡明皇」，因為他的唐明皇演得絕佳，當世無出其右。

翻檢當日日記，得如下簡錄：

蔡正仁老師的課笑料頗多，其實，在講解小生的分類，和《長生殿》故事時，課堂還是頗為冷靜的。而到《小宴》和《評雪辨蹤》時，便是笑聲不斷了。是時，先是張貝勒演唱《聞鈴》中的一曲，後與沈映麗「攜手向花間」，至《評雪》，蔡老師方與沈演示了一番，神情動作皆戲劇化，所以一時出現了很多萌照。

再回想起蔡先生在課堂上所演示的兩齣戲，一為《長生殿》之〈聞鈴〉，一為《彩樓記》之〈評雪辨蹤〉，一官生，一窮生，皆是他的代表作。這似乎是兩個極端，因一是富貴之極，尤其是大官生，多是皇帝神仙（所飾演角色有「三皇兩仙」之說），亦是常人所難想像（如民間或戲文所傳之笑聞「皇帝用金扁擔」及「皇后娘娘烙大餅」之說）；另一則是落魄之極，種種窮形怪狀，或是平常百姓。相較來說，窮生較官生易演，因窮生較為常見，且按如今的說法，人人皆感覺自己是盧瑟（loser）也。窮生，又名「鞋皮生」，蔡先生講，就是拖著鞋的，如今生活條件提高，再困難的大學生也會有雙鞋吧。所以窮生也難見到了。恰好我讀「風行水上」君所寫隨筆集《世間的鹽》，裡面提到一位畫家朋友，為畫妻離子散、家徒四壁，整天拖著雙破鞋……我便於頁間批

註曰：此文當與蔡老師閱之，並說：「大師您瞧，窮生還有呢！」

官生與窮生似是天壤之別，差異頗大，但在中國傳統故事裡，卻又是可相通的，譬如窮生亦有飛黃騰達之時，成為官生。而在戲箱裡，窮生所穿富貴衣，即是百衲衣，但又卻置放於最上層。其原因，有乾隆帝編演《花子拾金》製富貴衣之傳聞，亦有寓以「莫欺少年窮」之民間觀念。由此看來，窮生與官

生亦是可轉化的，亦是古代社會階層之流動。從蔡先生的傳記裡看來，蔡先生少年時因擅演《斷橋》中的許仙而定於小生行當，中年以後，又因擅演《長生殿》之唐明皇、《千忠戮》之建文帝、《鐵冠圖》之崇禎帝而馳名。從窮生至官生，其人生與藝術歷程恰是如此。自然年齡與藝術年齡呈現出同步之特徵，恰似孔子「三十而立，四十不惑，五十知天命……」之說。隨著年齡的增長、經驗的增加、技藝的提高，而能順應這一變化，尋找到最佳的表現途徑，因而能成就其人生與藝術之「大」。

蔡先生有「好好先生」之譽。因其性格寬和（如其名諱中的「正仁」二字），故演窮生維妙維肖，如當日所示範《評雪辨蹤》之呂蒙正。又因其氣度與嗓音，故演官生亦恰如其分，如前述之諸位「皇帝」。但即便如此，其所飾人物之氣度中又顯露寬和憨厚之一面，除「皇帝」外，亦有《太白醉寫》之李白、《見娘》之王十朋、《書館》之蔡伯喈、《喬醋》之潘岳，莫不如是。與汪世瑜先生之「風流瀟灑」絕然不同，故一為「官生魁首」，一為「巾生魁首」，各擅其妙。

蔡先生又號稱「故事大王」，蓋因其人生經歷豐富，故事多且謔，常有令人捧腹噴飯之效果也。記得有一次吃飯，同桌多為上崑演員，蔡先生講起故

事，滿桌皆笑。只有我因不通滬語，只能看著旁人樂而自樂。但時間不長，就等到了補償的機會，在那次講座上，蔡先生即施展了「故事大王」之本色，譬如講起某次演《長生殿》時，皮帶忽然崩斷了，而此時戲未完，還需演二十分鐘。他便說道：如果是京劇就好了，可以站著唱。可是崑曲是載歌載舞呀，一邊唱，一邊還得配以身段。於是他便左右手輪流按住腰間，如此這般，熬過二十分鐘，才知此「險情」。滿堂聽此故事，都樂不可支。

蔡先生這一輩崑曲演員，出生於民國，於共和國之初學藝，學成之後又遭遇多年蹉跎，待得重返舞臺，又面臨戲曲之頹勢，直至新世紀，方才守得雲開日出，不僅見及崑曲為社會所重視，並成為崑曲領域中人所尊崇的頂級藝術家。其經歷可謂坎坷多變，但其實又是幸運者，因其學藝恰有機緣獲俞振飛及傳字輩名師指教，至其晚年，在其人生經驗與藝術的巔峰期，又能一展其舞臺藝術之才能，並留有聲影。從近代以來的崑曲史來看，蔡先生這一輩是承前啟後的一代，俞振飛、傳字輩、北方崑弋老藝人等從晚清接過來的崑曲之燈，歷經時代之變與諸多困境，傳遞到他們手上，而他們亦經接過來的時代與社會之變遷，使之仍能薪火相傳。在二○一一年的一次關於張紫東舊藏《崑劇手抄曲本一百

冊》的座談會上，我即聽到蔡先生的「憂慮」，這是一個有趣的對比。蔡先生說：崑大班時，全國能教戲的傳字輩老師只是二十人；如今，全國能教戲的還是只有二十餘人——歷史總是在循環……但繼承的折子戲卻是越來越少了。

一個是「接班人」問題，一個是「傳統與創新」問題，這些都是崑曲領域裡時常討論與歎息的問題。但蔡先生討論問題的方式不同在於，他不僅是「承前啟後」的崑曲表演藝術家中的一員，亦曾是掌管上海崑劇團的「一方諸侯」（為文革後「上海崑劇團」的命名者與創建者之一，並擔任團長十八年），這一位置或許使他一方面更多的考慮到崑曲的全域問題，另一方面亦強調崑曲的接受及崑曲的傳統問題。在今年《二〇一二牡丹亭》的爭議中，蔡先生與張靜嫻先生破例發了批評之聲，因而引起一場不小的滬上風雲。其實，蔡先生之意正在於維護「傳統」。也即，經由戲曲蕭條階段之力圖獲得「知音」之「創新」，而隨著時代之變、經驗與藝術之積累，而至對崑曲「傳統」更上一層的體認。

還是回到二〇〇五年的「甜」吧。那一天，內子攜我至中國戲曲學院訪在此教戲的張洵澎先生，我們先是看她教孔愛萍等青研班學員，又至她所住的公寓閒談。張先生談起前些年她的「張洵澎舞臺生活四十年」專場，談起蔡先生

遭遇車禍，眼睛上（額頭上）縫了一百多針，但還是趕來參加她的專場……這些故事裡的「故事大王」，卻是別一番味道（這些「甜」，出自張先生之口，似乎都是蔡先生的仁厚之風。）恰巧，張先生曾贈我這次專場的錄影。此時此夜，我找出來，放入電腦，影像出現了，待到專場結束時，蔡先生出現在舞臺上，彼時鬢髮猶黑，手捧鮮花，腕懸短拐……

卷二

徐朔方、胡蘭成與崑曲

二〇一〇年夏，我偶然翻閱臺灣國立中央大學戲曲研究室主辦的《戲曲研究通訊》第五期（二〇〇八年出版），意外發現居然刊有徐朔方先生的一篇遺文，名曰〈回憶張愛玲的第一個丈夫〉，即徐朔方回憶胡蘭成之事。徐與胡之緣分，胡蘭成《今生今世》中述之較詳，且胡由徐聯想至張愛玲，又有對徐朔方唱崑曲極其細膩之描寫：

步奎常到他家唱崑曲，徐玄長吹笛，他唱貼旦。去時多是晚上，我也在一淘聽聽。崑曲我以前在南京官場聽過看過，毫無心得，這回對了字句聽唱，才曉得它的好，竟是千金難買。

我聽步奎唱《遊園》，才唱得第一句「嫋晴絲」，即刻像背脊上潑了冷水的一驚，只覺得它怎麼可以是這樣的，竟是感到不安，而且要難為情，可比看張愛玲的人與她的行事，這樣的柔豔之極，卻生疏不慣，不近情理。

步奎即著名戲曲學者徐朔方的字，彼時正從浙江大學畢業，至溫州中學教書，與化名張嘉儀逃亡的胡蘭成有數月同事之誼。徐胡往事，坊間早有流傳，我讀到此文後，當即掃描並寄給多年來孜孜傳播胡蘭成文章的杜至偉先生，並由其整理發佈於網間。

但在這個故事裡，我更關心的並非胡蘭成初識徐朔方之心境，而是徐朔方唱崑曲。因徐朔方的「人生功業」正在研究湯顯祖與《牡丹亭》上，而崑曲中最廣為人知的劇碼便是《牡丹亭》了。又是一個恰巧，我翻閱手頭上一本《崑曲演藝家、曲家及學者訪問錄》，為洪惟助教授主編。洪教授曾與助手於一九九二年至一九九四年遍遊大陸，訪問一百餘人，編成此集。今日集中人大多駕鶴西歸矣。徐朔方在訪問中述及「唱崑曲」：

我高中時，有一位音樂女教師是蘇州人，她教我們唱崑曲，我也就學會唱崑曲……我一直唱到大學畢業，教書的頭幾年，現在不唱了；因為唱曲非常費時間，還要有幾位會唱的朋友聚在一起才好。

我最早學唱崑曲就是唱《牡丹亭》的《遊園》，唱了《遊園》這一

折，就會想找原著來看，看看《牡丹亭》其他折是如何。看了書以後，又想去瞭解作者，也就這樣不自覺地開始了研究。

民國初年，因教材的更易，一時間並無合適的音樂教材，因此多地都有音樂課教崑曲之說，譬如河北高陽，全縣曾以崑曲為音樂課，又如老舍在北平任音樂課教師時，也有教崑曲之佳聞。然徐朔方卻並非如此，其幼年即觀家鄉崑班之演戲，及至讀省立聯合師範學校，音樂教師顧西林女士能唱崑曲，因而習之、唱之（見徐宏圖所撰〈徐朔方情繫崑曲〉），並成為其後人生「天地之始」。胡蘭成與徐朔方之遇正是是「教書的頭幾年」。

所謂無巧不成書，我再次見到描述徐朔方唱崑曲，則是在張充和口述、孫康宜撰寫的《曲人鴻爪》中，孫教授敘述徐朔方於一九八三至一九八四年間，於普林斯頓大學客座，並在她的引領下訪問張充和的情景：

一聽說徐朔方教授是研究湯顯祖的專家，充和立刻感到親切，所以剛見面，兩人就很自然地哼起了《牡丹亭》的《遊園驚夢》。

寫至此，關於「胡蘭成聽徐朔方唱崑曲」似乎便可完結。後來，徐朔方讀到《今生今世》，知當年之張嘉儀即胡蘭成時，胡已逝去。而此文得以發表，為天下人所見時，徐亦已去世。自兵荒馬亂之世唔首數月，此後是「人生不相見，動如參與商」也。豈不哀哉！

徐朔方好寫新詩，曾由廢名推薦數詩於朱光潛主編的《文學》雜誌發表，畢業論文亦是英文寫的《詩的主觀和客觀》。《今生今世》裡，胡蘭成寫道：「步奎的好語」、「把綠色還給草地，嫩黃還給雞雛。」當是徐朔方的某首詩吧，但細覽《徐朔方集》，卻尋不見此句，大約已散失了。此處權且摘一首徐朔方寫於一九四七年溫州的詩：

樹下

邂逅在這樣一棵樹下，
一點也不必驚訝。
邀約你和我的，
都是這豔麗的晚霞。

即使是兩個不相識的人，

此刻也不妨在樹下談幾句話。

<div style="text-align:right">一九四七年九月十九日，溫州</div>

此時徐胡二人共在溫州中學教書，詩或不必為胡所發，但似可推及於胡。

徐朔方很少發表新詩，不以新詩為志業，在新詩史上也並未留有聲名，卻是終生寫詩，可視為新詩史上的「失蹤者」。《徐朔方集》中最後一首為敘事詩劇《雷峰塔》，據徐朔方自述，此詩從一九四七年寫到一九八一年，文革期間亦不輟，如同「造酒」。一九四七年時，徐朔方寫下了前三章，我捕捉到了這樣的句子，乃是寫白娘子與許仙的初遇：

一個小夥子青衣小帽，

可憐一點也沒有修飾，

是他青春的光彩，

觸發了白娘子的心事。

而胡蘭成在《今生今世》中亦以白娘子與許仙取喻：

向步奎我亦幾次欲說又止。我問他：「白蛇娘娘就是說出自己的真身，亦有何不好，她卻終究不對許仙說出，是怕不諒解？」步奎道：「當然諒解，但因兩人的情好是這樣的貴重，連萬一亦不可以有。」我遂默然。

徐朔方於張充和書畫冊頁中論《牡丹亭》中好句「沉魚落雁鳥驚喧，羞花閉月花愁顫」，並以批評此句之清人為「莊生所謂有蓬之心者」，胡言徐「心思乾淨，聰明清新」，徐寫許仙「一點也沒有修飾」，都可謂為「無蓬」之境吧，故有此段因緣。可改元好問詩詠之：牡丹一曲遺音在，正是當年寂寞心。

陳均於壬辰七月廿八日。

「余桃公」的紙上「傳奇」

民國時期的北大多「奇人」，譬如留辮子、「茶壺茶杯」論的辜鴻銘，又如有一位穿西服、剃光頭、但是腦門上偏偏留一塊「桃子」狀頭髮（如年畫中的小童）的許之衡。

周作人寫〈紅樓中的名人〉，就專門提到這位「曉先生」，說他因這種扮相的原因，被起外號叫「余桃公」，還引了一位女子文理學院學生的作文，記「余桃公」上課時的情景：

有一位教師進來，學生們有編織東西的，有看小說寫信的，有三三兩兩低聲說話的。起初說話的聲音很低，可是逐漸響起來，教師的話有點不大聽得出了，於是教師用力提高聲音，於翁翁聲的上面又零零落落的聽到講義裡的詞句，但這也只是暫時的，因為學生的說話相應也加響，又將教師的聲音沉沒到裡邊去了。這樣一直到了下課的鐘聲響了，曉先生乃又深深的一躬，踱下了講臺，這事終告一段落。

別看學生筆下的「余桃公」一幅老學究的樣子，當年也曾是摩登青年。他出生於廣東番禺，曾受教於康有為，後又遊學日本，賦詩曰「天涯散髮知何去，極目雲山暮景寒」，這也是一代人的「少年愁」。然而到了一九二〇年，許之衡卻搖身一變為「余桃公」，在京城做了寓公，與吳梅、李釋戡等人為友，終日談戲論收藏，研究崑曲，還寫了一部傳奇《霓裳豔》。

這部傳奇共二十齣，寫與梅蘭芳並稱一時的郴子女伶劉喜奎之事。他給劉喜奎化名為「劉喜娘」、「小字奎兒」，給自己化名為「阮心存」，給吳梅化名為「蒲後軒」，給強娶劉喜奎的總統曹錕起名「蔣奇」。書生「阮心存」聽友人「蒲後軒」談「劉喜娘」，心生愛慕，便在「劉喜娘」小照後題曲，並加入戲班，兩人一起演戲。後來書生因受其父訓斥，離家遠遊，而「劉喜娘」因為母親守孝，也離開戲班隱居。最後老郎神派出氤氳使者接二人上天，成就因緣。

故事雖然老套，但關目非常精巧，而且多來源於彼時之實事，可謂打扮成「神話劇」的「時事劇」——只是「阮心存」其人純粹是「余桃公」的幻想了，或者說，此時的許之衡或許在內心裡藏著一個「阮心存」，但外表卻是一

個「余桃公」。不過，「阮心存」與「蒲後軒」之間的關係倒並非虛言，劇中書生言道「近日與詞曲大家蒲後軒研究崑曲，頗覺興味，他每日必來這裡談話」。而吳梅在給許之衡的《曲律易知》寫的序中也說：「守白寓宣武城南，距余居不半里，而近年來晨夕過從，共研此技。又與劉君鳳叔訂交，三人相對，燭必見跋，所語無非曲律也，用力之勤若此。」

吳梅南歸後，薦許之衡繼任北大詞曲教授。自一九二三年秋至一九三三年夏，歷十載，許之衡講授《戲曲史》、《戲曲》、《聲律學》等課程，可謂勤勉。只是與吳梅開曲學風氣之先時的光景，是大大不如了。又是據周作人及北大學生回憶，許之衡除了扮相怪異之外，還有一樣「特行」，便是對人異常客氣，往往一進門，還要找人一一鞠躬。逢年過節，如果有學生送賀卡，他不僅回贈，而且再過一年，他的賀卡早就先送來啦！

一九三〇年蔣夢麟重掌北大之後，推行改革，將「教授治校」改為「校長治校」，又「辭舊迎新」，相繼解聘了一批舊教授。後來，許之衡與林損同時被解聘，林損在報紙上大罵蔣夢麟和胡適，成為一時輿論之熱點。而許之衡依舊低調，黯然離開北大，除出版數書，及留下參加崑弋學會的記錄外，時人大多既不知其為何離開北大，亦不知其所蹤了，直至離世。

說來奇怪，許之衡雖然主要從事詞曲研究，其所撰《戲曲史》講義僅比王國維《宋元戲曲考》晚數年，是第一部戲曲通史。然而，身後得名且流傳甚廣的卻是一部《飲流齋說瓷》，至今仍屢見於坊間。「飲流齋」為許之衡的齋名，取自堯與許由之故事，此書前有〈書成自題六十韻〉，有云「病魔猶堪遣，愁魔或足驅。偶然存剩稿，聊復寫編蒲。隨筆供談藪，零篇比《說郛》，又云「今古同杯土，乾坤一破盂。千金留敝帚，吾自愛真吾」。大概這位「余桃公」的內心深處，棲息著一位古代中國讀書人的身影，於青燈黃卷裡澆注著萬古愁思。或許也如此篇談論他的「隨筆」罷。陳均於壬辰八月初二夜。

顧隨評戲

顧隨先生如今被視為「國學大家」，經過十餘年的「挖掘」，及其弟子葉嘉瑩女史與女兒顧之京的「整理」，顧隨的著作雖尚有遺珍，然大體格局可窺之。每每讀之，皆有驚豔之感，猶如讀新文學之廢名。顧先生之「功業」主要在於詞曲創作、鑑賞及書法、禪學等，他的兩本小書《東坡詞說》、《稼軒詞說》以禪語解詞，文意雙美，為難得之書。而且，我以為顧先生之成就卻在於課堂之「教師」角色，據學生回憶，顧氏授課天馬行空，卻又如禪師之接引，予人啟示，勝意無窮。幸有葉嘉瑩女史保存有當年課堂筆記，經顧之京整理，編為《駝庵詩話》、《顧隨詩詞講記》。細覽之下，洵不虛也。

顧先生評戲亦有淵源，據雲課堂授業之際，顧氏常以所觀之戲取喻，亦是精彩。有人回憶某次上課，顧先生面色沉重，宣佈楊小樓去世，並激憤云：再也不看戲了！只是此聞出自口碑，無有實證也。顧又撰有詠韓世昌之長詩，其題甚長，為〈一九四二年三月廿八日觀韓世昌演《思凡》於長安戲院，溯予初聆此劇距今廿有三年矣，撫事感懷為賦長句〉，此詩為吳梅村《圓圓曲》之

流，又感慨時間之流逝也。起首便是「少居燕市好聽歌，韓君妙舞況婆娑」之句，顧氏愛好觀戲，可知矣。其之研究與創作，由詞轉移至曲，或許與這一愛好有關。

只是顧隨評戲雖多有流傳，但其實並無記載。今春購得顧之京整理葉嘉瑩聽課筆記之全版，名為《中國古典詩詞感發》，一讀之下，書中實有前之數書未載之內容，且彌足珍貴的是，顧氏課堂上以戲解詩的場景，又得以重現。雖亦只是驚鴻一瞥，但不由得喜而抄錄之：

其一，「有人輕而不盈，有人盈而不輕，馬連良便是輕而不盈，小樓便是秀雅、雄偉兼而有之，尚和玉唱戲其實翻筋斗也翻過來了，但總覺得慢。」此意類似於卡爾維諾在《未來千年文學備忘錄》中所言「輕與重」，小樓即楊小樓，與尚和玉皆為俞潤仙弟子，但風格不同。顧氏亦以此二人比作李白杜甫，「老杜有力，有時失之拙笨」，即是尚和玉之風格。而李白「自然」、「真美」、「真好」，便是楊小樓之屬了。

其二，「某老外號『謝一口』，只賣一口，你聽了，非喊好不可。」梨園中此說甚廣，未知顧之「某老」為誰，或為譚鑫培歟？譚之《四郎探母》「叫小番」一句為梨園佳話。我嘗聽北崑名淨周萬江先生云：當日裴盛戎亦是如此

教他的。因賣得太多，觀眾會膩。而一口正好，可留一個念想，下回再來聽。

顧氏以「謝一口」證文章之力，奇絕之句，如今之所言「霸氣外露」，迫使讀者不得不叫好也。戲與文一理。

其三，「如為楊小樓配戲之錢金福，功夫深，如鐵鑄成，便小樓也有時不及，可惜缺少彈性，去『死』不遠矣。創造就怕這個。」錢金福為晚晴民國之名淨，顧氏於此處比較楊小樓與錢金福，亦同於比較楊小樓與尚和玉，大略也是「輕與重」之理。顧氏言「老杜七言律詩之結實、謹嚴」如錢金福之功夫，但尚欠一點「自然」而已。

其四，「譚叫天說我唱誰就是誰，老杜寫詩亦然。」譚叫天即譚鑫培，晚晴民國之國劇大王也，譚調風靡國中。然其音屬，謂為亡國之音。顧云「西洋寫實派、自然派則如照相師。老杜詩不是攝影技師，而是演員」，「演員」即指譚鑫培也。此處言詩與現實之關係，顧氏之比喻恰似詩之戲劇化。故而贊老杜「打破小天地之範圍」、「不僅感動人，而且是有切膚之痛」。其實還是贊老杜之如尚和玉、錢金福，為有力之「重」者也。

其五，「如楊小樓唱《金錢豹》，勾上臉，滿臉獸的表情，可怕而美。」《金錢豹》為孫猴子滅金錢豹之妖之劇，然卻演變為金錢豹為主角，以金錢豹

擲叉為一絕，俞潤仙、楊小樓、尚和玉、俞振庭等皆能此劇。顧氏贊楊小樓此劇臉譜之美，為「可怕之美」，非惟楊小樓所飾。臉譜中此例甚多，如鍾馗、張飛、無鹽等，多是醜中見美也。顧氏以此喻贊老杜之「醜扮」句為「俊扮」。但又云「老杜那麼笨的一個人，還有這一手！」此語似贊還貶，又似貶還褒也。

其六，「如唱戲老譚大方，馬連良小巧，而笑彎兒太多、支離破碎，把完整美破壞了。」譚鑫培與馬連良皆四大鬚生，然顧氏以二人之特點比作詩之完整性。「寫作怕沒東西，而東西太多，又患支離破碎，損壞作品整個的美。」此言又有類卡爾維諾之觀念也。

顧隨之評戲，崇譚鑫培、楊小樓，而以尚和玉、錢金福、馬連良次之。諸種藝術均異途同歸，以戲解詩，亦是以詩解戲，皆是別開生面。顧氏以老杜為尚和玉、錢金福，乙太白為譚鑫培、楊小樓，其志向、情趣由此可見矣。陳均於壬辰中元後五日、白露前二日。

毛澤東看過《李慧娘》嗎？

近日讀到宋永毅先生的一篇論文〈「文化大革命」和非理性的毛澤東〉（載《當代中國研究》二〇〇八年第四期），裡面有一節專門提及毛澤東與《李慧娘》事件的關係，因我曾訪問《李慧娘》事件中崑劇《李慧娘》的三位主演（李慧娘的扮演者李淑君、裴舜卿的扮演者叢兆桓、賈似道的扮演者周萬江），並曾作口述整理，因此對宋文中的這一情節頗有興趣。該文提及毛澤東在一九六三年初於中南海懷仁堂觀看「新編崑曲歷史戲《李慧娘》」，因李慧娘與賈似道之關係影射了毛澤東與其女友之關係，從而惹得毛不悅，並發動批判《李慧娘》及鬼戲，及成為文化大革命之導火索。讀後，我即與《李慧娘》中裴舜卿的扮演者叢兆桓先生聯繫，他回憶說《李慧娘》並沒有進中南海給毛澤東演出，只是在蘇共二十二大前夕，因康生推薦，在釣魚臺給周恩來總理及代表演出。並說，也沒有聽其他演員說起給毛澤東演《李慧娘》的事情。

宋文主要引用了李志綏的《毛澤東私人醫生回憶錄》的相關敘述，但查看之下，李關於《李慧娘》的回憶，卻是「北京劇院的名演員趙燕俠演出新改

編的京劇《李慧娘》」，事實上，彼時並無此戲，趙燕俠曾演出京劇《紅梅閣》，並非新改編的京劇《李慧娘》。京劇《李慧娘》要到一九八○年代初，由蘇州京劇團演出、胡芝風主演，並曾拍攝電影。而且，在李的回憶中，關於《李慧娘》的若干文章，如田漢的《一株鮮豔的紅梅》、繁星（廖沫沙）的〈有鬼無害論〉都是對於崑劇《李慧娘》的評論，並非是所謂趙燕俠演出的京劇《李慧娘》。事實上，彼時中國社會關於《李慧娘》的大討論和大批判，均是以崑劇《李慧娘》為由頭而延伸。由此可見李志綏回憶的混亂與不可靠。

那麼，是否在李志綏的回憶中，將毛澤東觀看李淑君主演的崑劇《李慧娘》錯記成了趙燕俠主演的京劇《紅梅閣》呢？據宋文及李志綏的回憶：「當演出至賈似道攜帶眾姬妾遊西湖征逐歌舞，遊船中途遇到裴生，李慧娘脫口而說『美哉少年』時，我心知道不妙了。」、「美哉少年」一句，出自孟超撰寫的《李慧娘》，即後來排演的崑劇《李慧娘》的劇本。據說，孟超的原文是「美哉少年！美哉少年！」，後來被康生改作「美哉少年！壯哉少年！」所以，李志綏回憶中提及的劇情及劇詞，其實是崑劇《李慧娘》。

更離奇的是，本來，李志綏回憶演的是京劇《李慧娘》，在宋文卻變成了「新編崑曲歷史戲」，主演趙燕俠也沒有出現。因此，宋文其實又偷偷

修改了李志綏回憶中的不符歷史事實之處，但卻依然按李志綏之回憶引用，作為對毛澤東的心理及歷史事件的解讀。因此，此種引用與解讀的不可靠也是可想而知。

在崑曲界，關於毛澤東與崑曲的關係，回憶甚多。譬如毛澤東曾手書《遊園驚夢》中〈皂羅袍〉的曲詞，如今仍可見到。一九五〇年春節，毛澤東曾調著名崑曲藝術家韓世昌、白雲生進中南海演出《遊園驚夢》，並叮囑「按老樣子演，帶堆花」。還有毛澤東對《十五貫》的批示導致「一齣戲救活了一個劇種」，毛澤東調演著名京崑藝術家侯永奎主演的《夜奔》招待蘇聯代表團等等。但毛澤東觀看《李慧娘》，並因此次觀看導致批判《李慧娘》及鬼戲，則從未有聞。一般認為，《李慧娘》之所以被批判，是因為江青與彭真等人之間的矛盾，以及後來江青想調北方崑曲劇院的演員充實樣板團，遭遇阻力，遂以此為由，解散北方崑曲劇院，並延及全國，導致全國十三年無崑曲。

《李慧娘》事件是當代文化史和政治史上的著名事件，影響亦很深遠。但是，毛澤東到底有沒有觀看《李慧娘》呢？只能說，在李志綏的傳記與宋永毅的文章中的這一情節，根本是虛構和子虛烏有。

丑角大師的百年

這是一個比「老舍之死」更要悲慘且詭譎的故事。一九六七年的一天早上，兩位鐵路工人經過東便門雷震口時，發現護城河內漂浮著一位老者。打撈上來，發現人已故去，但手上的勞力士錶仍在走動。家屬來了，確認了老者的身分，卻發現腦後有一個洞。過了幾天，有一個小學生在陶然亭公園玩耍時，在假山裡找到死者生前所用的眼鏡、鋼筆、日記本和公債券，以及尚未吃完的乾油餅……時逢兵荒馬亂，家屬無處也不敢去查詢老者的死因（自殺抑或他殺？），只能使這一切成為一個傷痛的謎。

這位老者便是名伶葉盛章，係富連成社創始人之一葉春善的第三子，也是梨園中唯一以丑角挑班唱頭牌、其後亦可稱開宗立派的藝人。翁偶虹在〈霜葉紅於二月花〉一文中謂葉盛章、葉盛蘭兄弟為「葉氏雙絕」，因一為武丑，一演小生，但均技藝高妙，如「紅於二月花」之「霜葉」，又皆開枝發葉，蔚為大觀。

在翁文中，述及葉盛章對「即心即境」之境界的領悟，頗有興味。原來，

葉氏初上臺演戲時，勁頭十足，一心想要哄堂彩聲。於是王長林一反常規，教他第一齣便是自己最拿手的《時遷偷雞》。等演完此戲後，第三天葉盛章才來見師傅，張開口一看，滿嘴火泡。原來，此戲中時遷有一特技，即以吃火來象徵吃雞，而且是三次吃火，伴有科諢說白動作。尤其是第三次吃火，吃後還要咀嚼，並張嘴展示嘴中的火焰。葉氏演時因要好心切、氣息不勻，雖完成此吃火絕技，但也吃得滿嘴起泡。王長林遂以老北京小吃「爆炒冰核兒」（大約和油炸冰淇淋相似）為例，教導葉氏「內冷外熱」、掌握火候之藝理。並云「水火既濟，外動內靜，即心即境，外熱內涼」。由此教訓，葉氏自然銘刻在心，時時體悟。

關於葉氏的藝術與逸話，以《三岔口》為多。《三岔口》原是一齣甚冷的開場小戲，但經葉氏的改造，成為廣受歡迎的名戲。然今日常見之《三岔口》又非當日之《三岔口》，因原來的《三岔口》中的劉利華諧音為「琉璃滑」，意為像琉璃一樣的滑不溜手，是奸詐的壞人，勾歪臉，開黑店。但在後來的《三岔口》中，劉利華不勾臉，就了義士。而且因為刪除了劉利華和任堂惠的戲劇性衝突，此劇除了默劇般的逗樂外，就不那麼好玩了（吳小如評「真是豈有此理」）。這也是戲曲在建國後被改造的實例之一，今猶遭有葉氏在《三岔

口》中「勾臉照」與「素臉照」為證。

民國時期的皮簧班中，猶留有京朝派崑曲之流脈，葉盛章在富連成坐科時，曾在清宮中演戲的崑曲名宿曹心泉即於此授藝，而且葉氏還向郭春善學了很多崑丑戲。翻看葉氏手書的擅長劇碼，即有葉氏的「十打五毒」、「五毒」戲裡如《盜甲》、《下山》、《問探》、《羊肚》皆為崑腔，「小五毒」戲裡如《活捉》、《教歌》、《訪鼠》亦是崑腔，還有如《借茶》、《掃秦》、《拾金》、《醉皂》、《借靴》、《狗洞》、《秋江》……所以葉氏堪作「文武崑亂不擋」也。而且，即便是現今能列入「大熊貓」行列的崑丑，恐怕也無葉氏這般全面吧。

葉盛章生於一九一二年，這位曾聞名一時的丑角大師，年僅五十五歲便含冤離世。或許這也只是非常時期的中國裡普通一人之遭遇。壬辰寒露後六日，坐於人民大學逸夫樓中，臺上葉氏之嫂馬祿德、徒張春華、子葉鈞、侄葉少蘭，言及此事便哽咽難語。又觀紀念冊中所攝梅家彼時之輓聯，云「身懷絕技慘遭非命成冤獄，雲開見日平反昭雪賴清官」。

聽至此，惟有亂翻書而已。又見冊中有《徐良出世》之葉氏所飾徐良劇照，臉譜竟與臺上陷入神思之某研究神學之領導眉目相似，兩廂對照，亦可

樂。會場兩側皆學生，邊聆臺上人激憤、感恩之語，邊刷微博，見有學生抱怨學校不知為何要拉幾個院的人來充數。於是有所謂不勝今昔之感了。

吳梅在北大教崑曲

蔡元培任北京大學校長時，不拘一格招攬人才，又有「相容並包，思想自由」的治校理念，一時俊彥均集聚於北大。上任前，蔡元培在上海的一個小書攤上偶然買到吳梅的《顧曲塵談》，非常欣賞。到任後，蔡元培提倡美育，將北大的一個學生社團音樂團改組為音樂研究會，下設古琴、絲竹、崑曲、鋼琴、提琴五組，由校方聘任導師。

當時吳梅只是上海民立中學的教員，蔡元培仍延請吳梅到北大教授崑曲。吳梅得到教席後作詩曰：「不第盧生成絕藝，登場鮑老忽空群」，並注云「時洪憲已罷，廢國學，徵余授古樂曲」。

一九一七年九月，吳梅到北大擔任音樂研究會崑曲組導師，由於學崑曲者甚眾，又請寓居於北平的曲家趙子敬、北大校醫陳萬里一起教曲，並常在音樂演奏大會中演唱，如在一九二二年五月，崑曲組就曾演唱《驚夢》、《山亭》、《拆書》、《彈詞》、《癡夢》、《刀會》、《拾金》、《法場》。任中敏回憶說「一時同學樂受薰陶者，相率而拍曲、唱曲」、「初不以事同優伶

為忤；風氣之開，自此始矣！」北京大學音樂研究會崑曲組可以說是中國大學裡最早的曲社。與此同時，吳梅還擔任「文本科教授兼國文門研究所教員」，講授「文學史」和「曲」的課程。後來「曲」易名為「戲曲」，被認為是中國大學裡設置戲曲課程之始。據上過吳梅課的學生回憶，吳梅邊講詞曲，邊撅笛解說，北大課堂上笛聲悠揚，曼聲謳歌，使聽者神往。

吳梅曾應邀寫了兩首北大「校歌」：一首是《北大二十週年紀念歌》，詞云：「棫樸樂英才　試語同儕　追想遜清時創立此堂齋　景山麗日開　舊家主第門桯改　春明起講臺　春風盡異才　滄海動風雷　弦誦無妨礙　到如今費多少桃李栽培　喜此時幸遇先生蔡　從頭細揣算　匆匆歲月　已是廿年來」。另一首即北大校歌，並由吳梅譜曲，詞云：「景山門　啟鱣帷成均又新　弦誦一堂春　破朝昏　雞鳴風雨相親　數分科　有東西秘文　論同堂　盡南北儒珍　珍重讀書身　莫白了青青雙鬢　男兒自有真　誰不是良時豪俊　待培養出　文章氣節少年人」。二曲均載於《北京大學廿週年紀念刊》，題為《正宮錦纏道・示北雍諸生》，收入《霜崖曲錄》。

後來，吳梅修訂校歌，在蔡元培時代的北大傳唱。

一九二二年秋，因思鄉心切，加之北平政局不穩，受在北大畢業的好友陳中凡之邀，吳梅舉家前往南京的東南大學任教，從此離開了北京大學。

吳梅自許詞曲第一

一九二〇年代後期，吳梅、黃侃皆在中央大學任教。有一則民國文壇逸話說：黃侃為章門弟子，素來自負且狂妄。一日，在文酒之會中，黃侃薄醉，與吳梅爭論不休，自稱「文章第一」。吳梅答道：「文章未知誰為後先，以言詞曲，則當今之世，捨我其誰？」於是不歡而散。不過，也有學生回憶：吳梅和黃侃酒後閒聊，吳梅自言駢文獨步當時，黃侃未允其說，不歡而散。次日，吳梅酒醒，邀汪辟疆至黃侃處道歉，遂又歡笑如舊。這兩種傳聞不知孰為是，但故事裡的吳梅自許詞曲第一，卻可得知。而且，吳梅雖然以詞曲聞名，但於經史子集也是無所不窺，只是無暇旁騖而已。

在東南大學及中央大學任教時，吳梅培養了一批對詞曲研究感興趣的學生，如盧前、唐圭璋、王起等，後來都成為著名的詞曲學者。吳梅曾指導學生組織了一個詞社，名為「潛社」，意思是勸學生埋頭學習，不要捲入政治的漩渦。潛社每月一集，一般在星期天的下午，師生共遊南京名勝，並作詞曲，傍晚時在秦淮河畔的萬全酒家聚餐，吳梅即席訂譜，撇笛歌唱。有時也在秦淮河

的一隻叫做「多麗」的畫舫聚會歌唱。饒有趣味的是，「多麗」既是船名，也是詞牌名。

王起回憶起潛社的第一次社集就是在「多麗」畫舫上，當船行於秦淮河中，經過大中橋時，吳梅拿出洞簫，吹起〈九轉彈詞〉，引得路人紛紛觀看。然後吳梅取出李香君小像，命諸生作詞題詠。

有一次龍沐勛來訪，吳梅帶著學生唐圭璋和一個兒子陪他同遊後湖，坐上小船後，唐圭璋吹笛子，吳梅和兒子二人唱《霜崖三劇》中的曲子，湖面上煙波浩渺、餘音繚繞，令人望之若神仙。龍氏後來每每想起此情此景，不禁感慨「此曲只應天上有，人間哪得幾回聞」。

還有一次，鄭振鐸與幾位朋友乘船去遊天平山，聽到前面的船上有人擫笛唱曲，嗓音高亢圓潤，旁邊的朋友說唱者就是吳梅呢！鄭振鐸那時還不認識吳梅，想趕上去見識一番，但是他們坐的船始終沒有追上吳梅的船，只得悵然而返。

白永寬：崑曲中的譚鑫培

同治光緒年間，醇親王奕譞一則愛好崑弋，一則也是為了避禍，以玩娛明志，在府中陸續辦了好幾個科班，比如安慶、恩慶、恩榮等，後來這些藝人大多流入京中皮黃班和京畿鄉村，成為北方崑曲的主要源頭。在這些藝人中，白永寬經常被提起，被認為是崑曲中的譚鑫培。

白永寬原本在河北安新縣馬村的子弟會中學戲，原名白傻歹，外號「白大眼」，師從徐老發，據說徐老發演《五人義》時，可以雙手挎起五人旋轉。後來，白永寬頻了一些同村的子弟到北京賣唱，漸漸有了名氣，醇王聽說後，召他到府中演唱，白的聲音高亢有力，醇王聽後大樂，問他叫什麼名字。他回答「白傻歹」。醇王聽後更樂了，說：「這個名字不好聽，你的嗓音又寬又亮，以後就改叫白永寬吧！願你的嗓子永遠又寬又亮。」還有一種說法是白永寬給醇王唱了一曲《聞鈴》，唱得特別好，醇王就贈了這個美名。

自此，白永寬在王府中演戲，並負責排戲和諸種事務。有一次，白永寬和叔叔白老合演《負荊請罪》，白永寬飾張飛，白老合飾關羽，一黑一紅，臺上

曲盡其妙，臺下的王公看的也如癡如醉。所以，醇王府的堂會裡，無白永寬、白老合演的《負荊請罪》則不歡。

恩慶班解散時，白永寬回老家，醇王把恩慶班的戲箱賜與他，並准許他用恩慶班的班牌組班。白永寬回鄉後，與白老合平分了戲箱，各組一班，他組的班叫恩慶班，白老合組的班叫和順班。

恩慶班在鄉間戲班中的地位很高，官府尋常不敢派遣差役。有一回，知縣硬要派恩慶班的差事，白永寬一口就回絕了。知縣強迫，白永寬騎著毛驢到王府告狀，王府的管家一聽，就用王爺的口氣寫信給知縣，說恩慶班的戲箱是御批專用的，不能隨便派戲，方才了結此事。

白永寬技藝高超，嗓子好，演老生、花臉戲都很好，但言語刻薄，脾氣也很大。他常常感慨：「唱崑弋的就是仨半人啦！」三人就是他自己、郭蓬萊和刑玉泰。那半個是化起鳳，因為化起鳳只唱弋腔，不唱崑腔。

有一次，一個外地來的花臉演員來搭班，因為事先沒有向白永寬請安，白決定給他一個下馬威。該演員一開始唱《張飛闖帳》，白永寬親自扮中軍，「中軍」還沒上場，就悶簾大吼一聲，聲如霹靂。等到一上場，「中軍」大眼一瞪，把場上的差官嚇得跌倒在地。眾位看官，「張飛」還能演得下去嘛？

「鐵嗓子活猴」郝振基

郝振基是京南大成縣臺頭村人,今屬河北省靜海縣。自小在本村崑弋子弟會學戲,工武生和花臉。其最拿手的好戲便是《西遊記》中的孫悟空,人送美名「鐵嗓子活猴」及「美猴王」。

說起來,郝振基本身就長得有三分像猴,時人描述他的形象說:「郝先生生就一付拱肩,眼球淺黃色,長眼毛,眼泡略腫,兩頰瘦削,兩顴有些突出,個子高,四肢骨骼細長。」因這種長相,郝振基將孫悟空的臉譜設計成「一口鐘」,即外白中紅,紅色上端像個月鏟,下端較窄,似橄欖形,不同於皮黃班的「倒栽桃」,存有清宮猴王臉譜之遺意。在扮相上,演《安天會》時,上場時戴草王盔,帽兩邊各繫著一條長過膝頭的鵝黃彩綢飄帶,盜丹時戴一頂白色氈帽,身著黑箭衣,繫大帶。這都是傳統的弋腔猴王的穿戴。

早年時,他在京南安新縣大田莊演《安天會》,一名老者批評他扮猴吃桃沒有吐核——因為即使是猴子,也不會把核吞下肚的!後來他大病一場,病癒後養了一隻猴子,觀察猴子的行動坐臥和表情。據侯玉山以及向郝振基學過猴

戲的侯永奎介紹，郝振基平時休息時，也常常把肩拱起，兩腿劈開，兩手很鬆弛地垂放在兩腿之間，琢磨猴子坐著的姿態和神情。因此，後來到天津演出時，就有劇評文章贊道：「該伶一出場，掌聲雷動，足見其人緣之普遍。臉譜較昔日少變，手腳之靈便，眉眼之活動，逼似真猴，與往無異。嗓音之頓挫高亢，比往中氣尤足，真可稱老當益壯矣。偷桃時之跳躍，純屬猴類一種毛手毛腳的神氣；吃果時之剝皮、吐核及咀嚼，種種神氣與猴俱化，盜丹時之取葫蘆放葫蘆，俱出猴式，可謂一絲不走。寫生能寫到骨頭裡去，決非但求貌似者可比。」

據說，在演猴子「偷桃」時，郝振基動作很小，行動極為靈活。一邊吃桃，一邊轉眼珠，來回晃腦袋，尖嘴巴一鼓一鼓的，兩個耳朵還能前後扇動。

過一會兒，他又把後腦勺朝著觀眾吃桃，邊吃，後腦勺還能上下聳動。

而演至「盜丹」時，郝振基先抱起葫蘆，走到臺中央，四顧無人，便倒出一粒金丹吃了，又倒出第二粒、第三粒、第四粒，前三粒都是先嚐再嚼再嚥，第四粒就開始直接吞。接著把葫蘆裡的金丹像灑水一般倒在桌上，又用嘴像吃炒豆一樣胡亂猛嚕，發現桌縫裡有一粒，摳出。發現地上掉了一粒，輕身走小邊，找到並吃掉，再縱身躍回桌子……

因此，時人評曰：楊小樓猶是人學猴，而郝振基則是猴學人也。

聽陶歌似誦陶詩

陶顯庭字耀卿，京南安新縣馬村人，少時拜在白永寬門下，習武生，後兼習老生和淨，均聞名於世，尤以《彈詞》為最著，謂為「絕調」。因此，有人將他比作「英之金屈普拉」、「俄之夏里亞平」，此二人皆是當時世界著名的歌唱家，在中國極有聲名，猶如今日的帕瓦羅蒂。又有詩贊其「古貌古心彈古調。聽陶歌似誦陶詩」。

陶顯庭隨白永寬學大武生戲時，白又請錢雄來教陶顯庭小武生戲，據說錢雄也曾是王府武生，擅長《夜奔》、《夜巡》、《打虎》、《蜈蚣嶺》等戲。《夜奔》一齣，他曾教過陶顯庭、王益友和榮廣三人，但錢雄根據各人不同的特點，教給他們不同的路數，一則避免競爭，二則發揮他們的長處。陶顯庭因演《夜奔》成名，但在改行當後，他便四十餘年不演此戲，直到六十九歲時，才在天津演了一場，該場有郝振基演《探莊》、陶顯庭演《夜奔》，二人均是六十九歲，被稱作「老武松」和「老林沖」。當陶顯庭唱至太平令時，依然來了個大劈叉，不因年老而省略，令人歎為觀止。而此場之掌聲與叫好聲「聲

震屋瓦」。因《夜奔》一場號稱「一場幹」，一人獨自在舞臺上歌舞三十餘分鐘，非常吃功，即所謂戲諺之「男怕夜奔，女怕思凡」。陶顯庭可以說是迄今所知演《夜奔》之最高齡者。

陶顯庭生活淳樸，狀若老農，而且虛心好學，班中勿論大小，皆稱作兄弟。侯玉山在《優孟衣冠八十年》裡，還回憶到陶顯庭曾向比自己小二十多歲的侯玉山問藝。最令人想像不到的是，陶顯庭晚年的「代表作」《彈詞》，竟是在近五十歲時向師弟王益友學的。

《彈詞》為《長生殿》中一齣，敘安史之亂後李龜年流落江南沿街賣唱之故事，即劇中所唱「昔日天上清歌，而今沿門鼓板」。此齣非常吃唱功，共有「九轉」，一般唱者大多削減唱段，但陶顯庭依據《遏雲閣曲譜》演唱，頗能傳達劇中淒涼之感。而且陶顯庭年邁猶在登臺歌唱，再加上聽者念及崑弋之慘澹命運，劇裡劇外皆籠罩於此種氣氛。故王小隱評曰「落拓龜年，江南春老，個中身世，有同慨也」。當陶顯庭在天津演唱《彈詞》時，有一些北平的戲迷，專門驅車至津門，看完後再連夜趕回。

本來，陶顯庭晚年時準備在家鄉務農終老，也留起了鬍子，但侯永奎、馬祥麟重組榮慶社之後，邀其參與演出，所以在休養一年多後，又重新到天津演

出，《北洋畫報》還特意登載了一張陶顯庭剃鬚前留有小鬍子的合影，即「陶老闆剃鬚登場」之菊壇佳話。

陶顯庭為北方崑曲的魯殿靈光，也有人稱他為「崑曲大王」（後世多以韓世昌為此譽，其實陶顯庭亦有）。時人評曰：「余惟陶老之歌，甫出口即作金石聲，泊乎唳於天而擲諸於地也，則鏗鏗然，鏘鏘然，比龍虎之吟嘯，郎然若清晨之鐘，淳然若昏暮之鼓，傾喉一歌，繞樑三日，豈足喻其妙哉，聆之者蓋終身不絕於耳也。」

民國崑曲的「一臺雙絕」

一九一六年，因京南大旱，原在京南演出的寶山合班闖到京東演戲，而本在京東活動的郝振基挑班的同和班被擠到通州、三河一帶，最後只得進北京，於廣興園演出。不料郝振基的《安天會》一齣，即轟動全城。從此，郝振基躋身於梨園名伶之列，與楊小樓、蓋叫天、鄭法祥並稱為「四大猴王」。

一九一八年一月六日，丹桂園演出義務夜戲，其中程豔秋的《彩樓配》為壓軸，郝振基的《安天會》則是大軸。

同和班走紅京城後，王益友想來搭班，不料卻被班主李益仲所拒，於是王益友致信河北高陽的榮慶社，由田際雲掌管的天樂園邀請入京。榮慶社亦是崑弋班，但是實力雄厚、好角更多，如陶顯庭、侯益隆、王益友等人，各有擅演劇碼，此外還有正被追捧的旦角韓世昌，比起同和班僅依靠郝振基一人來，更受歡迎。同和班生意蕭條，只得黯然退出北京。第二年，郝振基也應邀加盟榮慶社。因此，郝振基和陶顯庭開始搭檔，京城崑曲舞臺上出現了著名的「一臺雙絕」。

本來陶顯庭早先習武生，以《夜奔》馳名。但進京城後，因王益友也擅長《夜奔》等武生戲，而且京城觀眾多愛聽崑腔戲，厭聞高腔，故陶改唱老生及花臉。陶顯庭有一條高亢如「黃鐘大呂」之嗓，頗受歡迎。如《刀會》、《訓子》之關公、《北餞》尉遲恭、《功宴》之鐵勒奴、《酒樓》之郭子儀、《彈詞》之李龜年、《安天會》之天王、《草詔》之燕王等。

最為人津津樂道的是《安天會》裡「大戰擒猴」一場，天王每派一將，必唱一大段曲牌，其後是猴王與天兵天將大戰，向來被稱作是「唱死天王累死猴兒」。郝振基與陶顯庭合作時，陶顯庭飾演托塔天王，唱起來高亢雄渾，郝振基則做工細膩逼真，二人相得益彰，是為民國崑曲復興時期的「黃金組合」。

據陶顯庭的養子陶小庭說，《草詔》一齣，由郝振基飾方孝孺、陶顯庭飾燕王，和《安天會》中的「孫悟空」與「天王」一樣，也是「一臺雙絕」。因為陶顯庭的嗓子高亢嘹亮「賽銅鐘」，但郝振基的嗓子恰好能夠壓著陶唱。陶顯庭莊嚴肅穆，郝振基則擅長做表，有天生一副悲愁之貌，所以配合起來韻味絕佳。

一九三八年，二伶均應邀至重組後的榮慶社，孰料一年之後，天津連降大雨半個多月，街道積起齊腰高的大水。水災持續兩個多月，榮慶社諸伶病死殆

半，不復成班。陶顯庭的行頭全部被毀，兼又感染風寒，病中聽說家鄉被日軍洗劫燒光，一生積蓄財產均化為烏有，在激憤中去世。而郝振基也就此隱居鄉村，依養女過活，幾年後也默默故去。「一臺雙絕」至此成為傳說。

一百年的兩個「活鍾馗」

在由晚清至民國至共和國的崑曲舞臺上，有兩個「活鍾馗」。這兩個「活鍾馗」都來自同一個村，拜的同一個老師，也曾同臺演戲，彼此還是本家，只不過，他們獲此美譽卻相距近半個世紀。

頭一個「活鍾馗」是侯益隆，生於一八八九年，河北高陽縣河西村人，拜師邵老墨，先習油花臉，後改架子花臉。他練功非常勤奮，寒暑不輟，下雪天也在院子中赤膊練功，因此武功根底深厚、工架優美，又兼嗓音高亢圓潤，打「哇呀呀」能連翻三層，飛腿又高又輕，故極受歡迎。相傳他於清末曾到北京演戲，與他伶競技，該伶於三張方桌上撐鏇子五十個，而侯益隆則於臺上置一長凳，凳上放一磚，在磚上連過五十小翻，引得該伶讚歎不已。醇王聽說後，召他入府演戲，連演七場《鍾馗嫁妹》，醇王贊曰：「真刀老藝也」，活鍾馗。」並賜戲箱一對、酒盅兩雙及戲衣數件。自此，侯益隆「活鍾馗」的美稱傳播四野。鄉間有諺云「三天三夜不睡，也得看嫁妹」。

第二個「活鍾馗」是侯玉山，生於一八九三年，也是高陽縣河西村人，也

師從於邵老墨，比侯益隆小四歲，但輩分要高兩輩。侯玉山先習武丑，後改架子花臉。他常在廟外的野地裡練翻觔斗，下雪天練功亦如侯益隆故事。雖然侯玉山腰圓體胖，但翻起來仍然輕巧靈便，演鍾馗能翻觔斗，演《五人義》時能挎著三個人翻一人多高的觔斗，謂為一絕。有詩贊曰：「身輕似乳燕，體健若狸奴。」

兩人同在榮慶社演戲，侯益隆成名早，且是承班人，演《鍾馗嫁妹》較多。侯益隆演此戲，善用眼神，既嫵媚又有書卷氣，身段優美。評者多贊其「吐火之勻」、「豔如紅煞」，有若「前不見古人，後不見來者」。吳梅當年觀榮慶社的戲，除對韓世昌的《琴挑》大加讚賞外，尤為注意的便是侯益隆的《鍾馗嫁妹》。可惜侯益隆漸漸抽上大煙，不僅武功衰退，且將榮慶社的股份賣給韓世昌，淪為配角。最後，在一九三九年的天津水災中貧病而亡。

侯益隆故去後，侯玉山始多演《鍾馗嫁妹》。據侯玉山回憶，現今《鍾馗嫁妹》中的多項絕技，都是他首先使用後才為同輩伶人所借鑑，如「噴火功」、「椅子功」等。此說待考。但侯玉山因工架扎實，嗓音雄渾，演起鍾馗來也別有一番味道，即突出了鍾馗豪爽之特點，而較少書卷氣，可稱作「武鍾馗」了。

一九五六年十一月，全國崑劇觀摩演出在上海舉辦，北方崑曲伶人與南方的俞振飛及傳字輩伶人彙聚一堂，彼時侯玉山已是六十三歲，仍然每天都演《鍾馗嫁妹》，連演二十多天，被稱作「活鍾馗」。回京後，待遇連升三級，從九百斤小米升至二百七十四圓。侯玉山思昔想今，感慨不已。

韓世昌與「傷寒病」

民國六、七年間，京中名角梅蘭芳、楊小樓、賈碧雲、鮮靈芝等，名票袁寒雲、紅豆館主等競相演出崑曲，京畿崑弋同和班、榮慶社、寶山合班陸續進京，北京因而興起了一股「崑曲熱」，被稱作是崑曲的「文藝復興」。

韓世昌因此次「崑曲熱」脫穎而出。他本是河北高陽縣河西村人，自幼家貧，小名「四兒」，到十二歲學戲時，才由一位鄉下老秀才起名為「世昌」。一九一七年冬，隨榮慶社到北京天樂園演出。此後學娃娃生，又改小花臉和武生，又應工旦角。一九一七年冬，隨榮慶社到北京天樂園演出。

傳統崑弋班演花臉、武生等「闊口戲」較多，挑班伶人多為「黑頭」（黑淨如飾演尉遲敬德、張飛等）、「紅頭」（紅淨如飾演趙匡胤、關公等），像韓世昌這樣的少年旦角一般只能演前幾齣，比如榮慶社到北京的第一天演出，韓世昌演《刺虎》，戲碼排在第二齣。

但是，此時京中的戲曲風尚正在發生變化。有一次，在北大讀書的高陽籍學生劉黃也從譚鑫培時代漸次進入梅蘭芳時代。有一次，在北大讀書的高陽籍學生劉步堂、侯仲純到天樂園看戲，結識了韓世昌。他們鼓動北大師生也來看崑曲。

當時演戲一般是日場，因韓世昌總是演前幾齣，學生們下課後再來看戲，就總看不到韓世昌的戲。於是他們要求將韓世昌的「戲碼後」。韓世昌的戲便排越後……終於，一九一八年的一天，因該場的戲碼全部演完，而天色尚早，一位觀眾站起來點戲，要求看韓世昌的《鬧學》，此戲韓世昌從未演過，但一演之下，居然唱到掌燈也無人起堂。由是，韓世昌在榮慶社唱上了「大軸」，確立了主演的地位。

喜好崑曲的觀眾中有「北大韓黨六君子」、「韓黨四大金剛」之說，指的是追捧、扶持、宣傳韓世昌最熱心的幾個人，有學生，也有寄身報界的文人、畫家與官商。如「梅黨」一般，他們組織「青社」，出版《君青》花譜十餘期。「君青」是韓世昌的別號，又被戲稱為「曲學」附「世」。當時常以疾發青」。因吳梅曾授韓世昌崑曲，乃北大教授吳梅、黃侃所贈，正所謂「君山一病形容戲迷」，如同今天的「粉絲」，如譚鑫培的戲迷叫「痰迷」、梅蘭芳的戲迷叫「梅毒」、劉喜奎的戲迷叫「流行病」，而韓世昌的戲迷呢，自然就叫「傷寒病」了。

韓世昌演《遊園驚夢》

自韓世昌在北京走紅後，經「北大韓黨六君子」中的顧君義聯繫，吳梅也來看韓世昌演的《琴挑》，頗為賞識，於是韓世昌便拜吳梅為師。一九一八年夏，在大柵欄杏花村飯館舉行拜師禮，請了兩桌客，除了崑弋班伶人外，還有趙子敬等曲家。

拜師宴上，吳梅非常高興，原本他就嗜酒，每天必喝一斤黃酒，那天他豪飲五、六斤黃酒，還當場作了一首曲子，將宴會上的客人的名字都嵌進去，並立即打譜歌唱。

幾年間，吳梅教了韓世昌《拷紅》、《寄扇》、《吳剛修月》，以及《牡丹亭》中的一些戲。據韓世昌回憶，學戲非常苦，因為韓世昌白天要演戲，學戲只能在晚上，每晚七、八點從住處走去吳家，十一、二點學完再走回家，往返三十多里，為省錢不坐洋車，全憑雙腳。有一次回家已是半夜一、二點了，往返三十多里，為省錢不坐洋車，全憑雙腳。有一次回家路上，已是夜深，驟遇暴雨，走在路上連避雨的地方都沒有，只得蹲在牆邊邊淋雨邊哭……

彼時，趙子敬在京中教曲，也在北京大學音樂研究會任崑曲導師，經吳梅介紹，韓世昌也向趙子敬學曲，學了《折柳陽關》、《掃花三醉》、《跪池》、《三怕》、《癡夢》等戲。為了學戲，韓世昌和趙子敬都從各自的住處搬到打磨廠德泰皮店住，韓世昌因此也免除了遠途之苦。

一九一八年十二月下旬，韓世昌首演《遊園驚夢》，盛況空前，《遊園驚夢》為《牡丹亭》中最著名，亦是最常演之一折，但在彼時之北京，已是多年未演。這一年梅蘭芳、韓世昌、袁寒雲等人相繼學演，從而使《遊園驚夢》一折又流行起來。

當日趕來觀劇的張謬子記曰：「韓伶扮杜麗娘，行頭甚鮮豔，唱工做派，日見進步，遊園時之身段，尤柔曼婉妙，歌衫舞扇，掩映動目，同座陳君，亦精崑曲，極致讚美⋯⋯季鸞謂此乃天樂園中最漂亮之一齣戲，洵然。」

不過，在唱《遊園驚夢》時，韓世昌還有一椿為難之事：因這齣戲，他向吳梅、趙子敬都學過，唱到「沒揣菱花偷人半面，迤逗的彩雲偏。我步香閨怎便把全身現」時，吳梅教他唱「迤」為「移」音，趙子敬教他唱「迤」為「拖」音。所以韓世昌只好在吳梅面前唱「移」，在趙子敬面前唱「拖」。因之後來就出現了一則逸聞，就是韓世昌在演唱《遊園驚夢》時，吳梅和趙子敬

都來觀劇，此時韓世昌是該唱「移」還是「拖」呢？

這則逸聞說到：韓世昌選擇了唱「拖」。吳梅大怒曰「孺子不可教也」，從此不再給韓世昌教曲。

但終究這也只是逸聞罷了。由於韓世昌得到著名曲家吳梅與趙子敬的教曲與訂正，擺脫了「怯崑腔」之譏，聲名大振，超過了此時崑弋班中他最強勁的對手白玉田，成為「崑曲大王」。

民初的一場崑弋義務戲

河北鄉間的崑弋班同和班、榮慶社初入北京時，因北京已多年沒有崑曲班社演出，故一時頗受歡迎，觀眾除高陽布商外，以北京大學師生為多，尤其是侯仲純、劉步堂、顧君義、王小隱、張聚增、李存輔，號稱「北大韓黨六君子」，專捧韓世昌，如介紹韓世昌拜吳梅為師，編印《君青》專刊，為韓世昌打理生活及學藝之事。韓世昌日後成為「崑曲大王」，即是從此時始。

蔡元培也時常去天樂園觀崑曲，特別欣賞韓世昌的《思凡》。一日，正在樓上包廂看戲時，樓下顧君義等人大聲喝彩，有人便對蔡元培說：「樓下掌聲，皆高足所為。」蔡元培笑答：「寧捧崑，勿捧坤。」

從一九一八年六月十八日《北京大學日刊》登載的一則啟事，可知當時蔡元培等人支持崑曲之狀況。這則啟事的標題為「本校會計科代售留法儉學會學校義務夜戲票」。原來，這是留法儉學會學校為了籌集經費，在江西會館舉辦崑弋義務夜戲。可謂是「要留法，先看戲」。

啟事所附的「戲目」有：侯益太、王樹雲《琴挑》，張文生、張小發、馬

鳳彩《雙龍會》，陶顯庭、陳榮會、胡慶合《冥勘》，侯益隆、侯瑞春《蓮花山》，姚玉芙《思凡》，韓世昌、陳榮會、馬鳳明《春香鬧學》，王益友、馬鳳彩《快活林》，陳德霖、錢金福《刺虎》，郝振基、郭鳳鳴、韓子雲《安天會》，姜妙香、梅蘭芳、程繼先、李敬山、李壽峰《奇雙會》，白雲亭、韓世昌、侯益隆、侯益太、馬鳳明、朱玉鼇《千金記》。《千金記》注有「初次演出」、「拿手好戲」，「戲目」後附注「梅蘭芳如演《春香鬧學》，韓世昌則演《佳期拷紅》」。

從這份戲單來看，此次演出的伶人為河北崑弋班和京中皮黃班名角，前者多為醇王府恩榮班、恩慶班的藝人及其學生，如陳榮會、胡慶合、侯益太、侯益隆、陶顯庭等。後者多為宮廷流入皮黃班之崑曲名角及其學生，如陳德霖、錢金福、梅蘭芳等。他們既是明清兩代作為宮廷藝術的崑曲之遺存，也是民國以來流轉於京津冀地區的北方崑曲之先聲。值得一提的是，韓世昌擬演的《佳期拷紅》為吳梅所教的第一齣戲。

此次演出的發起人中，有蔡元培與齊宗康。齊宗康即後來著名的戲劇家齊如山，齊也是河北高陽人，此時他正幫助梅蘭芳編寫《天女散花》等新戲，開始他的戲曲研究生涯。

「啟事」中的「本校」即北京大學，之所以這則「啟事」會持續登載於《北京大學日刊》，大概是因為蔡元培及北大師生熱心提倡崑曲的緣故吧。

中途隕落的崑旦白玉田

在韓世昌於北京走紅後，另一位崑旦白玉田也來到北京，比韓世昌扮相更靚、嗓子更好，與韓世昌並稱「一時瑜亮」。

白玉田出身崑弋世家，祖父白老合、伯父白永寬都曾在醇王府唱戲，後又回鄉組班演唱。父親白建橋工花旦、小生，擅演《思凡》、《水漫》等劇，有「京南花旦第一人」之稱。據說他的《思凡》下場「碎步如飛」，身段火爆俐落。與韓世昌合演《琴挑》，也是佳配。白玉田因皮膚白皙、眉清目秀、扮相水靈，被觀眾稱作「白大姑娘」。在鄉間演戲時，常有癡迷觀眾跟隨戲班，一村一村的看他的戲。有諺曰「看了白玉田，吃飯也香甜」。

榮慶社入北京站住腳跟，韓世昌成為名伶。接著，寶山合班聽聞此事，也到北京演戲。兩班爭勝，自是精彩紛呈。寶山合班有白玉田、白建橋、侯玉山諸伶，也頗受歡迎。但是半年後，白玉田等人轉入榮慶社，寶山合班元氣大傷，退回鄉間，榮慶社卻因集聚了眾多好角，實力大增。後來，白玉田與韓世昌掛雙頭牌，兩人合作《藏舟》、《刺梁》等戲，但也常有爭壓軸、大軸之事。

一九一九年，白玉田與郝振基一起到上海演出，郝振基一演《安天會》，掛頭牌。白玉田演《鬧學》、《水漫》諸劇，掛二牌，與周信芳等皮黃名角皆有交往。彼時白玉田的堂弟白雲生中學畢業，給白玉田當跟包，見白玉田拿八百大洋，而自己僅拿二圓大洋，心生羨慕，返京後也開始學戲，後亦成為崑弋名伶。

河北束鹿縣商會會長王祥齋到北京看到榮慶社的「盛況」，尤其是看過白玉田的戲後，也想組班，成為一名「崑曲研究家」。於是邀請白玉田挑班，購買戲箱，於一九二○年組建崑弋祥慶社。但白玉田染上抽大煙的嗜好，演起戲來無精打采，漸漸不上座。王祥齋一氣之下，解散了祥慶社。白玉田遂又參加榮慶社，依舊掛頭牌，但形勢已是今非昔比。有一次，榮慶社到保定演出，因上座不佳，準備邀請韓世昌來與白玉田合演《鬧學》，以兩位著名崑旦合作為號召。但韓世昌在途中被保定的曹錕戲班仗勢截走，與榮慶社唱起對臺戲。據侯玉山回憶，榮慶社貼出韓世昌白玉田合演《鬧學》的海報，曹錕戲班也貼出韓世昌演《鬧學》的海報，雙方均是戲票一賣而光。由於曹錕的權勢，韓世昌只能在曹錕戲班先演。面臨這一緊急局面，白玉田振作精神，冒出勁兒演，引得退票的觀眾紛紛又購票觀看。這也算是白玉田「最後的輝煌」了。之後，白

玉田的嗜好越來越深，由大煙到白麵到嗎啡，終於再演不了戲。一九三八年，白玉田淪落街頭，同伴們湊錢讓他回家，他走到天津楊柳青時，便一頭栽倒，死於路邊草堆。

「思凡」與「醜思凡」

在崑曲舞臺上，《思凡》是一齣雅俗共賞的折子戲，它敘述了一位小尼姑趙色空，居住在仙桃庵（諧音「逃」）裡，趁師傅不在，思凡並私自逃走的故事。此齣戲旦角身段繁重，獨自在舞臺上載歌載舞三、四十分鐘，被稱作是「一場乾」。因此戲諺有「男怕《夜奔》，女怕《思凡》」和「淨怕《嫁妹》，旦怕《思凡》」之說。《思凡》之後又有《下山》，述一位小和尚從碧桃寺私逃下山，二人相遇，唱道「有心人對有心人」、「我和你做夫妻，同偕到老」。

在新文化運動時，雖然崑曲、皮黃等「舊劇」被新文人批評，但《思凡》卻例外，被蔡元培、胡適等人讚揚，當做是反映個性解放、破除宗教迷信的樣本。

《思凡》是崑曲大王韓世昌的拿手劇碼之一。在他演出時，曾經採用過一種形式，就是在小尼姑「數羅漢」時，上真人扮演羅漢，如此一來，舞臺上就出現各種姿態各異的羅漢，顯得熱鬧了。但是演過一段時間後，發現效果並不

比不上羅漢好。小尼姑通過唱詞和身段來描摹羅漢，反而更具美感。

崑弋班演出時，偶爾會演一齣「醜思凡」，也即還是演《思凡》，但是旦角的扮相、演法卻各不相同。大約在一九二四年時，馬祥麟見過白建橋在祥慶社演「醜思凡」，扮相是梳水頭，抹一臉白粉，畫幾個麻子和一個疤拉眼，其它都和平時演的《思凡》無異，但是在唱到「奴把袈裟扯破」時，把頭面搯掉，露出光頭，引得觀眾哄笑。馬祥麟還回憶白建橋在榮慶社時，也在河北鄉間演過「醜思凡」，扮相變化不大，只是戴僧帽，演時動作較誇張而已。王鵬雲也回憶曾在天津看到田瑞庭演「醜思凡」，扮相和《風箏誤》裡的「醜小姐」相似。

由此可見，「醜思凡」是「思凡」一劇的一個變體，是在鄉間崑弋班中流傳的一齣頑笑戲，並無定規。張古愚曾寫過關於此戲的劇評，但他把這齣戲當做是白建橋對《思凡》的改造。因為《思凡》一劇中，小尼姑有「正青春被師父削去頭髮」、「把袈裟扯破」等劇詞，但在演出時一般都是作小道姑的打扮。張古愚認為白建橋演「醜思凡」時，將《思凡》裡的小尼姑改成光頭、穿袈裟，是對以往演《思凡》時扮相錯誤的改正，但因為未獲臺下看戲的吳梅、穿袈裟，是對以往演《思凡》時扮相錯誤的改正，但因為未獲臺下看戲的吳梅、趙子敬的認可，就沒能被接受。因此篇劇評，朱復訪問了侯玉山、馬祥麟、吳

祥珍「北崑三老」，證明了張古愚對「醜思凡」的回憶為誤記或虛構，吳梅、趙子敬並未看過「醜思凡」。此次訪問展現了以上所述崑曲舞臺上「醜思凡」演出的吉光片羽。

《思凡》一劇，多標作出自《孽海記》，但其實並無此傳奇。如今可見的較早出處是在目連戲中，「羅卜行路」時的一個過場。因《思凡》、《下山》頗受歡迎，常有人問道：「小尼姑、小和尚下山後，結局如何呢？是否結婚生子？」便有讀過《目連救母》人答曰：「後來目連僧在地獄裡看到了他們！」悵然。

在和平藝苑祭月

諸君，正當我思前想後，「今年中秋怎麼過？」這個問題時，忽然聽說張衛東先生組織在和平藝苑「祭月」加「梅花三弄」，「自備月餅零食，奉敬香茗紅酒」。如何是「梅花三弄」？「三弄」即「琴曲鼓」（古琴、崑曲和八角鼓）也。此次也是張先生組「梅花」三弄局的第四回了。

和平藝苑算是一個老北京的地兒，前身是和平畫店，遙想五十多年前，畫店主人許麟盧立於店中迎來送往，有畫家鬻畫，先付錢後賣畫。許氏是齊白石的關門弟子，亦是國畫名家，今日和平藝苑內還擺放著許氏的畫集。齊白石畫一大公雞跋曰「是麟盧好子孫，不得將此畫付與他人」。

從地鐵永安裡站下來，先在幽靜的使館區轉了一圈，因為一問使館的衛兵，大多不知「和平藝苑」。再問日壇公園，又答日壇公園很大。不過「和平藝苑」其實很近，進門後便明白了，因問服務員，說「喝茶每人最低三百，吃飯每人最低五百」，店內人煙稀少，是為所謂「私人會所」。

和平藝苑前院擺放幾張長桌，已有許多人喝茶聊天，這便是祭月的場所

了。見過張先生，他聽聞剛滿五歲的小女會吟誦《大學》，就叫服務員將背景音樂換上他吟誦的《大學》，讓小女一起閉目「搖頭擺尾」吟唱。只是小女嘴巴裡正塞著一個聖女果，不暇也。六時半，祭月儀式開始了。先是「迎月」，京諺曰「男不祭月，女不祭灶」，所以女士、小孩們圍於供桌前，供桌上早已擺上月餅、蘋果、西瓜、提子、毛豆、雞冠花兒、香燭諸物，張先生先請倆小孩兒抱迎兔兒爺、太陰牌位等，再給諸位女士分香，此後便是敬香、許願，亦有跪拜者。

「迎月」後，首先是古琴演奏，惜市聲囂囂，只有靠近琴桌方能聽見琴聲，遠觀就只能見手指吟猱滑動了。張先生歌琴曲《秋風詞》、《關山月》，因琴聲渺，歌聲亦小。幾曲奏罷，便是合唱崑曲，為《長生殿》中的《小宴》一折，此曲亦是唐明皇和楊貴妃飲酒賞月，備極繁華的局面。內子持紅酒，發微博曰「楊玉環都醉了啊」。接著一直就是八角鼓了，唱者多歌「花好月圓」、「皓月當空」，亦有「沽美酒且消愁」……

間或去洗手間，從「和平藝苑」大堂進，見室內陳設頗講究，可說是明清陳設的展覽，如麒麟八寶的青石影壁、紫檀桌椅與孔木、金魚缸等，滿屋皆懸置國畫（人云「環屋皆景也」）。據說來喝茶用餐人多有當場買畫者。沿榆木

樓梯至地下，亦是如此，可惜問服務員，除有說明之處，服務員多是茫然不知。出大堂，方注意到堂前高懸的紅燈籠書「和平」二字，側面印有一鴿，出自齊白石手筆。

八時半整，開始「祭月」，張先生又分香於女賓，男士們圍觀拍攝。女賓領得香後，至廊下望月，只見松樹之巔，恰掛有一輪明月，朗朗的照過來。此後又是敬香許願八角鼓不提。

和平藝苑的主人是許氏第九子，原來「和平畫店」位於東單的西觀音寺胡同，拆遷後便搬遷到日壇公園南門，變成了一個集畫、家俱陳設、茶、餐飲等於一體的會所。我想起月前曾去過的「老舍茶館」，兩處皆有大變，但顯然路線不同。

「祭月」儀式的最後是「送月」，要等香燭燃完後才舉行，其間仍是八角鼓與聊天。夜深露重，與會者不斷離去。張先生近撰文曰「破除迷信是中秋節習俗衰落之根」，云《周禮》上即有「中秋」，「迎寒祭月」儀式亦是古代的婦女兒童節，對月遙祝團圓之意。而今中秋就只剩下吃月餅啦！

約九時半，正是「送月」時分。小女抱牌位，內子捧香爐，眾女賓亦是繞行至廊下，張先生取下牌位上的「月宮馬兒圖」，點燃，燒至紙灰，便將牌

位、兔兒爺、香爐等對象分至原主供奉，供桌上的月餅、蘋果、提子等水果也願者自取。

張先生席間談起「五仁月餅」和「提漿」的古法製作，稱按此法做的月餅，可保存三月。因此，即使在供桌上供奉一月後，都能吃。但是月餅變硬了，怎麼吃呢？放在蒸籠裡，蒸一蒸即可。之後就是紛紛告別、「之子于歸」了。小女從供桌前領到兩個蘋果、一掛提子和雞冠花兒（雞冠花兒象徵月中桂樹）。我便一手拎包、一手捧提子，三人踢躂走在月下的日壇路和建外大街上。

人世風景

——寫作《李淑君評傳》、《叢兆桓評傳》感言

這兩部評傳是在不同的情景中寫下的，我所採取的寫作方式不同，因而呈現出不同的面貌。在寫作《李淑君評傳》時，我所面臨的最大問題是材料的匱乏，雖然李淑君先生本人健在，但由於身患二十多年的精神病，從記憶到表達皆為斷斷續續的狀態，而且訪問時，家人往往提心吊膽，害怕她過於興奮而舊病重發。我在「後記」裡也談到這些難題，因此我採取了三個途徑：訪問李淑君及相關人士、查找彼時之報刊、查找檔案，而由此構建出傳記的基本框架，當時我與朋友開玩笑說：這是給一位失去記憶的人寫傳記，將不可能變成可能。當然這也只是玩笑語，因為李淑君的記憶雖然零碎，但亦有彌足珍貴之處。前幾月時，我訪問一位北京崑曲研習社的曲家許淑春先生，她剛剛收到朋友從上海寄來的《李淑君評傳》，朋友告訴她，裡面寫了一些當年的事情。她則語我，當她讀到李淑君談韓世昌與沈傳芷的區別時（韓講情，沈講美、不講情），特別有感觸。

在寫作《李淑君評傳》時，我嘗試了不同於平常傳記的寫法，譬如，將訪問記錄、舊刊檔案材料當作史料文獻來處理，多引申，而以自己的語言進行貫穿，這一方面是和彼時的難題有關，另一方面也與我的傳記觀念有關，即傳記為非虛構作品，而非虛構作品，即國中常以為的傳記文學。只有非虛構作品，才能是研究可以利用的史料，才顯示出接近人物的面向。

在寫作《叢兆桓評傳》時，我所面臨的情形又是相反，即材料過於豐富，一則是寫作《李淑君評傳》後，我對北崑五十至八十年代的歷史較為熟悉，也積累了一些材料；一則是我對叢兆桓先生的訪問，已有幾年時間，訪問整理稿亦已有幾十萬字。但面臨的另一問題是我希望傳記本身有其獨立的文本價值，譬如，如果以後「訪問記錄」或叢先生自己寫作的「自傳」出版，此本評傳的價值何在？如可替代，寫來便毫無意義。於是我使用了筆記體的方式，一方面在語言上與傳記體不同，某些片段可以隨筆視之，另一方面貫穿多重線索，在一種大體的格局下多即興式，且引來傳主之「現身」，並增入各種因素，歷史的、情感的、反思的，在一個有限的範圍內，打開文本的空間。

近日之國中，翻譯出版了美國作家懷特之隨筆集《人各有異》，此兩本傳記寫起來，感覺亦如此，只是去解決難題而已。古人常言天地人三才，天為天

時，亦是朝代、時代，在《叢兆桓評傳》裡我亦寫到金日磾也可是叢蘭（二人皆是叢氏祖先，一為漢代，一為明代，功德不同，然皆可稱良臣），時代不同而有異也。地即地利，所謂區域，居住地在山東、還是北京、或上海、或臺灣，亦決定一生之格局，從一地遷移至另一地亦是如此。人即個人所具備的才能。天地為時空，人在這命定的時空裡生存、活動，他的才能朝向哪一個方面，以及才能可以發揮到何種程度，能否完全發展自己的才能，都受到時空的影響，所以常有「才有未竟」之說法。昔日朱光潛先生於醫院中，語人曰一生之事業應是達此（用手作很高之狀），但是卻只有這些（作很低之狀）。此皆是時空之限制與作用也。傳記亦是考察天地人三才。而研究作為個體的人的生命及社會。諺云：一花一世界。亦是此意。而具體到此二本傳記，則又是明崑曲藝術之內容、時勢與命運。

自記：辛苦幾番誰人知，花開花落兩由之。辛卯歲暮，夜撰短文二，此其一也，為次日之評傳叢書新書發佈會。

古豔風流身
——梨園戲《董生與李氏》觀後

前晚（二〇一一年十二月二十八日）我也是第一次現場看王仁傑先生寫的戲（看過他編劇的崑劇《琵琶行》、《牡丹亭》視頻），第一次看梨園戲，以往多聆崑曲，如梁谷音先生那一輩崑大班「大熊貓」的戲。但是前晚我看《董生與李氏》時，第一感覺是非常「驚豔」，因為崑曲實際上已是一種非常近代化的藝術，雖然如今號稱六百年，其實可考的歷史也不過四百年左右，當年俞振飛介紹崑腔，也只是說二三百年，再加上共和國以來由意識形態而來的急劇變化，我們如今所看到的崑曲，能保持多少晚清民國時的風貌（遑論明清），亦很難說。但是初看梨園戲時，卻一眼看到了它的古樸，從身段上模仿提線木偶，臉譜、到各種場上的體制、成規，都給了我一種不同的觀看體驗，是為「驚豔」。

一邊看一邊後悔。為何後悔？因我早從網上得知梨園戲在北師大等地有折子戲的演出，但因路遠而未去，所以我一邊看《董生與李氏》，一邊後悔未能一觀。

於王先生此劇，我以二語概述觀感：一是劇末所言「古豔風流」——此戲不就是「談狐說鬼」麼，這些人不就是從《聊齋志異》和《閱微草堂筆記》裡跑出來的嗎？如果說崑曲是將雜劇戲文傳奇立體化形象化，此劇也可說是將魏晉志異唐宋傳奇明清筆記立體化形象化。而且，梨園戲作為一種古代的地方戲，恰恰能容納這些人物、這些形象，並相得益彰，從情調到感覺上都很相配。因這種演劇形式來表現這些古豔故事是再好不過了，更好的說法是珠聯璧合。梨園戲的感覺很「古雅」，古且不說，此雅卻是由俗而來的雅。這便關係到下一語。

此第二語便是小大由之，王先生喜言「小」，小地方的小劇團的小故事，然小中有大，有人言精神的枷鎖，有此意但還不夠大，大乃是它體現的是中國的禮樂文明，是中國的民間社會，董生與李氏與員外的鬼魂的三角故事，正是中國的民間社會，其中的感情、習俗、禮儀也正是中國自古而來的禮樂文明之遺留。浙江嵊縣有一位還未被完全承認的大文人，即胡蘭成，他的自傳《今生今世》從他在鄉下的童年生活始，這也是書中風景甚佳處，寫的亦即是中國的禮樂文明。中國民間社會之所以運轉不輟，也正由於此種禮樂文明之維繫。也正是中國民間社會之生氣與氣息。只要中國社會的這種禮樂文明還不

曾消亡、中國的民間社會還存在，這個故事、這部劇作、此戲就會有長久存在的位置。

此即為小而大之機遇也。所以此雅亦是由俗而雅。從中國的詩教上來看，「樂而不淫、哀而不傷」既是正統之官學，亦是民間的智慧。此劇中的鬼魂出現不是如莎劇中的復仇、可怖的鬼，而是一個識事務、與生人無異的鬼，在善意的微笑中，我也看到了這種中國式的禮樂風景和文明。

自記：午夜偶思所觀梨園戲，撰此小語。辛卯歲暮。

焚書

──穆儒丐小說《梅蘭芳》前記

穆儒丐的小說《梅蘭芳》在二十世紀中國史上，自有一番奇特的命運。

先是在報紙上連載，小說未完，報館已因此被毀，穆氏遠遁東北謀生。繼而奮力完成，刊行海內，不料又被人收購而焚之。歷經數十年歷史之煙雲，如今所見或僅存一本矣。故我來編此書名之曰「孤本」。

穆儒丐之小說《梅蘭芳》原題卻是「社會小說」。「社會小說」者，蓋民國初年風行之小說文類也，其時報刊多連載之，取實事（時事）而敷演之。如穆儒丐譯《悲慘世界》、《基督山伯爵》等亦名為「社會小說」。彼時國門初開，風氣乍興，各種小說名目甚多，不可勝數，是為今人所言「被壓抑的現代性」（或曰「沒有晚清，何來五四」）是也。

有研究者以穆氏為白話長篇小說之第一人（此第一人指最早寫白話長篇小說也，如陳衡哲乃是第一位寫白話短篇小說者，而非魯迅氏），因其於報刊連載小說早於張資平氏所出版的長篇小說也。然此論或可再議，報刊連載與單行

也有空花來幻夢

232

本之概念當有所異。

但穆氏卻正是白話長篇小說（或曰「現代文學」，或曰「民國文學」）的早期作家，不僅筆撰不斷，作品甚巨，且是所謂被忽略之「文學史上的失蹤者」也。今之研究者多為滿族文學、戲曲領域、淪陷區文學、東北現代文學則漸有涉矣。

穆氏又是彼時名聲卓著之劇評家也。民初報刊初起，戲曲亦盛，故報刊多有劇評，穆氏出身旗族，本嗜戲曲，兼以賣文為生，故有此譽。其小說《北京》即彷彿自傳體，云如何至報館謀生，如何遇白牡丹而捧之，如何又為白牡丹所棄（因成名後為有力者所奪也），整整一部民初之優伶史，亦是沒落文人之傷心史也。（穆氏自云「燕趙悲歌之地，長安賣漿之家，有廢人焉。」）

穆氏又撰《伶史》，以司馬遷作《史記》之體例寫伶人，如《程長庚本紀第一》、《孫菊仙本紀第二》……《梅巧玲世家第一》、《俞潤仙世家第二》等。且以名伶之事亦有「有關政治風俗」也。

穆氏作「社會小說」《梅蘭芳》亦是為「政治風俗」也。所謂「村語俚詞，聊託微言以諷世。」其小說之大略（如人物、故事、傳說、線索等），皆見於《伶史》之《梅巧玲世家第一》，事實俱在，幾乎一般無二。只不過其間

夾雜小說式的細節與敘述也。

其細節有亦有佳處，如初寫梅蘭芳之聲影，歷「首回」、「第一回」，至第二回才現出此番風景：「少時簾子起處，只見進來個十四五歲的少年，時正春天裡，見他穿件淡藍色長袍，青緞鑲邊鷺黃色圖魯坎兒，青緞靴子，腦後一條松花大辮子，襯得頭皮越青，發光越亮，一雙笑眼兒，鼓膨膨的巴達杏核兒一般，漆黑的眼睫毛，足有兩三分長，隱著一雙秋水似瞳子，鼻樑懸得適宜，口角生得合度……」（吾讀至此，則評曰：行文至此，蘭芳方露真面矣。若驚鴻乍現。）

《梅蘭芳》之為「焚書」，一為其述堂子歌郎事，即「梅郎前史」，為彼時所忌。一為「實名」，小說中人，皆真名或相近之化名也，如梅蘭芳等，又如馬幼偉為馮幼薇（即馮耿光，梨園人稱馮六爺）、齊東野人為齊如山等等。馮耿光之助梅蘭芳，世人皆知，其緣卻是起於堂子。《梅蘭芳》之小說，述之甚詳，而為馮氏所迫、所焚也。

我讀此書，覺其確為晚清民國之重要戲曲史料也。其首回言堂子之變遷，甚詳，而為馮氏所迫、所焚也。

其後述堂子、歌郎之細事，可謂自《品花寶鑑》後又一難得之著作也。

又，張菊玲師，精研滿族文學，曾撰《顧太清傳》。一九九四年自日本歸時，於日本東京都立圖書館複印穆氏之小說《梅蘭芳》，其後亦撰文考穆氏之生平與文學。么書儀師，撰《晚清戲曲之變革》，於晚清演劇與體制之關聯多有發見，且精彩紛呈，其中關於「堂子」、「歌郎」之文尤為引人矚目，穆氏之《梅蘭芳》遂又聞於戲曲界矣。然多隻知其名卻不得其實，至今日乃有面世之機也。

穆儒丐小說《梅蘭芳》原文僅有句讀，不分段。我今略加點校，並依其意劃分段落，亦保留異體字，若干由於印刷而產生的明顯錯訛字則改之。另附張菊玲師、么書儀師相關論述，讀之則可明穆儒丐、梅蘭芳、堂子、歌郎之大略。亦知穆儒丐小說《梅蘭芳》之前世今生，及與讀者諸君今日之緣也。

京話與伶史

──穆儒丐小說《北京》前記

穆儒丐的小說《梅蘭芳》重新出版（或稱「出土」）之後，頗能引起一些讀者的興趣。首先自然是《梅蘭芳》一書被焚燒的奇特命運，如今僅有孤本，卻又重見天日。書之命運既如此。讀之則可明晚清民初梨園之狀，而戲界往常所諱言之堂子、歌郎事亦浮現於世人之眼。

一位朋友購得此書，迅疾讀畢後卻感言：原來不過如此如此呀！我答道：是呀！穆氏寫堂子歌郎，如用獵奇眼光去看，自然是並非香豔詭異之流。不比民初之通俗小說與花邊新聞。因穆氏名為寫梅蘭芳，實為寫世相也。只不過這一焚，反倒焚出個百年之謎了。

臺灣佳音電臺的蘇鬧小姐讀來卻是不同，在一次推介《梅蘭芳》的電臺節目中，她感興趣的卻並非只是梅蘭芳（對梅蘭芳之堂子歌郎經歷一掠而過），而是穆儒丐。不僅追問穆儒丐的其他作品（此亦是《北京》出版之一緣），且對穆儒丐小說的文筆大加讚揚，連讀了好幾段文字。這一姿態也提示我從穆儒

丐與梅蘭芳之間不得不說的公案中脫出身來，而思考穆儒丐與中國現代文學、與京派文學之關係。

此前亦有研究者談及穆儒丐與東北文學、淪陷區文學之關聯，其中最引人注意之觀點當是以穆儒丐為現代文學寫長篇小說之第一人，因其長篇連載早于張資平也。然連載與單行本之意義畢竟不同。而且更重要的是，穆儒丐之創作與現今所謂之現代文學或許是毫不相干。

中國現代文學所云京派文學者，其實並非指具有北京地域特色之文學，大體是外省人在北京居住、工作，而在彼時文學場域中形成北京文人這一群體，如周作人、沈從文等。其人尚未歸化，其文至多或是對北京城之風景氛圍有一描述而已（如卞之琳云北京城為「垃圾堆上放風箏」）。穆儒丐卻不同，其人於北京土生土長，所使用之語言皆是京話京味，且其傳統是來源自《紅樓夢》、《兒女英雄傳》、《三俠五義》及子弟書岔曲等，故隨意寫來即是真正之北京文學。故所謂老北京文學（或北平或舊京或燕都之文學）並不在京派文人，而在穆儒丐、老舍等飄泊之京人也。

如今之中國現代文學，經三十餘年「重寫文學史」，疆域較以往之政治化已遠遠超出，且民國文學這一概念呼之欲出。譬如鴛鴦蝴蝶派，當日以批判之

標本附於現代文學，今日亦登堂入室矣。更有人以之為現代文學之另一起源。

鴛鴦蝴蝶派其實為蘇浙滬之小報文人也。然彼時之北京，隨報業之興起，亦有一批寄身於報紙副刊之文人，寫小說、寫劇評、寫花絮……其文多半文半白且雅馴，其質則多以市井、梨園為對象。此類文人，今日仍泯然無聞焉，穆氏即是一例。即所謂人又何堪也。

穆儒丐小說《北京》可作如是觀。其文可說是穆氏之準自傳，即詳述如何由京郊至城中謀職而潦倒？如何去報館又因何捧角？前半部乃是沒落文人之傷心史，後半部卻如《梅蘭芳》一般，借白牡丹（荀慧生）之發跡史而描繪世相也。故又可稱作伶人小說。因之，此書讀來，一可見民初北京兵荒馬亂之際之眾生相，直如入地獄之境。二可知名伶白牡丹之早年境遇，穆儒丐寫白牡丹又與寫梅蘭芳不同，寫梅蘭芳或多取自小報八卦，而寫白牡丹卻又是親歷，故真實可感，因而可歎可泣。由此反轉一想，當日穆氏或是白牡丹之黨，故對梅黨諸君多譏誚也。

《北京》一書亦多好語，譬如開篇敘京郊道中之風景，便可入古人之書。蒙蘇闊小姐之好奇心、蔡登山先生之熱心，將穆氏近九十年前之佳構影印出版，冰心丹心，只待讀者諸君細細品論其描摹世相人物，亦多惟妙惟肖處。

也。又，在蘇闊小姐之節目中，我曾仿「甄嬛體」名之曰「儒丐體」，近日新聞云臺灣螢幕亦為「甄嬛」占據，故「儒丐體」似可重提也。

「于丹被轟」與崑曲現狀

二〇一二年十一月十七日，在北京大學百年講堂上演的「二〇一二中國崑曲名家北大演唱會」接近尾聲時，出現了「于丹被轟」事件。隨即因微博及媒體的渲染與討論，成為近期的社會公共事件之一。作為曾在現場親歷此事的觀眾，我贊同將此事件分為兩個層面：其一是崑曲演出現場的「于丹被轟」，代表部分傳統戲曲觀眾對于丹講崑曲的不認同。其二是在網路與媒體上的「于丹被轟」，則是于丹講崑曲與講論語、莊子一起，被當做「心靈雞湯」式的「官的幫閒」，而成為某些社會政治情感的宣洩口。

自二〇〇一年崑曲成為首批世界「非遺」後，崑曲從以往在中國社會文化空間中的邊緣位置逐漸變得比較重要，這一變化與中國政府將「非遺」作為其文化戰略的一部分、「非遺」體制化和社會動員同步，大約於二〇〇四年開始，此後各種社會力量相繼介入崑曲領域。大略可分為「文人」、「商人」和「官人」。

「文人」以白先勇策劃的青春版《牡丹亭》最為著名，青春版《牡丹亭》

被視作新世紀以來最重要的崑曲文化現象，它至少直接導致了三個變化：其一是公眾心目中的崑曲文化形象的轉變（從「陳舊落伍的藝術」變為「可消費的時尚」），並帶來崑曲觀眾群體的擴大（從「座中皆白髮」變為「座中皆黑髮」）；其二是衝擊了中國大陸崑劇的運作模式和舞臺美學，其所運用的「青春版」、「全本」、「原汁原味」等概念已成為各崑劇院團製作崑劇的基本概念。其三，也是最重要的，就是在崑劇製作領域，出現了來自港臺的「現代製作人」，體制內的「文化官員」被取代，民間力量成為崑劇製作的主導力量，因而形成了不同於以往崑曲基本上在體制內循環，以政治化、通俗化為製作理念、以獲獎為目標的運作模式。此後，白先勇一方面由其依託傳統崑曲舞臺實則觀念前衛的舞臺美學提出「崑曲新美學」，另一方面，將崑曲普及的重心由以演出方式進大學逐步轉變為以教學方式進大學，陸續在北京大學、蘇州大學、臺灣大學、香港中文大學推動設置崑曲課程。這些崑曲課程除成為當地崑曲普及的重要場所外，也將推動崑曲的普及、教學與研究進入到大學的體系中，假以時日，可能會產生更深遠的示範效應。

「商人」以王翔策劃的廳堂版《牡丹亭》最為典型，廳堂版《牡丹亭》是因承包皇家糧倉而來的崑曲「生意」，它的出現，將崑曲與大眾文化的關係實

現了一個顛倒，因青春版《牡丹亭》尚是在崑曲的運作中借鑑了大眾文化的運作手段，但廳堂版《牡丹亭》則標誌大眾文化將崑曲納入其中，以達成其目標。此後王翔又製作了以「男旦」、「女同」為號召的《憐香伴》及此次為紀念廳堂版《牡丹亭》六百場「月臺」的「二〇一二中國崑曲名家北大演唱會」。「園林版」崑曲也是近年來出現的一種崑劇製作形式，它與「廳堂版」崑曲一樣，皆是運用崑曲的「非遺」概念而予以運作的大眾文化形式。

「官人」則是指代「文化官員」對崑曲的重視、扶持以及所製作的崑劇。雖然「文人」、「商人」在崑劇製作上形成了一定衝擊，但因崑曲從屬於國家文化體制，「文化官員」仍是崑劇製作中的最主要的力量，二〇〇六年的《一六九九桃花扇》被當做文化體制改革的試驗品，而二〇一一年豪華青春版《紅樓夢》則先後獲得了數千萬的資金。由於「文化官員」負責制定各種文化政策，及掌控諸多資源，當這一群體將崑曲納入重要的工作目標時，以往崑劇製作在體制內循環的模式則有愈演愈烈之勢，並在相當程度上影響崑曲發展。

在這一過程中，值得注意的是「民間崑曲」裡「傳統」觀念的變化。「民間崑曲」是一個魚龍混雜的群體，包括了形形色色的戲迷、粉絲、曲家曲友，及上述文人、商人等，其取向各不相同。但「民間崑曲」中始終有一部分力量

堅持「傳統」崑曲的觀念與傳承，如各地曲社、曲家曲友的崑曲傳習活動。自二〇〇一年之後，「民間崑曲」的「傳統」話語因「非遺」的出現而獲得了更有力的資源。故宮文史大家、京崑名家朱家溍曾發表文章，提出兩個重要觀念，一是認為崑曲已處於飽和狀態，如《遊園驚夢》等折子戲即是增減一分都不能；另一是提倡「以復古為創新」。二〇〇六年，在蘇崑全本《長生殿》在北京演出時，張衛東發表題為《正宗崑曲　大廈將傾》的談話，其意即是站在「傳統」立場，批評新編崑劇。直至近年，我們可以看到兩個變化：一是諸如顧篤璜、朱復、張衛東等持「傳統」崑曲立場的曲家，其觀念表達日趨激進，並在崑曲愛好者群體獲得了更多的認同；另一是一些崑曲老藝術家，在批評新編崑劇時亦持「傳統」立場，如叢兆桓提出「轉基因崑曲」概念，蔡正仁、張靜嫻批評《二〇一二牡丹亭》的「創新」等。在《二〇一二牡丹亭》的風波中，展現的即是「商人」與持「傳統」立場的曲友及老藝術家的分歧（曲友反對其「派調門」，老藝術家則批評其「創新」），並從微博上的爭論延伸至上海媒體的批評之戰。

北京大學百年講堂上演崑曲時的「于丹被轟」事件，混雜了「北大」、「崑曲」、「于丹」三種文化符號，如果將之還原到崑曲現場，則可視作「非

遺」以來日益複雜與激烈的崑曲觀念與現狀的表徵之一。「于丹被轟」只是其間在北大這個場所發生的一個小插曲，不是開始，亦將有來者。

崑曲與《牡丹亭》

——答《人民日報》記者問

前記：壬辰冬，忽有《人民日報》記者致電，云報紙改版，有崑曲選題。因恐誤解，故吾索其問題而筆答之。前後有二人，相隔僅一月餘，其中一人周君先許諾文成後必先發吾先讀，此後杳然如鶴也，某日吾於網偶見其文，錯謬、誤讀甚多，亦有張冠李戴者。另一人王君態度較謹，成文亦發來，因之所引之語錯誤較少也。經此二事，吾乃知媒體記者於崑曲之較少知識，然其問亦能代表社會於崑曲之一般興趣。故綜合二記者之問答而錄之：

一　與記者王君之問答

記者：據您瞭解，崑曲《牡丹亭》有多少個版本，您最喜歡哪幾個？

陳：崑曲《牡丹亭》的版本很多，自二十世紀八十年代以來，至少有十幾個版本了吧。我喜歡八十年代張繼青版《牡丹亭》、新世紀以來的青春版《牡

丹亭》和精華版《牡丹亭》。最喜歡的是一九八六年中國崑劇研究會成立演出時的大合作串折版《牡丹亭》，由洪雪飛、董瑤琴演《遊園》、華文漪、岳美緹演《驚夢》，張繼青演《尋夢》、蔡瑤銑、周萬江演《問花》，汪世瑜演《拾畫叫畫》，極一時之盛。

記者：為什麼崑曲成為演繹《牡丹亭》的良好載體？崑曲和《牡丹亭》有什麼共同之處？崑曲《牡丹亭》為什麼能成為經典？

陳：A在現存的戲曲形式中，崑曲是極少數能在舞臺上原詞演唱、敷演古代詩文學如宋元戲文、雜劇，明清傳奇的聲腔。

B崑曲是一種聲腔形式，後來演變成一種文化形態。《牡丹亭》是傳奇，即中國詩文學之一種。本來無可比較，但用崑曲敷演《牡丹亭》，頗受歡迎，也可勉強比較一下：

其一，在詩性上。《牡丹亭》是詩文學，崑曲也是「詩劇」，皆具有詩性。

其二，在「情」上。《牡丹亭》之核心是人世之情，湯顯祖開篇即言三生情。崑曲雖具「言情」、「敘事」、「言志」、「教化」、「想像」諸種功能，但「言情」是其重要方面。而且經近百年之衰，許多功能多已縮減，或許如今可說最適合「言情」。

C崑曲《牡丹亭》為什麼能成為經典？

其一，從文本上，湯顯祖所寫的傳奇《牡丹亭》是中國「言情」文學的一個高峰，此後只有《紅樓夢》可比。

其二，從社會傳播上，青春版《牡丹亭》的巡演和成功也促進或引發了公眾對崑曲及《牡丹亭》的興趣，因此《牡丹亭》也被當作是「經典」了。

記者：崑曲的美，在您看來，美在哪裡？

陳：崑曲的美，在於它展示了中國傳統文化最成熟、最好的一部分，譬如在文本上，它演唱、敷演的是中國詩文學，具有很高的詩性和思想性；音樂上，它承接和彙聚了唐宋之後中國音樂的遺存，曲牌豐富，唱腔婉轉優美；表演上，腳色體制嚴謹、載歌載舞；舞臺美術上，衣箱、堂幔、刀槍把子、臉譜、字畫等皆展示了中國傳統文人藝術和工藝美術的精粹。這些都可說是崑曲之美。崑曲將這些傳統文化之美集聚在一起。

記者：崑曲和我們生活有什麼聯繫，我們為什麼還需要崑曲？

陳：可從兩方面來解：

其一，從大的方面來說，崑曲不僅展示的是中國傳統文化中最好的一部分，而且崑曲還蘊藏著中華文化的「遺傳密碼」。在「禮失」之今日社會，除

了「求諸野」，也要求之於崑曲等久衰而未絕的傳統文化之形式，如此或許能接上中華文化的氣脈，而再造中華文化之新形象。

其二，從小的方面來說，作為一種藝術形態，崑曲既可成為日常生活的某種寄託，也可成為「美的瞬間」，也能發揮「興觀群怨」的功能，也能在小眾文化或商業文化的交遊網路中發揮作用，……不一而足。這些也算是「實用功能」吧。

二　與記者周君之問答

記者：《牡丹亭》已有「青春版」、「廳堂版」等版本，至今演出場次分別達到二百多場和六百場，這在中國傳統戲曲演出中創下了奇蹟般的成績。南京軍區政治部前線文工團、中央芭蕾舞團等還曾將《牡丹亭》改編成舞劇和芭蕾舞劇進行演出，對傳統戲曲進行更深更廣的藝術拓展的嘗試。為什麼《牡丹亭》能贏得國內外觀眾的青睞？其他同樣優秀的傳統戲曲如《西廂記》、《桃花扇》等為什麼沒能獲得同樣的成績？

陳：原因很多，我只說兩方面：從文本上看，《牡丹亭》是一部包羅萬

象之書，反映了傳統中國人的基本精神世界。從演出來看，現在舞臺上演出的《牡丹亭》裡的幾出折子戲如《遊園驚夢》、《拾畫叫畫》、《鬧學》等都是各方面趨至完美的戲。《西廂記》、《桃花扇》、《長生殿》都是很好的作品，事實上，這三部是和《牡丹亭》齊名的。在歷史上，在二十世紀八十年代以來，《西廂記》、《長生殿》的串演並不比《牡丹亭》少。而《牡丹亭》現在之所以顯得「更著名」一點，大概是和青春版《牡丹亭》的傳播和影響有關吧。

記者：青春版《牡丹亭》與廳堂版兩個版本各自的特色在哪兒？觀眾構成（如年齡、知識層次等）及評價有何不同？這是否反應了崑曲未來的發展方向？在打造青春版《牡丹亭》時，有沒有使用特別的手法？初步成功之後，劇組是否及時更新並加強宣傳計畫？市場反應如何？

陳：青春版《牡丹亭》是力圖使崑曲適合新時代審美的一齣戲，也可以說是一部依託傳統崑曲舞臺，其實觀念相當前衛的舞臺劇，廳堂版《牡丹亭》是追隨青春版《牡丹亭》潮流而來、因地制宜變異的一種旅遊崑曲。青春版《牡丹亭》的觀眾應是以青年觀眾為主，廳堂版《牡丹亭》的觀眾主要以它所宣揚的「商務精英」為主吧。二者反映了崑曲成為「非遺」後的一些變化，我在一

篇文章裡也寫到，代表文人和商人進入到崑劇製作領域，改變了以往全部由「文化官員」支配崑劇製作的狀況。

記者：除了崑曲，中國傳統戲曲還有不少劇種，也不乏觀眾熟知的劇作。這些劇碼的打造與宣傳如何向《牡丹亭》借鑑？

陳：「向《牡丹亭》借鑑」，我覺得太泛了。可以借鑑的是青春版《牡丹亭》模式，其核心在其來自港臺的現代製作人團隊，能夠保持比較統一的審美意識，因而能夠製作出這一個「看上去很美」的舞臺作品。其他戲曲裡也有一些不亞於青春版《牡丹亭》的作品，但是影響沒有青春版《牡丹亭》大，這也是和青春版《牡丹亭》的運作模式有關了。

記者：白先勇曾透露，青春版《牡丹亭》八年間海內外巡演二百餘場卻完全沒有賺錢。最成功的範例尚且如此，其他劇碼更可能面臨賠錢的風險。由此看來，青春版《牡丹亭》的成功模式對於傳統戲曲的推廣似乎是難以複製的。傳統戲曲的復興應該被看作是一種文化事業還是往產業化的方向努力？如果產業化，如何解決應資與回報的問題？如果成為文化事業，由國家撥款聘請白先勇這樣的專家進行指導推廣，似乎也不失為一條出路？這些都有待探尋。

陳：青春版《牡丹亭》很多場次是公益性的演出，譬如到很多大學的演

出，是為了崑曲的普及與入門，當然賺不了錢。因為它並非是以賺錢為目的。廳堂版《牡丹亭》據說是賺錢的，因經營者本來就是把它當做一門崑曲生意來做的，它的「成功」更多是在行銷上。傳統戲曲的復興，應是文化事業，由國家、企業通過基金會對這些文化事業進行公益性、積累性的資助，而不是像如今這樣國家直接撥款、由文化官員支配和影響戲曲的發展。

卷三

崑曲、社會文化空間與社會主義文化實踐

——對「非遺」以來的崑曲生存狀況之分析

進入新世紀以來，崑曲的生存景觀大為不同，崑曲所呈現的面貌、崑曲的從業者、愛好者及受眾對於崑曲的認識、意見和以往也有迥然相異之勢。總的說來，在中國社會的文化空間中，崑曲不僅獲得了一個確定而且優先的位置，而且和當代文化有著較為深入的糾纏。

一

在一系列的變化中，有兩個事件可能最具標誌性和最有影響：其一是二〇〇一年五月十八日崑曲首批進入聯合國教科文組織所認定的「人類口述與非物質遺產代表作」（此項後更名為「人類口頭與非物質文化遺產」，此處簡稱為「非物質文化遺產」）；其二是著名作家白先勇策劃的青春版《牡丹亭》的巡演。或者說，這兩個事件是崑曲進入新世紀以來最重要的現象，而且共同塑

造了崑曲如今的基本面貌。我在二〇〇七年為《話題二〇〇七》所撰寫的關鍵字《青春版〈牡丹亭〉》中分析了這一現象，稱作「『非物質文化遺產熱』與青春版《牡丹亭》之熱感相應和，因而有所謂『崑曲熱』之現象。」[1]

如果在文化社會學的層面上，以「社會文化空間中位置的變動」這一視角，可能更能清楚地分析此二事件對於新世紀崑曲基本面貌的影響。由聯合國教科文組織所宣導和推動的「非物質文化遺產」，可說是一種「反全球化的全球化」，因其提出和宣導本是第三世界國家和部分第二世界國家反對美國式的全球化的結果，但隨著「非物質文化遺產」概念的推行與接受，亦演變成一種新的全球化。

在中國，「非物質文化遺產」概念的出現、推行及其體制化亦是緣由於此。

從官方和民間的社會分層來看，在民國時期，崑曲基本上處於民間社會，其生存、發展和延續所依賴的一個重要條件，在於部分文人階層的宣導與支持，而與官方、意識形態關係甚少。自共和國建國以來，崑曲的位置則顯得模糊不清，一方面它被認為是一門「古老的藝術」，但沒有合適的名詞來予以定位和描述，另一方面，在新社會的意識形態下，尤其是五十至七十年代，常被視作「封建社會的殘餘」，這一定位的影響亦延續至八十年代。而且，由於一九五六年崑劇《十五貫》因迎合政治形勢而成功，所謂「一齣戲救活一個劇

1　陳均：《青春版牡丹亭》，載《話題2007》，三聯書店2008年版

種」（對這一政治修辭亦需分析），崑曲被納入到國家的文化體制之中，因而出現了更加悖論的局面，即崑曲被認為是「古老的藝術」，然而又參與到中國的社會主義文化實踐中，甚至更為激進。其突出表現在，除了《十五貫》式的古典劇碼改編成為基本模式外，亦在於大批現代戲和新編歷史劇的編排，至《李慧娘》一劇而捲入到彼時政治文化之漩渦。

至八、九十年代，由於西方文化的逐漸進入、市場經濟的實行與深入，在中國社會主義文化實踐中，政治與文化的關係由直接轉為間接、由緊張轉為鬆弛（此乃就大致情形而言，不同領域、不同年份仍有所不同），崑曲雖是仍然保留在國家的文化體制之內，但被放置在一個相對邊緣的位置。與之相應的是此一時代，崑劇院團所製作之崑曲於中國社會，雖仍保持其配合政治形勢之慣性，但很少有如五十至七十年代時的轟動效應，而且出現演員待遇低、流失、拍攝影視劇、受眾群趨於老年等現象。

「非物質文化遺產」概念的出現和在中國社會的推廣實際上給崑曲一個新的定位，即崑曲作為「非物質文化遺產」，而且是首批進入聯合國教科文組織所認定的「非物質文化遺產」。（在很多場合，亦被描述為「非物質文化遺產」的榜首，實際上並非如此，但「榜首」、「首位」這些對「位置」的描述亦可見國人之

心態，對崑曲在國內社會文化空間中的位置亦是一種象徵。）正如「非物質文化遺產」給以往被排斥（如眾多被認為是封建迷信的民俗（如眾多的民間戲劇和民族藝術）的文化形態以「合法性」和「重要性」、被冷落（如眾多的民國社會文化空間中的位置。「非物質文化遺產」概念的出現，不僅給以往關於崑曲的描述給予和轉化為正面的定位（如前所述之「古老」與「封建」），而且大大突出了崑曲在眾多的民間戲劇與民族藝術中的地位。儘管如今中國國內各省市區所認定的「非物質文化遺產」已是非常繁雜，但崑曲作為首批具備「世界性」的「非物質文化遺產」，在「非物質文化遺產」這一領域中仍然占據著優先位置。

青春版《牡丹亭》自二〇〇四年至二〇一一年，近八年的時間裡巡演了二百場，其最重要的影響至少有二：一是給新世紀崑曲的大製作提供了「示範」。此處「示範」之意即展示了崑曲大製作的運作機制及所展現的面貌、以及諸多新概念的提出。其中「原汁原味」、「青春版」、「全本」的概念影響一時，亦是其後各崑劇院團仿效、吸納、延伸之對象，譬如江蘇省崑劇院的《一六九九桃花扇》、上海崑劇團的全本《長生殿》、北京皇家糧倉的廳堂版《牡丹亭》等。雖然如此，但實際情形亦有所不同。另一是對社會公眾的接受上的影響，即使崑曲由人們心目中「陳舊落伍的藝術」轉變為「可消費的時

尚」。這一觀念上的影響，亦有助於崑曲在社會文化空間中位置的上升。

二

此二事件對於新世紀崑曲之發展雖然影響甚大，但亦只是表面現象，也即，此二事件之所以能在中國社會、在崑曲發展中產生如此影響，其根本的原因並不在此二事件，而是有其更內在的機制。

究其根源，可追溯至中國社會主義文化實踐的變化。中國社會主義文化實踐之源頭以及其所奉行的原則自是一九四二年五月毛澤東的《在延安文藝座談會上的講話》，在《講話》之後，在彼時的解放區即有了最初的文化實踐，譬如「秧歌劇」的出現，將民間儀式性的秧歌舞，改造成為新型的民間戲劇「秧歌劇」，這一改造的基本元素有二：一是將話劇、電影的方式作為秧歌劇的基本結構方式；二是將秧歌劇由秧歌舞中傳達的民間情調改造為政治的宣傳，即以文化作為政治的表達。[2]此後，關於平劇改革、「新歌劇」的討論及實踐亦是遵循這一模式。隨著中華人民共和國的建立，解放區文化在全國占據了重要位置，成為社會主義文化的主要來源[3]。根據不同的情況及形勢，這一模式雖

<hr>

[2] 參見《延安日常生活中的歷史：1937-1947》（朱鴻召著，廣西師範大學出版社2007年版），第123-153頁。此處詳細披露及分析了秧歌劇的生產過程，以及與《講話》的關聯。

[3] 解放區文化在建國之後成為社會主義文化的主要範型，為學界的一般共識。可參見《中國當代文學史》（洪子誠著，北京大學出版社2007年版），該書從「政治」與「文化」角度分析了解放區文學與50-70年代文學的延續關係。

有所變化，但以文化為政治之表達，文化與政治之間的緊密關聯，仍是中國社會主義文化實踐的基本方式。[4] 譬如建國初期之戲曲改革等，其激進形式即表現為文革時期的八個樣板戲。至八十年代，隨著改革開放的進行，中國社會亦進入一個大變局，中國社會主義文化實踐之方式也逐步轉變和更新，至九十年代、尤其是新世紀以後，這一文化實踐轉而尋求「傳統」之資源，譬如「國學」和「新儒學」在官方與民間社會之流行、「文化軟實力」概念的提出與研討、「非物質文化遺產」概念的推行與體制化（不僅在於《非物質文化遺產法》的制訂和一系列文化政策與措施。在行政體系方面，文化部甚至有了一個「非物質文化遺產司」，各級文化部門亦設立「非物質文化遺產」相關機構）、以「孔子學院」為名推行的對外漢語教育機構，及至近年引起爭議的「京劇進課堂」[5]「孔子像」等事件，都涉及到這一文化實踐的轉向或變動。

從「非物質文化遺產」概念在中國社會的進入與接受來看，亦有這樣一個時間差，自二〇〇一年宣佈崑曲為聯合國教科文組織認定的「非物質文化遺產」時的無聲無息，到中國社會的「非遺熱」、「非物質文化遺產」的體制化，亦是相隔數年，此亦是表明「非物質文化遺產」在中國的接受與流行，乃是一個官方之於中國社會的自上而下的動員過程。在這一過程中，崑曲亦成為

4　張旭東：《就毛澤東〈延安文藝座談會上的講話〉答記者問》，載《中國社會科學報》2009年6月1日。

5　筆者曾撰文分析「京劇進課堂」這一事件，分析其背後即是來自官方對於「文化軟實力」等目標的訴求，故有「文化長城」之隱喻的出現。參見《「文化長城」or「借體還魂」？——「京劇進課堂」之爭議》（陳均著，載《話題2008》，三聯書店2009年版）

一個突出的標誌，在中國的社會文化空間中獲得了一個重要的位置。

三

由於近年來崑曲在中國社會文化空間中獲得了重要位置，其外部環境可謂一變，自國家文化政策的扶持（諸如政策的傾斜、經費的撥給。在近期的文化體制改革中，崑劇院團除一家外，均保持了事業單位之位置。其政策傾斜可知。）至社會公眾對於崑曲的接受，與此前、尤其是八、九十年代當是迥然不同。但與此同時，崑曲的內部危機卻一直並未消除，譬如「正宗崑曲，大廈將傾」[6] 之憂、「轉基因崑曲」[7] 之批評亦是其體現。

在對「非遺」十年來的崑曲觀念分析中，我曾區分了青春版《牡丹亭》模式與近年來崑劇院團之崑劇大製作的關係，簡言之，青春版《牡丹亭》雖在諸多方面給後來之崑劇大製作以影響，但其影響多是表面，如一些新概念的使用與延伸、舞美服裝的使用、製作方式的模仿，但有一個最大的不同，即青春版《牡丹亭》所採用的是「現代製作人」的方式，而崑劇院團之製作人仍是體制內的官員，因而其製作模式雖襲青春版《牡丹亭》之形，而其質仍是延續了自

6　張衛東：《正宗崑曲　大廈將傾》，載《中華讀書報》2004年10月29日

7　關於「轉基因昆曲」的批評，見於叢兆桓、田青、顧篤璜之意見。參見《崑曲：舞臺上的那點亮留給誰》（載《新華日報》2011年11月8日）、《崑曲之困》（載《瞭望東方週刊》2011年第40-41期）等。

共和國建立以來的崑劇生產模式，即其生產、製作、接受及其評價基本上在體制內循環，因而其資源不能得到有效的配置，呈現出一種破碎的美學。[8]

不僅如此，崑曲之發展便形成了其內在的矛盾：一方面是崑曲以「非物質文化遺產」之名而獲得其重要位置，在新一輪的社會主義文化實踐中也獲得關注與支持，作為中國「非物質文化遺產」中最著名者，其首要目標應是以繼承與保護為主（二〇一一年頒佈的《非物質文化遺產法》亦是如此）。另一方面，崑曲的製作機制仍是以往在體制內循環之模式，且在新的歷史境況下，更是愈演愈烈，其目標從屬於官員對於創新、績效之考量，其所製作之崑劇大多以新編、新創為主。於崑曲而言，傳統之「繼承」與劇碼之創新之矛盾，是一直存在的問題。但在以往之社會主義文化實踐中，因其通俗化、政治化之要求，雖往往有繼承傳統之籲求，但新創、新編之模式在話語上仍占有優勢。譬如關於崑劇製作之三種方式為古典劇碼之整理、現代戲與新編歷史劇（即「三並舉」），雖然此三種方式彼此之間仍有所衝突，並體現著對社會主義文化實踐不同的認知與理解[9]。但總體而言，此三種模式均屬於新創新編，並體現著社會主義實踐之範疇。但隨著崑曲因「非物質文化遺產」而獲得其重要的位置，對於傳統之繼承亦獲得強大且具合法性之話語資源。

8　陳均：《「非遺」十年崑曲觀念考察之一：青春版〈牡丹亭〉模式之生成與彌散》，載《空生岩畔花狼藉──京都聆曲錄》，臺灣秀威，2011年版

9　張庚的諸多論述都涉及於此，譬如《崑劇在現代戲劇中的地位、任務和做法》（載《張庚文錄（第四卷）》，湖南文藝出版社2003年版）裡即談到崑劇製作中的「三並舉」問題。

近年來，這一矛盾時有體現，譬如二〇〇六年中國第三屆崑劇節之大戲劇碼之批評、香港學者之「上書」，以及各崑劇院團大製作之反響[10]等等。這既是崑曲發展的新困局，亦是社會主義文化實踐之新變化所遭遇難題的一個側面。

在崑曲發展中，繼承與創新這一話題一直處於爭論之中，張庚在《崑劇在現代戲劇中的地位、任務和做法》一文中即分析了此時關於崑曲發展之分歧，但即使是張庚的「整理傳統劇碼」之立場，但此種《十五貫》式的「整理」，亦可歸於新編之範疇。如前所述，在以往（建國至新世紀初），繼承傳統雖是一項目標，卻是從屬於創新之總體目標。在崑曲發展之話題與政策上，創新成為一種支配性的話語。但是由於近年來「非物質文化遺產」這一話語被納入社會主義文化實踐中，從而使得兩者之關係發生了顛倒。如何回應這一變化，不僅關係到崑曲及「非物質文化遺產」的保護與正名，亦關涉到社會主義文化實踐的持續展開。

10　以北方崑曲劇院於2011年製作的崑劇《紅樓夢》為例，一方面沿襲和使用了自青春版《牡丹亭》而來的「青春版」、「全本」等概念，另一方面又是八十年代以來崑劇製作模式的集中體現，譬如由政府撥款、新編新創、獲獎等運作機制。

「文化長城」or「借體還魂」?

——「京劇進課堂」之爭議

二〇〇八年二月二十一日，在《京華時報》上，出現了一條題名為〈二十所學校新學期試開京劇課確定十五首教學曲目　樣板戲將進中小學課堂〉的消息：

《智鬥》、《包龍圖打坐在開封府》等經典京劇唱段將正式進入中小學課堂。記者昨天從市教委獲悉，教育部今年將在全國十個省、市、自治區試點在音樂課程中增加京劇內容。

這條消息猶如一石激起千層浪，頓時引起了媒體和公眾的關注，在其後的幾月間，這個被稱之為「京劇進課堂」話題被反覆炒作、辯駁，持不同身分、立場和姿態的聲音相繼出現，在無論是紙媒、電視還是網路的各種場合頻頻短兵相接。

一份關於「京劇進課堂的輿論評價」的調查顯示，從二月下旬各大媒體對「京劇進課堂」的廣泛報導、網路上的各持己見和推波助瀾，到四月時，登載於傳統媒體的各種評論所占份額為：「『京劇進課堂』加重學生負擔」占二八％，「各地方戲也應進課堂」占二二％，「弘揚民族文化，支持京劇進課堂」占一七％，「弘揚民族，內容重於形式」占一一％，「樣板戲過多，樣板戲並非中華優秀文化」一一％，「京劇的內容並不符合當今的主旋律」占五％，「國粹不一定都要進課堂」占六％；見諸於網路上的各種代表性言論所占份額為：「不能只是京劇，也可以是其他戲劇」占三九％，「樣板戲過多誤人子弟」占一九％，「學習戲劇好，支持京劇進課堂」占一四％，「增加學生負擔，而且效果不好」占一一％，「師資力量跟不上」占九％，「政協委員提案很荒唐」占五％，「其他」占三％。從這一調查來看，儘管傳統媒體和網路的平臺及機制不同，各種言論的尖銳程度及所占份額也有所差異，但明顯集中於「京劇與其他戲劇」、「樣板戲」、「京劇與傳統文化、現代文化」、「『京劇進課堂』與教育體制」等話題。

或許，近十餘年來，京劇從未獲得如此多的公眾關注。「京劇進課堂」之爭議，不僅僅是將京劇這一傳統藝術或曰「非物質文化遺產」的形式重新置於

公眾視野，而且由於京劇與中國傳統文化之關聯、與中國歷史之糾葛，如同一枚探測針，不僅觸發了各種絞纏著的社會記憶與社會情緒，而且也有將社會人群「分層化」的效果——因涉及對中國的傳統文化、歷史現實及教育體制諸多方面的不同立場，由於「京劇進課堂」之種種紛爭，這些分歧也稍稍浮現於現實的地表。

為何是京劇？——京劇與地方戲之爭？北京與地方之爭？

為何是京劇？

在質疑的喧嘩眾聲中，這一聲音始終非常響亮。

在《京華時報》關於「京劇進課堂」最初的報導中，記者引用北京市教委體美處副處長王軍的介紹，指出「教育部對九年制義務教育階段音樂課程標準進行了修訂，增加了有關京劇的教學內容，並在十個省市區各選二十所中小學進行試點」，其目的是「為傳承民族優秀文化」。「有利於強化學生民族文化學習意識」。在另一處報導中，記者引用「教育部負責人」的話，提出「新計畫是為響應十七大傳承中華民族優秀文化的號召，而京劇是國內公認的國粹和

國劇」。而在教育部部長周濟關於「京劇進課堂」的解釋中，也強調其「初衷和目標，是要在教育中加強素質教育，加強中華傳統文化教育」。從上述來自官方的表示來看，「京劇」是被當作「中國民族優秀文化」、「中國傳統文化」之代表而被納入到教育體系之中的，也即，在官方看來，「京劇課堂」實質上是「傳統文化進課堂」之象徵及舉措。

其實，無論是支持者還是質疑者對官方將「京劇」與「中國傳統文化」關聯起來的取向都基本認同，譬如在一次網路辯論中，其正反兩方的立場便是如此設定：

A 京劇應當進課堂。京劇作為國粹，存在幾百年，必然有其存在的基礎和必要性。弘揚國粹應從娃娃抓起，很多國家都把有民族特色的文化納入基礎教育中，京劇進校園非常有利於民族文化的傳承。

B 京劇不應當進課堂。京劇是國粹，但可以稱為國粹的文化有很多。如果京劇可以列入中小學的必修課，那麼學校也應開設武術課、書法課、剪紙課，甚至相聲課、圍棋課。況且，這樣一來難免會加重學生的負擔。

由此看來，「京劇」是「國粹」，是「中國傳統文化」，這一立場是少有疑義的。那麼，「為何是京劇？」這一聲音，其所指是什麼呢？

正如在上述網路辯論中的Ｂ方所列，除京劇外，被認為是「國粹」或「中國傳統文化」的門類還有不少，諸如武術、書法、相聲、圍棋⋯⋯為何偏偏是「京劇進課堂」呢？

在這一關於「京劇進課堂」的爭議中，更多的聲音關注的是「地方戲曲」或地方立場。為何是「京劇進課堂」？即使是從戲曲領域來說，中國現在還存有二百多種戲曲，從劇種之古老來看，有崑曲、秦腔、漢劇等；從區域性上來看，影響較大的有豫劇、越劇、粵劇、黃梅戲、川劇、秦腔、晉劇、河北梆子等。「京劇進課堂」的提出，隨之而來的便是「京劇與其他戲曲」、「京劇與地方戲」之爭，進而提出「地方戲進課堂」或「戲曲進課堂」的問題。

譬如在《南方都市報》上一則名為「脫離地方文化？教育部推京劇教育遭東莞師生質疑」的報導中便引述來自「東莞師生」的聲音：

「為什麼不推廣粵劇呢？東莞人連看春節聯歡晚會的都很少，要在學校推廣京劇就更困難了。」

在一則關於「兩會」小組討論的報導中，便以「京劇普及不能一刀切」為

小標題，概述了馮驥才、梅葆玖、田青等委員的意見，譬如馮驥才認為「京劇是國粹，但是包括粵劇在內的近二百種地方戲也是國粹。我國文化具有多樣性，每個地方唱自己的地方戲，我們應該大力支持，對我們發揚傳統文化有一個促進作用。」梅葆玖亦認為「中國大地上許多地方劇種也是瑰寶，川劇、秦腔、粵劇都很好，他建議以『京劇為主，地方戲為輔』的方式開設戲曲課，向全國中小學推廣。」

而另外一種指責則要嚴厲得多：

京劇是「國粹」，是中華民族文化的總要組成部分，但絕不是民族文化、戲曲文化和藝術的全部。京劇同越劇、豫劇、河北梆子、黃梅戲、二人轉一樣原本也是地方戲，如今由政府主管部門「指名道姓」地把京劇「強推京劇進課堂」，雖然符合黨的十七大提出的「文化大發展、大繁榮」的精神，但卻違背了我們黨一貫宣導的「百家爭鳴、百花齊放」的文藝方針，也違背了民族藝術發展的客觀規律。

事實上，從「京劇與地方戲」的「進課堂」之爭，在媒體與公眾的某種想

像中，推演出來的是「中央與地方」或「北京與地方」之爭，譬如批評家朱大可舉出的「三宗罪」的「第二宗罪」便是：

第二宗罪，就是把京劇當作戲曲教材的唯一選擇，宣稱其為「國粹」，並明確表示不會擴展到其他劇種。此前，京城文化的過度擴張，已經導致其文明實施的又一次文化霸權。這是京城文化以「國標」名義對地方他區域文化的嚴重萎縮，製造文明同質化和單一化的危機。如果沒有港臺區域文化的獨立生長，中華文明的多樣性形態恐怕已不復存在。

此次增設京劇教學之舉，再度表露出對地方戲曲的蔑視。每個省市區無疑都擁有自己獨特的戲曲品種，僅定點省市天津、黑龍江、上海、江蘇、浙江、江西、湖北、廣東、甘肅等，就擁有河北梆子、評戲、單弦、粵劇、滬劇、越劇、紹劇、漢劇、贛劇、秦劇、秦腔等諸多品種，此外更有舉世公認的「國粹」崑曲和黃梅戲等，完全值得中小學生大力學習和傳承。這種「罷黜百家，獨尊京劇」的做法，也許能夠維繫京劇的霸權地位，卻只能加劇地方劇種的生存危機，令岌岌可危的傳統文化雪上加霜。

而在知名度頗高的鳳凰衛視《鏘鏘三人行》關於此事的「閒聊」中，主持與嘉賓亦會流露出如此的話語：

欺壓。

我們廣東人早就習慣了，我們中國本來就是給你們一幫北京人在

北京總是以一種大中原的心態，居在北京，住在北京的文化人，或者一些官員就意味自己就代表了全中國了，所以覺得京劇是全國上下都該學的一個東西。

在此，姑且勿論上述言論中關於戲曲常識的誤讀，以及源於評述者自身的想像。就其表述而言，從「為何是京劇？」這一疑問中所引發出的，就不僅僅是「京劇進課堂」本身的問題，而擴展到一個關於「京劇與地方戲之爭」、「北京與地方之爭」的社會文化問題了。

「京劇」是怎麼「進課堂」的？

那麼，倘若我們再追問「進課堂」的「為何是京劇？」呢？

在「京劇進課堂」之爭中，有一個非常活躍的人物是全國政協委員孫萍，她向記者講述了「京劇進課堂」的過程：首先是「五年前」，「孫萍作為政協委員向全國兩會遞交了《在青少年中加強京劇基礎教育的建議案》提案，首次提出在中小學課程設置中，增開京劇藝術選修課。」其次是在「去年七月」，「全國政協召開教科文衛會議，她在會上作了『用傳統文化築成我們新的長城』的報告，引起了相關領導人的注意。會後，國務委員陳至立專門將她留下長談。」

孫萍還向記者透露出這次「長談」的內容：

中國長期以來，一直在文化領域不設防，大量引進電影、圖書等外國文化，直接導致了本民族文化受衝擊，「英國柴契爾夫人曾經說過，中國不會對世界產生威脅，因為他們只輸出電視機，而不會輸出裡面的

內容，這句話從某種意義指出了我們文化教育的軟肋。

中國要強大，除了軍事、政治、經濟要過硬外，還要有過硬的文化國防，否則，中國人就會失去自己的根。中華民族文化傳承到了最危險的時刻，我們必須從娃娃抓起。

在孫萍版的「京劇進課堂」敘述中，有兩個關節點值得注意：其一是「全國政協」所提供的平臺，孫萍正是通過全國政協的提案和專門會議來提出自己的觀點的；其二是國家領導層的注意，在孫萍的表述中，「京劇進課堂」即是與國務委員陳至立的「長談」的效果有關。然而，更值得關注的是，孫萍在報告與長談中所強調的內容，如「文化長城」、「文化國防」之類的話語，或許是引起國家領導層注意的內容吧。

事實上，在「京劇進課堂」出臺不久，法國的華文報《歐洲時報》的評論員文章就評曰「中華民族之崛起必有文化做後盾」，並談及「小學生學唱一兩段京劇，貌似『兒戲』，卻提出了一個中國崛起之路上不可忽視的重大課題……就是缺失傳統文化的崛起，不是真正的崛起；而文化的復興才是崛起之路上最本質的力量」、「將京劇這一國粹納入九年義務教育必修音樂課程，展示了當

今中國教育界人士，面對西方文化全面「入侵」，「傳承中華民族優秀文化」的使命感；也同時折射出了中國當今領導人面對經濟全球化與文化多元化的某種集體思考。」不久，中新社對這篇評論作了幾乎是全文的轉述，此後又出現在中央統戰部的網頁上。

從政協委員的提案到引起國家領導層的注意花費了四年的漫漫長途，而國家京劇院院長吳江則將這一過程表達得更為艱難，「京劇進課堂我們用了整整三十年的時間才推動起來」。由此可見，「京劇進課堂」實際上是京劇界長期的訴求。只是在這一時刻，其「話語」與國家領導層的「話語」契合，才得以實施。

那麼，為何是「京劇」而不是「地方戲」呢？或者問，為何是「京劇進課堂」而非「京劇＋地方戲進課堂」呢？

首先，與京劇擁有比其他地方戲更多的「話語權」有關。在公開管道上，譬如在全國政協、全國人大，由於京劇院團呈點狀分佈在各省市，且很多為重點院團，相對而言，其他地方戲院團則往往拘囿於某個區域，院團較少，因而在全國政協、人大委員中的比例，單個地方戲劇種往往社會大大少於京劇。這就會造成在相關提案中（尤其是全國政協的提案。因全國人大是以地區分組，但

全國政協則是以行業分組），來自京劇界的委員會起到主要作用，主導其話語權。在其他管道上，譬如在國家領導層中，對京劇愛好或關心者頗多——這一類的逸聞多有流傳，在國家領導人與京劇界人士的私下交往中，京劇界人士也自然有機會來為京劇「遊說」了。

其次，京劇界人士為「京劇進課堂」建構了一個符合國家意識形態需求的話語，這一策略即是將「京劇」與「國劇」、「國粹」掛鉤，繼而將之指認為「中國傳統文化」的代名詞，如同上文所列孫萍之言論，由文化而政治，提出「文化國防」的概念，進而將「京劇進課堂」納入國家總體戰略之體系。

再次，「京劇進課堂」背後蘊藏著的經濟動力，自教育部實施「京劇進課堂」的試點後，教材、光碟的編寫、出版、發行立即啟動，據報導說磁帶（光碟）達一億盤或更多，而且對中小學音樂教師的培訓，由此產生的附屬產業，都將是一個很大的「可持續發展」的市場需求。因此，「京劇進課堂」不僅僅是京劇的普及，更是給相關的京劇團體機構製造了巨大的商機。

因此，「京劇進課堂」可從兩個層面視之：一個層面為京劇普及、傳統文化教育，並被納入國家總體戰略體系。另一層面，亦不妨看作京劇界靈活策略地運用其話語權和資源，對「京劇」概念實施了一次成功的運作。

為何是樣板戲？——「易學易懂」還是「借體還魂」？

「京劇進課堂」的曲目選擇又是一大爭論焦點。根據教育部的要求，中小學的九個年級，將依次學習十五首京劇曲目。而在十五首曲目中，「樣板戲」占九首。因而，質疑者又稱之為「樣板戲進課堂」。

其實，最早對「京劇進課堂」的媒體報導，正是命名為「樣板戲進課堂」——在二○○八年二月二十一日《京華時報》的報導中，不僅標題為「樣板戲將進中小學課堂」，正文亦寫「《窮人孩子早當家》、《都有一顆紅亮的心》等經典『樣板戲』京劇唱段都入選」，而在文後所附「各方反應」選擇的「教師」、「家長」、「專家」三方的意見中，也皆是支持「樣板戲進課堂」。

由於曲目選擇中「樣板戲」比重過大，「京劇進課堂」演變成為「樣板戲進課堂」。如果說「京劇」在公眾中的形象尚為「國粹」、「傳統藝術」，而「樣板戲」則就是文革時代的一個特定象徵了。而且，「樣板戲」與「傳統京劇」的藝術評價，往往和具體的時代劇」的是非功過，「樣板戲」之於「京語境相結合，仍然是一個關涉到「政治與藝術」且爭訟不休的話題。

因此，在「京劇進課堂」被視作「樣板戲進課堂」之時，其質疑便恰好是從「政治」和「藝術」兩個方面展開：

一方面因「樣板戲」引起了此時代與相去不遠的文革時代的糾葛，在批評家朱大可的評述中，這即構成了「京劇進課堂」的「第三宗罪」：

以傳承文化的名義，促進了文革美學的死灰復燃。

在朱大可看來，樣板戲作為文革時代的象徵，其形象為「作為特定年代的產物，樣板戲的功能就是點燃政治仇恨，煽動民眾互毆，而它的另一個功能，則是在高舉『鬥爭美學』的同時，圍剿整個中國文化，製造出遠甚於嬴政焚書坑儒的驚天大案。」而另一個同樣激烈的批評者亦認為「『樣板戲』作為文革時期獨有的文化產物，既是極端政治的『偽藝術』表症，也是與藝術絕緣的『政治唱本』。」因此，這些批評者以「樣板戲」之政治性質疑「京劇進課堂」。

另一方面，對「樣板戲」的藝術性的質疑，則來自京劇界。如梅葆玖認為「『樣板戲』固然好，但那是特定歷史的產物，不能代表京劇的精髓」。而北京市東城區的一位票友喬先生也認為「樣板戲是特殊時代的產物，不能代表傳統藝術。」、「讓孩子學習樣板戲更像是進行愛國主義教育，而不是去瞭解一

門藝術。」

因此，在質疑者看來，「京劇」之所以能「進課堂」，是因傳統文化之名，但在實施過程中，卻選擇「樣板戲」而非「傳統京劇」為重點，是與其初衷或設想相背的。進而，亦有人質疑曲目選擇的意識形態性，如上述票友喬先生即認為更像是「愛國主義教育」。朱大可將對「樣板戲」的憶舊與「樣板戲」進入教育體系區分開來，因而導致更強烈的質疑：「作為二十一世紀中國的行政主管部門，強行部署文革樣板戲的學習，極易讓人產生『以鄭重的官方立場，稱頌那種早已被歷史唾棄的專制文藝體制』的推論。」

當然，曲目的制訂者和支持者以「樣板戲」、「易學易懂」作為「京劇進課堂」曲目選擇的依據，但作為曲目的制訂者和審查者來說，在選擇曲目過程中，想必會考慮到所選唱段的可操作性和意識形態性。所謂「易學易懂」正是「可操作性」，譬如中國戲曲學院教授張關正認為「傳統戲中有許多詞句小孩子並不能很容易的理解，而樣板戲裡的詞句則更為現代化」。而國家京劇院院長吳江則舉《林沖夜奔》之例，證明其在制訂曲目中的兩難。另一方面，選擇「樣板戲」曲目中的意識形態性則是質疑者們反覆質疑、但支持者們卻往往回避的一個話題。從教育部基礎教育司司長姜沛民的意見中——「學生通過學習

反映近現代和當代現實生活的民族音樂，將會瞭解和熱愛祖國的音樂文化」，或許能稍稍現出端倪。

京劇如何進課堂？——外行能教好京劇嗎？

「進課堂」並非小事，遙想近百年前，北洋政府的教育部忽然一紙令下，「白話文」進了中小學課堂，於是「新文學」通過「課堂」的傳授成為其後中國人不言自明的「知識」。在新文化運動的展開中，「進課堂」功莫大焉。

而當年被新文化運動所排斥、冷落的京劇，經過半個多世紀的浮沉起落，從時髦的大眾娛樂萎縮為「落伍」的小眾文化，甚至成為了「非物質文化遺產」。

事實上，在「京劇進課堂」之前，有所謂「京劇進校園」，並已實施很多年，譬如在大中小學免費演出、發展愛好者團體、名家講座等等，但很少受媒體的熱炒和成為公眾話題。

如今，教育部的一紙命令——「京劇進課堂」，便引起了公眾的矚目。因為，「進課堂」意味著被納入到教育體制（「京劇進課堂」又被成為「京劇從

娃娃抓起」），關涉到公眾的切身利益，因而成為一個公共事件。想想二○○七年北京中學語文教材改革中，金庸的小說進入輔助教材，雖非正式進了「課堂」，但亦是引起偌大風波。在「京劇進課堂」這一事件中，公眾對於京劇的好惡，對於這一事件的參與、想像及姿態，無疑又會將之反覆探詢，並觸及到政治、藝術、教育諸多方面的問題。

關於「京劇進課堂」的可操作性問題，質疑的聲音主要來自兩個方面：

其一是「京劇進課堂」是否會給學生增加學業負擔，在原本繁重的學習之外，再加上京劇的學習，學生是否能夠承受？對此，教育部的官員稱「京劇進課堂」僅僅是推廣而非硬性要求，並且只是原有的音樂課程的調整，每年也只學一到兩首京劇曲目，並不考試。其意為「京劇進課堂」僅為音樂課的調整。

從這一說明來看，「京劇進課堂」在公眾中的討論其實是將之放大，在教育部看來，「京劇進課堂」只是音樂課的微調，但在公眾中，由於「京劇」及「樣板戲」特定的象徵，則變成了事關政治文化的「社會現實」。

其二是「京劇進課堂」的可操作性問題。在曲目的制訂者那裡，特意強調的是「易學易懂，琅琅上口」，但即便如此，「京劇進課堂」的教學仍是一大難題。首先，京劇作為一個較為成熟的藝術種類，其內涵相當豐富，導致

在學習上頗有難度。譬如有人認為「京劇，是一門高深的藝術，內涵深厚，曲牌眾多，不是輕易就能學得好的。不要說一年兩年、三年五年，就是一輩子，也很少有人敢說達到爐火純青的地步。僅僅靠幾節音樂課就想學好（甚至皮毛）談何容易」，而在課堂上講授京劇，其結果會是「大大『縮水』的音樂課、絲毫不感興趣的『瞌睡蟲』」，因而與京劇普及和傳統文化的學習相去甚遠。

其次，「京劇進課堂」的師資問題始終是一個爭議較少的大難題，無論是這一舉措的推動者、支持者還是質疑者，都有共識，且從自己的角度提出解決方案。譬如曲目的制訂多選用樣板戲，或者亦帶有解決教學的難度與門檻問題因素，但卻因同樣板戲的政治性與藝術性廣受質疑。

再從中小學音樂教師來看，由於大部分音樂教師多受西方式的藝術教育培養，對京劇知之甚少，及少有興趣。經過短期培訓，能否承擔京劇曲目教學的目標，進而加強傳統文化的教育，仍然是很大的疑問。在一次為期三天的「京劇進中小學課堂」培訓中，由於參加培訓的音樂教師大多是「外行」，就面臨這樣的質疑，「一個『外行』三天能學會京劇嗎？這樣學成歸來的老師又能教好學生嗎？」

除教育部組織的短期培訓外，利用社會力量來作為彌補或主導亦是一種主要的建議，如葉少蘭提出「我們有很多京劇藝術從業者，還有從劇院團退下來的演員，以及相當數量的票友，相信大家都願意擔當起培訓教師、輔助教師教學的工作。」傅瑾在一次訪談中亦提出以正規的戲曲演員替代音樂教學的工作作為「京劇進課堂」的師資的設想。但這一建議亦有難度，即將非教育體制的文化活動納入到正規的教育體系，同樣是一個難以解決的問題。

「京劇進課堂」之後

在媒體報導「京劇進課堂」之後的幾月間，公眾對於這一事件的關注達到相當熱鬧的程度，各種相關的問題被討論、申發，針對這一事件所涉及的政治、文化、教育乃至決策程式等諸多問題，批評、質疑、說明、支持……各種聲音出現於傳統媒體與網路之上——直到此一話題被彼一話題所取代。時至今日，「京劇進課堂」的試點教學與培訓已然實施，對於「為何是京劇」、「為何是樣板戲」的質疑，教育部也曾表示繼續協商和修改曲目，卻一如其常，教材與音像製品的研發陸續上市。對於「京劇進課堂」之後的事態，雖然媒體仍

有稍許的報導，但顯然公眾的注意力已然轉移。或許，「京劇進課堂」之爭議

也只不過是公眾自我放大的「心造的幻像」之一種吧。

★ 參與者：傅謹（中國戲曲學院特聘教授）、陳均

陳：關於「京劇進課堂」，傅老師以前曾發表過意見。目前，關於「京劇

進課堂」的爭議，有很大一部分是對於所選擇的曲目，其中樣板戲選了很多。

傅：無論大家有多少爭議，「京劇進課堂」都是多少年來整個戲曲界都在

盼望的一件事情。我也是很多年都關注這個現象。我曾經對中小學音樂教材作

個一個梳理，其實很多年前《都有一顆紅亮的心》一直是小學音樂教材裡的一

個曲目。各個地方的省編教材都會偶爾有一兩首戲曲的選段。從整體上來看，

如果說到中國民族音樂的成就和它在中小學音樂教材裡的體現，戲曲所占的份

量還是遠遠不夠。中國音樂特別輝煌、特別重要的一部分就是各個地方的戲曲

音樂。自明代以後，中國戲曲音樂是中國音樂的高度提煉和提升後的結果，戲

曲音樂在很大程度上代表中國音樂的精華和它所達到的最高的成就。這不僅僅包括旋律，還包括各個劇種所發展出來的演唱方法……都是中國民族音樂自己的表達方式，使得中國民族音樂空前的豐富。二十世紀以來，進入到文人視野的，除民歌以外，戲曲音樂也是最具代表性的。可惜多年以來，在我們的音樂教育中，我們相當忽視民族音樂的傳承、教育，這種忽視就表現在大量的戲曲音樂沒有進入到音樂教材，從而使得我們從小到中學的音樂教育中眼中缺乏民族音樂中最輝煌最重要的一部分。這次教育部終於開始將京劇放入音樂教材裡，這是一件可喜的事情。在小孩子從小學習音樂的過程中，慢慢接受民族音樂的薰陶，是一件非常非常了不起的事情。這些年來，我們從小學習音樂，都是按西方音樂思想來的。戲曲音樂的進入，當然沒有從總體上改變我們音樂教育偏向於西方的方式，但我們的本土音樂最優秀的部分漸漸進入教育的視野，有這樣一個開端，後面的發展會更好。很多地方戲曲的演員對「京劇進課堂」有很多反對意見，這說明了他們迫切希望他們的地方戲曲音樂也能夠進入音樂教材，本身是對這個事情的肯定。他們對京劇很羨慕，京劇有這樣的機會，不是說這個事情不好，而是說我們也應該進入。各種反對意見也要看它們的動機是什麼。

陳：「京劇進課堂」實際上提出的是一個教育體制問題，京劇進入到課堂，進入到教育體制中，其意義非同小可。因為，我們現在的學校教育，沿襲的大多是西方化的東西，即便是教改，其方法、思路也多局限於既定的西方式的框架之內，尚少傳統文化教育的成份。而「京劇進課堂」，就如一位參與其事的前輩所言，「實際上是真正把中國傳統的戲曲文化真正全新地帶給我們的社會、我們的孩子。」或許，其更大的作用就是提出了一個傳統文化教育如何參與到我們國家的基礎教育中來的問題，從而挽回自上個世紀以來，由於救亡與啟蒙的急迫使命，而導致西方文化在學校教育中占據絕對性優勢的局面。而且，這個問題帶出的另一個更大的問題，就是傳統文化如何在現代社會中生存和發展。「京劇進課堂」給戲曲這樣的傳統文化的生存與發展提供了教育體制上的保障。

傅：我多年來就在努力呼籲，一點效果都沒有。但是現在做成了，按我的理解，它不僅僅是一個音樂的問題，還是一個戲劇教育的問題。因為在我們整個教育體系裡，中小學藝術教育裡，有音樂、美術。在社會教育裡，到處都是鋼琴、小提琴，有舞蹈班、美術班，惟獨缺少的是戲劇班，我們知道很多國家的小孩子從小學開始，就有戲劇課。戲劇課程是很多國家藝術課程裡很重要的

一個組成部分，通過學習人能夠離開自己來把握自己，包括人與人的協調，這是一個人格生成的過程。這體現出我國教育體系一個非常大的缺失。把京劇放入課堂，也許能成為一個很好的契機。孩子從小聽《沙家浜》的「智鬥」，就不僅僅是幾個音部的交流，同時還有戲劇性的領悟，能通過這種教育給他啟蒙。有這樣的戲劇啟蒙，和沒有這樣的戲劇啟蒙，對小孩子的心智啟蒙，當然會有很大的差異。這也是「京劇進課堂」很好的地方。還有，關於「京劇進課堂」，我覺得應該由專業院團來做這個事情，比如說我們的演員，無論是國家京劇院還是中國戲曲學院，都有義務給中小學教京劇課，演員，即使是龍套演員去教京劇課，也會比中小學老師學兩年再去教好得多。那樣的話，小孩子可能就能學到更正宗的京劇，讓他們一開始就能感受到京劇之美。

陳：關於「京劇進課堂」的師資問題，確實非常堪憂。因為「京劇進課堂」的效果，是要通過教學活動才能真正落到實處。不然，如果僅是抱著敷衍的心態去實施，恐怕再美好的願望也會落空。有很多人，包括京劇界的名家，提出利用社會力量的設想，您在不同的場合也提到專業戲曲演員參與其事的可能性。但剛才我提到的那位前輩有一個有意思的想法，大意是說，大家都對音樂老師對於京劇的「外行」擔憂，並懷疑他們能否承擔「京劇進課堂」的任

務。但是，這位前輩認為，音樂老師學京劇，也是「京劇進課堂」之意義所在。「京劇進課堂」實際上就是到社會最基層的地方去普及戲曲。「京劇進課堂」不僅僅是中小學生學一點京劇，更重要的是借這一個管道來擴大戲曲普及的基礎和力度。

此外，在關於「京劇進課堂」的爭論中，有一種意見是對京劇非常排斥，認為應該是「適者生存」，「京劇」到現在已經沒落，就應該讓它自生自滅，或者進博物館。如果讓「京劇進課堂」，讓京劇這樣的傳統文化發揮作用，會阻礙社會的發展。

傅：在爭論中，確實是有人覺得──好像鳳凰衛視的《一虎一席談》中談到過──京劇都是應該淘汰的東西。這些人大概是自以為是了。易中天、于丹說的東西，雖然有各種各樣不足，有說錯的地方，但從大的方面說，他們喚醒了傳統文化在民眾中的興趣。這種積極的東西不看到，判斷就可能產生偏頗。那種想把中國文化一棍子打死的做法，我覺得已經是走火入魔了，很難理性地去討論問題。

再說到「京劇進課堂」的曲目問題，我們當然可以對曲目的選擇有不同的意見，但是這些不同意見，如果站在更高的角度來看，我們就能夠看到這一決

定的正面影響。以後可能會有一種機制，來慢慢調整曲目，各個地方應該被給予更多的自主權，各個地方不同的劇種、不同的流派，以後可以在曲目上進行調整，但是它們都離不開「京劇進課堂」，這是一個開始。這才是問題的關鍵所在。

陳：「京劇進課堂」這件事，從媒體報導，各種爭議頻頻出現，到現在也有大半年了。我感覺，由於圍繞著這件事的熱炒和爭論，整個事件最後就有些近乎啟蒙了。爭來爭去，傳來傳去，大家都知道京劇要進課堂了，其它戲曲、其它傳統文化也要想辦法進課堂了。比如，山東膠州秧歌就已經先行進入當地的中小學教材了，它是作為當地政府保證地域文化傳承與優勢而進入的。

還有，當京劇進入課堂後，師資、經費等都會得得保障。「京劇進課堂」實際上是對傳統文化的教育被制度化，在此之後，以前零星的、業餘的傳播和教育就能得到保障。

傅：以前，確實有一些小學課裡有一兩段京劇的唱，可是哪天說沒就沒，現在不會了。整個社會不管是教育部，還是各個主管部門，都會覺得，中小學音樂課程裡是應該有京劇的，應該有戲曲的。這樣一個意義遠遠超越各個劇碼之間的爭論。

陳：「京劇進課堂」不僅僅是一個「進課堂」的問題，而且還是一個文化傳統的問題。「京劇進課堂」的實施，不僅使之成為社會所關注的熱點話題，而且使傳統文化在現代社會的生存與發展獲得了一個非常好的制度性的保障。

謝謝傅老師的意見。

「百年」之後的越劇發展態勢與未來想像

近時以來，「中國戲曲」給人的印象似乎有「脫胎換骨」、「萬木逢春」之感，一方面是「非物質文化遺產」概念的推行和體制化，大多數的戲曲劇種紛紛擠上各級「非物質文化遺產」的快車，這一舶自西方的名詞將原被視為傳統文化和民族藝術的戲曲重新命名和歸類，久被冷落的戲曲則借「非物質文化遺產」之名又浮上地表；另一方面，一些新的概念、新的運作方式出現在戲曲領域，譬如白先勇策劃的青春版《牡丹亭》的巡演和推廣，男旦概念的重新出現和有意號召，先鋒話劇、流行音樂、電影對於戲曲的「關注」、吸收和跨界，「越女爭鋒」節目的推出等等。這使得崑曲、京劇、越劇等戲曲劇種較多地回到公眾的視野，產生了一些不亞於諸多娛樂文化的熱點，並在某種程度上重構和更新著戲曲在公眾心目中的形象。

對於越劇來說，作為地方戲中數一數二的大劇種，雖則在某些歷史年代曾經擁有一度遍及全國的影響，但自二十世紀八十年代以來，隨著中國社會的變化，也和其他的戲曲劇種一樣，漸漸陷入了門庭冷落、輝煌不再的局面。即使

如今的越劇擁有茅威濤這樣影響超越於越劇的明星式演員和一批在圈內受認可的演員和劇碼，但「越劇怎麼了？越劇怎麼辦？越劇怎麼走？」式的焦慮，仍是屢屢不絕。即便是在二〇〇六年慶祝越劇百年誕辰的系列活動中，這一聲音仍在迴響，並成為討論越劇的重要議題。但也正是在「越劇百年」之後，電視娛樂節目模式的介入、新的越劇觀念及模式的構想與展開，使得近年來的越劇發展呈現出新的態勢。

「越女爭鋒」：越劇的「臉」？

在二〇〇六年越劇百年之際，充斥於耳的不僅是對越劇輝煌不再的焦慮，還有各種各樣的獻計獻策和寄語寄懷。「創新」成為越劇論壇上的「關鍵字」，但如何「創新」，卻是眾說紛紜，有的探討「越劇的生態環境」，有的注重「越劇的網路傳播」，有的希望越劇「回歸土地」、「回歸民間」，有的希望越劇「走向全國、全球化」……各種建議、方案莫衷一是，這反映了越劇內部長期聚焦的矛盾與困惑。儘管如此，「下個百年，越劇如何變臉？」仍是眾多越劇從業者的期待。

也正是在二〇〇六年的七月，被冠以「越女爭鋒」之名的「越劇青年演員電視挑戰賽」創辦，這場賽事由中央電視臺和上海文廣新聞傳媒集團聯合主辦，乍看起來，似乎和中央電視臺戲曲頻道經常舉辦、播出的京劇、崑曲等劇種的青年演員挑戰賽、擂臺賽並無不同，但正如「越女」給人以「超女」的聯想（事實上，這一名稱是「超女」的複製和模仿），這一賽事也是對「超女」電視選秀的模仿，「和以往很多電視大獎賽不同，本次『越女爭鋒』大賽是以『女子越劇』和『青春越劇』為特點，所有參賽選手都是專業女演員，但都不是觀眾熟悉的知名演員，主辦方希望能從中挖掘更多的越劇新秀。據悉，此次比賽的評選方式將採取評委當場亮分，觀眾現場人氣投票方式進行」[1]，從這一報導來看，「越女爭鋒」將自己和以往較常規的戲曲青年演員的比賽劃分開來，而轉以「女子」、「青春」、「選秀」為賣點。二〇〇九年舉辦的「越女爭鋒第II季」更是宣揚了此一理念：

以電視綜藝化手段包裝傳統越劇賽事，用創新的電視理念與手法打造青春越劇與電視娛樂的完美融合；在選拔高素質新人的同時培養高素質的觀眾群體，力爭使之成為兼具專業權威性、藝術欣賞性、時尚娛樂性、熱點關注性及大眾參與性為一體的創新型越劇電視賽事。[2]

1　《「越女爭鋒──電視挑戰賽」即將開賽》，載《東方早報》2006年7月21日
2　馬玲玲：《2009央視《越女爭鋒》開鑼在即 小百花越劇團5名演員參與角逐》，載「寧波文化網」2009年5月24日

在「越女爭鋒第II季」中，還將參賽選手的年齡下調，降至三十歲以下，並拋出「龍鳳配」、「金童玉女」等概念，此外還有觀眾充當評委「復活」某位選手的環節。作為唯一複製「超級女聲」、「我型我秀」之類電視娛樂節目的戲曲賽事，不僅在比賽的規則、標準及運作方式極力向其靠攏，而且在渲染接受效果、觀眾反應等方面──譬如「越劇粉絲有多彪悍？」之類的報導和討論等──也似乎成了「超級女聲」之反響在戲曲領域的再現。

在「越女爭鋒」開賽之始，由於其「一票難求」的火爆場面，令人回想起二十多年前的首屆「江、浙、滬越劇青年演員電視大賽」，並稱其為八十年代的「超女」。不過，在「江、浙、滬越劇青年演員電視大賽」、「越女爭鋒」、「超級女聲」三者之間能夠建立某種可比性的，或者說在公眾的視野中所能聯繫和關注的，卻是其「市場反響」，如回憶「江、浙、滬越劇青年演員電視大賽」，如「比賽場場爆滿，尤其到了最後幾輪，走廊上幾乎都站滿了人，其火熱的場面絕對不亞於今天的『超級女聲』。」、「在那個年代，方亞芬的『芬粉』數量和狂熱程度絕不亞於現在的『玉米』。」、「這些六七十歲頭髮花白的老戲迷們，就像鐵忠的談及『越女爭鋒』，就有『這些六七十歲頭髮花白的老戲迷們，就像鐵忠的『玉米』（李宇春粉絲）一樣。」、「主辦方之一紅星劇院經理陳國欣認為這

3　謝正宜　陳佳穎：《80年代「超女」20年後重爭鋒》，載《新聞晚報》2006年7月25日

種情況讓人高興：『這說明這個劇種還有旺盛的生命力，一點不遜於流行的「快女」。』[4] 之類的報導。或許，在沒有「超女」的年代，「越女」就是「超女」——這種回想能夠用於描述越劇曾經的輝煌。而——在有「超女」的年代，「越女」就是山寨版的「超女」——也似乎能使人看到越劇的希望。由於採用「超級女聲」的形式來包裝「越女爭鋒」，從而使得越劇成功地吸引了公眾的關注，「越劇爭鋒」也被當作「新戲劇」發展當作模式的探索。[5]

自「越劇百年」之時誕生的「越女爭鋒」，模仿「超級女聲」而以「女子」、「青春」、「選秀」為賣點的「越女爭鋒」，難道真的是「越劇百年」之後的所變化的一張越劇的「臉」？

事實上，自從「越女爭鋒」一齣，「越女」便成為越劇的生產和運作的一個「關鍵字」。在此，「越女爭鋒」被簡便地稱作「造星運動」，「越女爭鋒」的勝出者，成為越劇界的新明星，並成為劇院在劇碼生產和演出中重點扶植的對象。以上海越劇院為例，在二〇〇六年的「越女爭鋒」結束後，就開始推出以獲獎演員為主演的新編大戲《情繫山河戀》，舉辦以「越女青春風」為名的系列演出和「越女爭鋒金獎演唱會」等等。經過「越女爭鋒」的包裝，一批默默無名的年輕演員變得「人氣十足」。

4　張盛：《越劇粉絲有多彪悍？》，載《都市快報》2009年8月9日
5　邱致理：《超女模式能製造出越女嗎？》，《上海青年報》2006年9月18日

但在「越女爭鋒」火爆的同時，亦對越劇本身的發展帶來了困擾。因「越女爭鋒」的策劃及運作模仿「超級女聲」等電視娛樂節目，在第 II 季中即提出「龍鳳配」的概念，不僅將參賽選手的年齡限制在三十歲以下，而且將參賽選手的行當限制為小生花旦。正如陳雲發的批評，「一個很嚴酷的現實卻擺在了劇種面前，就是這種『爭鋒』的結果是加劇了目前越劇行當發展不健全的缺陷。」[6] 本來在越劇領域，老生、老旦、彩旦、丑角就不受重視，而作為越劇的「造星運動」，這些行當就已預先被排斥在參賽之外，更無獲獎、成為「明星」的可能，這一趨向無疑會使得這些行當更加衰落。對於這一質疑，「越劇爭鋒」的組委會表示：「『越女爭鋒』從不曾忽視越劇中的任何行當，但不可否認的是，小生和花旦始終是越劇『柔情美』中最重要的組成部分，而從事這兩個行當的演員，也在青年演員團體中占據最大的比例。」[7] 組委會的這一辯解不僅印證了類似於陳雲發的對於行當失衡的批評，亦表明了「越女爭鋒」將越劇塑造成「柔情美」的理念，正如陳雲發的批評，「最後，越劇是否要變成純小生花旦藝術？那倒真正是與『超女』接軌了。」[8]

此外，唱腔和表演之間的矛盾亦是「越女爭鋒」爭論的一個熱點，因為評

6　陳雲發：《「越女爭鋒」後的思考》，載「東方網」2006年9月28日
7　謝正宜：《「越女爭鋒」第二季烽煙再起》，載《新聞晚報》2009年6月30日
8　陳雲發：《「越女爭鋒」後的思考》，載「東方網」2006年9月28日

委在給參賽選手打分的標準偏向於「發聲高亢的選手」，而戲迷更喜歡「表演韻味足的演員」[9]。這種評委和戲迷（觀眾）之間的不平衡，經由「越女爭鋒」這一賽事，也會對越劇以後的發展態勢產生微妙的影響。

「中國的音樂劇」、全球化趨勢與越劇的未來

二〇〇六年六月，茅威濤在《向未來展開的越劇》一文中從表演、聲腔、劇碼等方面談及自己的體會及對越劇未來的展望，這種對越劇未來的想像是「要讓年輕的越劇繼續年輕」、「努力創造一種更開放的越劇，讓越劇向未來盡可能地充分展開」[10]，初看這一表述，似乎為泛泛之論，但在另一些場合，茅威濤將這一期望給予了明確表達，「小百花追求以歌舞說故事的表演方式，『有人將越劇稱為中國的音樂劇，這正是我們要追求的』。」[11]王國維曾將中國戲曲的特徵定義為「以歌舞演故事」，但「中國的音樂劇」或「中國式音樂劇」卻是一種移植，即是在中國複製流行的好萊塢音樂劇模式，中國傳統的戲曲與西方的音樂劇本來並不是一回事，但在這一表述中卻被加以整合，這自然是一個悖論。

9　邱致理：《超女模式能製造出越女嗎？》，《上海青年報》2006年9月18日

10　載《中國戲劇》2006年第7期

11　白瀛：《越劇將成為中國式音樂劇？》，載《新華每日電訊》2006年11月13日

另一個與這一問題相關的更大的問題是，「非物質文化遺產」概念的認定和推行，作為一種「全球化」趨勢的表徵，似乎是提高了傳統文化和民族藝術的地位，是一種「民族化」、「區域化」的表現，但這一「民族化」、「區域化」卻又被納入「全球化」這一全球化的普泛目標，而且，由於「民族化」的目標和影響之中，經過申報、考察、認定等被納入「非物質文化遺產」這一全球化的普泛目標，而且，由於「民族化」的藝術運作過程，其內涵和外在形式也發生著微妙的變化。所以，表面被視為「民族化」的事物，實則是「全球化」或者「西化」的另一層表現。更重要的是，「非物質文化遺產」等諸如此類的項目或計畫僅僅是全球化趨勢的一個表徵。

在另一方面，「全球化」又以「市場」這一個「硬道理」表現出來。

以曲藝為例，趙本山的「東北二人轉」、郭德綱的傳統相聲、周立波的「海派清口」，從表面上看，似乎是意味著「傳統」受到公眾的歡迎，同中國社會上的「國學熱」、「傳統文化熱」相呼應。但正如「國學熱」的一個重要源頭是央視「百家講壇」對於「國學」的「俗講」，而這種在電視媒體上講解學術的模式又是源於國外的電視節目。趙本山的「東北二人轉」、郭德綱的傳統相聲、周立波的「海派清口」實質上是將「傳統」改造後的產物，如趙本山的「東北二人轉」其實是「東北二人秀」——將原本偏重於唱、趨

向於戲曲的「二人轉」改造成了偏於說的小品式的「脫口秀」、郭德綱的傳統相聲亦是以「傳統」為號召，但重新翻新改造的「新」相聲、周立波的「海派清口」雖脫胎於「滑稽戲」，但基本上是「說口」，亦等同於「脫口秀」[12]。而上述種種演變，其實是對於美國電視脫口秀（Stand-up Comedy）的複製。或者說，正是由於「二人轉」、「相聲」、「滑稽戲」運用了Stand-up Comedy的模式，成為其在各個領域的變種，因而迎合了此一時代，受到「市場」的歡迎。

對於中國戲曲來說，好萊塢音樂劇也成為追摹和複製的對象。拿近幾年最成功的案例之一──白先勇策劃的青春版崑劇《牡丹亭》來說，其種種運作方式，就是以音樂劇《貓》作為想像的目標，雖以「原汁原味」為號召，其實是從舞美、聲腔、身段以及演出體制等諸方面予以改造，因而使被認為「陳舊落伍」的崑曲被改造成「時尚」的文化消費品，並在中國戲曲尤其是新編崑劇中開創了一個模式[13]。現今諸多「大投資」、「大場面」、「大製作」的新編戲曲，其模仿的目標亦是好萊塢音樂劇。

經過新概念和新的運作方式包裝後的戲曲，重新進入到公眾視野中，其狀況雖不能與輝煌時期相比，但仍是讓人欣喜的話題，並造成「傳統」開始復

12 參見《千般聲色，萬象歸春》東東槍，載《週末畫報》2009年7月4日
13 筆者在《青春版〈牡丹亭〉》一文中曾分析青春版崑劇《牡丹亭》的運作、所導致的觀念變化及對之後新編崑劇的影響。（載《話題2007》楊早薩支山主編，三聯書店2008年版）

興的幻象。越劇也經歷著諸如此類的變化：其一便是上文所述火爆且受爭議的「越女爭鋒」——一個將常規的越劇青年演員賽事包裝成為影響較大的「超女」般的電視綜藝節目。

正如「越女爭鋒」是對「超級女聲」的模仿，而「超級女聲」則是對美國當紅電視節目「美國偶像」（American Idol）的翻版。創辦於二〇〇二年的「美國偶像」，不僅在全球播出，而且在至少三十三個國家複製了諸如「印度偶像」、「加拿大偶像」等模式的電視娛樂節目。如此算來，「越女爭鋒」其實是「美國偶像」的翻版，或者說是以「美國偶像」為徵象的全球化波濤中的一枚小小浪花。

在「越女爭鋒」的運作過程中，由於其向「超級女聲」之類的娛樂節目的追摹、導致其中策劃、參賽標準、宣傳、行銷諸方面亦產生「娛樂大於專業」的疑問。又由於「越女爭鋒」在近幾年的越劇發展中的重要作用，那些因賽制、因傳播而因地制宜而採用的種種廣告、賣點，不僅僅塑造了新一代觀眾對於越劇的想像，而且逐漸滲透到越劇從業者的意識中，漸漸成為越劇的發展方向。在龔和德的《紅樓夢與越劇建設》14中，曾分析五十年前越劇《紅樓夢》的成功是如何影響了之後越劇的「樣式」的發展。而自二〇〇六年創辦的「越

14 載《戲曲藝術》第30卷第1期，2009年2月

女爭鋒」，亦是塑造「百年」之後越劇「樣式」的重要力量。

其二，一批越劇新劇碼的編演亦表明越劇觀念的變化，譬如浙江小百花越劇團在二〇〇六年的巡演，包括三個劇碼：新版《梁山伯與祝英台》、《藏書之家》、《春琴傳》，被稱之為「百年越劇的時尚變革」[15]，在傅謹的分析中，這批新劇碼之所以有魅力，是因為使越劇的語言「從它濃重的嵊縣山鄉口音中脫胎出來」、「使越劇的念白由本色趨於雅致」、「引領越劇的題材與主題朝文人化的方向發展」[16]。如傅謹所說，以上新編劇碼實際上是茅威濤的越劇理念的體現，「既引起了越劇觀眾的分化，又吸引了大批新的越劇觀眾，同時還在一定程度上，引領和改變著部分越劇觀眾的審美趣味」[17]。

越劇劇碼和風格的變化，既是因為越劇觀眾群的變化，亦對越劇觀眾的審美產生影響。譬如茅威濤對越劇觀眾變化的觀察——她指出與以往的越劇觀眾以「山村農民」、「家居女性」為主不同，如今新產生了「高學歷的越劇愛好者」、「新的女大學生票友群體」，而且「家居女性」的「欣賞水準和審美趣味已發生了巨大變化」[18]。

在對新版《梁山伯與祝英台》的描述中，「時尚惟美的舞臺呈現，恰到好處的文本剪裁，貫穿始終的同名小提琴協奏曲」[19]成為人們突出的觀感，並

15 鄭立華：〈百年越劇的時尚變革〉，載《中國商報》2006年11月14日
16 傅謹：〈百年越劇和茅威濤的追求〉，載《人民日報》2006年11月3日
17 傅謹：〈百年越劇和茅威濤的追求〉，載《人民日報》2006年11月3日
18 見〈百年越劇的時尚變革〉，鄭立華，載《中國商報》2006年11月14日
19 鄭立華：〈百年越劇的時尚變革〉，載《中國商報》2006年11月14日

將之與白先勇策劃的青春版崑劇《牡丹亭》相提並論[20]。而對《春琴傳》的描述，則是「劇中人身穿和服，足登木屐，舞臺上洋溢著諸多的『異域風情』：粉色的和服落滿嬌豔的花朵，櫻花、大海等明麗的佈景前，著木屐的少女舉傘依次前行；東瀛風味的三弦琴與優美委婉的越劇唱腔相間；刺目滴血的面具等現代象徵手法頻頻出現。」[21]這種注重舞美及音樂的趨向，也證明了其向好萊塢式的音樂劇的追求。在茅威濤等人在論證越劇成為「中國的音樂劇」之可能時，以往被認為是越劇的不足之處的「女子越劇」、「行當失衡」諸因素反而成為有利條件。[22]因此，根據通常所說的「崑曲和話劇是越劇的兩個奶媽」的提法，有人提出「音樂劇」是越劇的「第三個奶媽」的設想。[23]

在茅威濤的敘述中，還提及「以歌舞說故事」這一「表演方式」[24]，在中國戲曲中，「以歌舞演故事」意味著身段、唱腔與劇情、人物塑造的通過戲曲程式的緊密結合。但在越劇奔向「中國的音樂劇」之途中，「以歌舞說故事」顯然並非是此一涵義，它更多地是以「大場面」、「大製作」的舞美、音樂之「歌舞」來刺激觀眾的視聽。這正與郭德綱對於傳統相聲的改造類似，雖然郭德綱以「傳統相聲」之名為號召，但他所改編的新相聲，卻與傳統相聲的結構非常不同，傳統相聲「大都以故事、情節、狀態為笑點」，而郭德綱新創編的

20 白瀛：〈越劇將成為中國式音樂劇？〉，載《新華每日電訊》2006年11月13日，文中提及「新編《梁山伯與祝英台》和青春版《牡丹亭》都是近年來對傳統戲曲進行現代化探索的結果」。

21 鄭立華：〈百年越劇的時尚變革〉，載《中國商報》2006年11月14日

22 見〈越劇將成為中國式音樂劇？〉白瀛，載《新華每日電訊》2006年11月13日

相聲則「一串聯繫鬆散的笑料、段子堆積在一起，其中每一個笑料包袱兒都相對獨立，大部分情節可以變更順序甚至可有可無，隨時重新拆分、排序、組合。同時，鋪平墊穩、三番四抖的經典搞笑手法已經越來越為短平快穩准狠的高密度包袱兒所取代」[25]。這一特徵亦與新編越劇的「以歌舞說故事」相似——在策劃、宣傳和運作中都極度渲染舞美、音樂等外在的視聽感受，其結構以與傳統戲曲有所差異，從而將戲曲「歌舞化」。

在越劇從業者對於「音樂劇」的想像中，不僅僅是表演的歌舞化，更多的還是對於「市場化」的渴望，譬如諸如此類對於「音樂劇」的定義：「我們認為，音樂劇最為根本的，是它的兩大特徵：一是在藝術上有著『高度自由』的綜合性；二是它在組織形式上的高度產業化，並由產業化而帶來的強烈的娛樂性、可看性。音樂劇的發展，最為根本的特點是徹底的產業化，它從選題開始，到創作、成立劇組、市場推廣等，無一不是以市場為導向，以經濟的營運為最高準則。」[26] 從這一將「音樂劇」與「產業化」幾乎等同的表述來看，或許可以推斷，越劇從業者對於「越劇將成為中國式音樂劇」的想像，其動力不過是對於「市場」的焦慮與想像。

23　呂建華　胡劍平：《百年越劇面臨的「第五次突破」及對策——由中國越劇100周年所引發的思考》，載《戲曲藝術》第27卷第3期，2006年8月。
24　見《越劇將成為中國式音樂劇？》白瀛，載《新華每日電訊》2006年11月13日
25　東東槍：《千般聲色，萬象歸春》，載《週末畫報》2009年7月4日
26　呂建華　胡劍平：《百年越劇面臨的「第五次突破」及對策——由中國越劇100周年所引發的思考》，載《戲曲藝術》第27卷第3期，2006年8月

在目前的中國社會，無論是民間意識形態還是國家的「文化政治」，都較傾向於傳統文化的保護和發展，前者如「國學熱」、「傳統文化熱」、二人轉、相聲等曲藝的走紅等，後者如「非物質文化遺產」的認定和體制化、「京劇進課堂」的推行（「京劇」被當作「文化長城」）等，但正如前文所分析，在種種流行觀念及舉措的背後，其實存在著一個「全球化」、「西化」之於「民族化」、「區域化」的悖論，種種看似「民族化」的現象，卻是「全球化」更縱深的表現。以越劇而論，無論是「越女爭鋒」對於「美國偶像」之翻版「超級女聲」的翻版，還是越劇新編劇碼對於「中國的音樂劇」的傾心追求，其實都是全球化趨勢之下對於作為中國傳統文化之一部分——越劇的翻新和改造。越劇從業者將越劇傳統或傳統中的某些部分予以改造，力圖迎合新時代的新觀眾的審美趣味，以博求「市場」的眷顧，並將「市場」作為衡量劇種生命力的重要甚至唯一的標準。這一構想左右著越劇「百年」之後的未來想像和可能的實踐。

一九四〇年代北大學生生活之一斑

劉保綿　叢秀華　口述

陳均　採寫

一　讀北大

劉保綿： 我是天津人，是耀華中學畢業的。一九四一年，我畢業以後，保送到燕京大學。到十二月，日美宣戰，珍珠港事件爆發，十二月八號，美國參戰。十二月九號，凌晨日本兵就進了燕京大學，我們剛起床，就知道了。日本兵進駐以後，讓我們馬上離校。我們趕緊收拾行李，幾個同學一塊兒雇大排子車拉著行李走著進城，燕京大學就解散了。一九四二年二月，北大招生，招我們這批，就再考試，考北大。於是，一九四二年初，我就到了北大。

我們那時系主任是沈啟無，院長是周作人，校長是錢稻孫。老師有沈啟無、許世瑛（許壽裳之子）、鄭騫、朱肇洛、傅惜華。那時傅芸子已走了。還有容庚，講的全是廣東話，一句也聽不懂。後來國民黨來了以後，這些北大的老師全解聘了，一個也沒留。好幾個老師都上臺灣謀職了。

沈啟無和周作人，在我去的時候，還挺好的，在我上到三年級還是四年級的時候，他們鬧的矛盾。究竟是怎麼回事，我們都不太清楚。後來沈啟無就辭職了。

我們很少見到周作人，就見到一次，是在校慶的時候，他對我們講了一次話，說的一口紹興話，一點兒也聽不懂，講的什麼，我們根本不清楚，很短，就見過這麼一回，平常根本沒有接觸。那時他也不到學校來，我就知道他是文學院院長，別的不知道。跟沈啟無接觸也不多，因為他沒有教我們的課。沈啟無還比較像是搞學問的，不像是搞政治的，是一個文人。我們上學時，俞平伯不在。那時候他沒出來教課。

叢秀華：我是一九四四年進校，一九四八年畢業。她（劉保綿）是一九四五年畢業的。剛剛認識她一年，她就走了。一九四五年，北大甄審，我們就回家了，一九四六年又回北大，在青島待了一年。這時，西南聯大的師生回來了。

《畢業題詞冊》就是我姐姐自己去找老師寫的，不是每個同學都寫，我姐姐功課比較好，老師都比較喜歡，所以她買一個冊子，請老師寫。我讀西語系，沒上過（他們的課），我姐姐上過。沈從文、游國恩，還有一個山東老師，點名帶口音，都跟著學。我就跟著姐姐。那些老師都在，我也都見過。

一九四四年時，還是偽北大，當時還有日本老師，我沒跟日本老師學過。日文系後來也有。我去的時候院長已經不是周作人了，不記得是誰了。後來，我們的校長是胡適，畢業文憑蓋的都是胡適的章。

二　崑曲社

劉保綿：那時教崑曲是許雨香。許雨香是浙江人，家裡是書香門第，祖輩八個弟兄有五個翰林，家裡世世代代，一直在唱崑曲。俞平伯是許雨香的姐夫。許雨香一九三九年到北京，北大成立一個藝文研習會，有三個組，一個是崑曲，一個是書法，一個是篆刻，許雨香就是崑曲組導師。一九四一年時，聘請崑曲老藝人王益友教身段，所以我去的時候，王益友已經在了。我去了之後，在崑曲組裡學習的有：男生裡有陳古虞，什麼都學，學老生，也學旦角，

學武生，《夜奔》都學過，跟韓世昌學過《癡夢》。陳古虞比我高一班，他是英文系。他是學英語的，發音最糟糕。是山東英語。李嘯倉是我老頭（老伴），學官生。張琦翔學小生。羅德元學淨。胡文華學淨和武生，他父親是京劇一個挺有名的拉胡琴的，叫胡鐵芬。張蔭朗，雜活，什麼都幹，會得挺多的，丑角什麼都會。還有一個于敬熹，主要是吹笛，最喜歡十番，吹奏那些音樂。我去的時候，男生就這麼七個。

女生裡有陸坤，還有吳慧蘭、高玉英、白麗莊、劉玨和我。先開始我們在組裡學，熟了以後每天晚上就上許雨香老師家。許雨香主要吹笛子。我在組裡學的時候，許雨香又教唱，又吹笛子，教了一個月，我都沒有摸出來怎麼唱，因為他是一個六十多歲的老頭，唱的時候，一會兒是小嗓，一會兒是大嗓。不知究竟怎麼唱？他教我時，我就沒入門。到後來，李嘯倉就帶我到許家去，他們早就去許老師家裡學了，我是後來才去的。許雨香那時有兩個女兒在家，一個我們管她叫二姐，一個是小妹。去了以後，二姐就帶著我唱，唱了半天，聽出來是小嗓，從那時起我才知道怎麼唱。

許家住地安門，離學校挺近的。一般我們吃完晚飯去，到九點鐘回來。每天都去。到許老師家以後，基本上是他二女兒帶我們唱，他吹笛子。有時他吹

累了，就是他兒子許承甫吹。他二女兒叫許平甫。四女兒叫許豐。許承甫是中

共的地下黨員，後來化名沈化中，主要是吹笛子，拉二胡。當時學的戲有：

《牡丹亭》的《春香鬧學》、《遊園驚夢》、《拾畫叫畫》；《長生殿》的

《小宴驚變》、《絮閣》、《彈詞》；《西廂記》的《佳期》、《拷紅》；

《孽海記》的《思凡》；《玉簪記》的《琴挑》；《紫釵記》的《折柳陽

關》；《白蛇傳》的《遊湖》、《金山寺》，還有《大賜福》，《邯鄲記》的

《掃花》、《虎囊彈》的《醉打山門》等。

我們當時演出，在學校裡頭演過，一九四三年校慶時，搭了檯子彩唱，我

記得有李嘯倉、陸坤、高玉英三人唱《佳期》，李嘯倉演的「張生」，陸坤演

的「紅娘」，高玉英演的「鶯鶯」，還有白麗莊唱《掃花》。陳古虞唱《金山

寺》，演「白娘子」，扮相那個難看啊！很逗，但是身段動作很到位，這是在

學校裡演出。

另外還有兩次在吉祥戲院，寒假，過年前，唱的「搭桌戲」，給老藝人捐

錢，那時崑曲演出挺困難的，老藝人們生活非常困難。吉祥的園子比較小，我

們自己過癮，賣票，捐出錢來，給老藝人解決一下生活問題。

在吉祥戲院演出時彩唱，主要是我們演，崑曲班社助演，笛子就是高步雲

或徐惠如。一九四四年那次，張琦翔唱的《遊湖》，胡文華唱的《山門》，陸坤唱的《春香鬧學》。一九四五年在吉祥戲園演，那次是許平甫和許豐演《遊園》，我和李嘯倉演《喬醋》，吳慧蘭演《思凡》，別的就記不清了。我和李嘯倉還在天津演過一次，天津有個一江風曲社，經常有活動，周銓庵、童曼秋在那兒。好像是一九四四年暑假，他們組織了一次演出，在天津青年會，我和李嘯倉演了一次《小宴》，是童曼秋給說的身段。吹笛子的是高步雲。別的節目，我記得有一個《單刀會》，其他的我記不清了。

為什麼《單刀會》記得那麼清楚呢？因為我扮好後出來，一個人就給我弄珠子的穗子，可能有一個掛住了，給我整理一下，我一抬頭，嚇了我一跳，是周倉！一個大花臉，所以印象就特別深。這是演出的情況。

當時我們還經常去許士箴家。許士箴是潛廬曲社的組織人，他家就住沙灘，有一個小樓，前頭一個陽臺，挺大的檯子，完全可以在上頭演戲。我們穿著便裝，在那兒演，做身段。潛廬曲社還有誰，我就不知道了。沒事的時候，我們上他家裡去唱著玩。他有行頭，一個藍色的褶子，每回唱，他都要穿上行頭才過癮。他最愛唱的就是《折柳陽關》，跟陸坤唱《折柳陽關》，我和劉玨演《遊園》，就是在他家唱著玩。

再有一些活動，就是在廣播電臺播音，在一九四三年。我就去過一次，是直接唱，直接播，非常安靜，許老師吹著笛子，坐在那兒，前頭有一個話筒，一點雜音都不能出。那回，李嘯倉和陸坤唱的好像是《琴挑》，我就去了那麼一次。有很微薄的一點報酬。好像是傅惜華當時在電臺工作，他聯繫去的，時間也不太長，可能有一年，我去過那一次後，就沒有了。

韓世昌不在北大教，但是我們跟他比較熟。那時韓世昌比較慘，崑曲挺衰落的，沒有什麼人看，我們去看的時候，他們就住在一個——不像是旅館很破的一個樓裡。挺苦的。李嘯倉在一九三九年就認識他了，因為他在天津上中學時開始研究崑曲和戲曲史，韓世昌那時在天津演，他就經常去，他最欣賞陶顯庭，頭一篇在《東亞晨報》上發表的文章就是《中國的夏里亞平——陶顯庭訪問記》。一九三九和一九四一年又在《中國文藝》和《國民雜誌》發表《崑曲興衰史略》和《中國戲劇的起源及史的進展》。

陳古虞接著許雨香在北大教崑曲。抗戰勝利以後，許雨香就盼著他大兒子回來，大兒子回來，生活就有辦法了。其實他大兒子也不是賺多少錢的人，是茅以升的秘書。後來他就回了南方。在南方待不住，後來又回北京。

我談的是一九四二年初到一九四五年，這一段時間北大的崑曲活動情況。

一九四五年以後，就各奔東西了。當時輔仁沒有崑曲社，燕京也沒有崑曲，只有一個京劇組，學生演的都是京劇。

叢秀華：劉保綿畢業走了，我們還接著，後來就叫崑曲社，還有書法組、繪畫組、篆刻組、話劇組……還有民舞社，就是民間舞蹈，請的是戴愛蓮教。

這是一九四八年，快解放了。

我參加崑曲社，就是跟著姐姐，她們有幾個同學喜歡這個，我就跟著學，對這一竅不通，跟著就慢慢喜歡了，大師哥大師姐他們的嗓子好極了，張琦翔、白麗莊的嗓子好極了。陳古虞教的不是正式的崑曲課，是業餘的，有活動就來。

我也向許雨香學，上他家去學，和他熟著呢。那時許雨香家在景山東街。我們也是一波一波的學生上他家學崑曲，他吹笛子，他教，二姐也教。我們都管陳古虞叫大師兄。許雨香在家裡教，在崑曲社裡就是張琦翔、白麗莊這些大師哥、大師姐教。後來王益友教，我跟我姐學《金山寺》，姐姐演許仙，我演白娘子，青兒是中文系的張惠琴，姐姐的同班。

有一個校慶，也搭檯子，因為沒有行頭，要花錢租，沒有經費，練了半天，拉倒了，沒有演過。不像劉保綿那時候，還有行頭……光男生就有六、七

個。你說這些人，陳古虞大師兄，張琦翔、白麗莊，還有劉珏，這幾個，我都還認得，還有陸坤，名字知道，但不認識。你走了以後，這些師兄師姐還留在那兒，還教我們。

我們去許雨香家的時候，三姐已經結婚了。學身段還是王益友。我學了一段身段，《水門》的「白娘子」，那時哪會跑圓場。陳古虞，男的女的都會，他教什麼呢？雲手啊，怎麼演白素貞啊，小青背著兩支劍，我怎麼拔？那時準備上臺，還真天天練，後來沒有經費，沒有演成。

三　北大生活擷憶

劉保綿：冬天，日本人不給生火，一個冬天沒有暖氣，所以晚上就特別冷，我們就上許家去了，那兒有一個煤球爐子，一個冬天就天天上許家去。那時北大宿舍還是不錯的，一人一間，有的兩人一間，小屋，一個床、一個桌子、一個椅子，一個書架，牆中有一個壁櫥，一半是這邊開門，一半是隔壁房間開門。

那時我們每天晚上上許雨香家裡，有一天晚上碰到日本兵，把我們嚇死

了，我、劉珏、白麗莊，我們三個女的，陳古虞、羅德元，他們兩男生推著自行車走在前頭，我們三個走在後頭，我還沒有反應過來，劉珏拉著我就跑，說有日本兵，哎喲，喝醉了的日本兵過來，羅德元不是玩意兒，騎著車跑了，那時虧了陳古虞了，陳古虞上前和他們說話，這個空的時候，我們三人就鑽胡同跑了，拚命的跑，跑到學校把我累死了。那回真玄。

我剛上北大時是在灰樓上課，三年級時才上紅樓，那時日本憲兵隊才撒走，原來中間有一個磚牆給隔開了，日本憲兵隊撒走後，牆才拆，跟後面才通了。剛撒了以後，有人上紅樓去，紅樓有地下室，牆上很多血跡，手印。

我住的宿舍窗戶外面是一個大廟，廟裡住著日本兵，到晚上不敢開窗，也不敢開燈，窗簾都是防空的，一面黑，一面紅，把窗子蓋嚴了，窗戶都關了，才敢開燈。

冬天就是吃白菜、蘿蔔，從來沒有一點葷的，偶爾改善一次伙食，就是發麵卷子，裡面裹著白菜跟蝦皮，捲的卷子，那就是改善。吃的饅頭，都是摻沙子的，我們吃過那樣的饅頭，裡頭一根一根，六、七釐米長的蟲子。

叢秀華：我們都吃過摻沙子的饅頭，吃了幾年。

現在紅樓裡的文學院的操場，都蓋成房子了。那時叫民主廣場。冬天因為

也有空花來幻夢

312

沒有水，沒有暖氣，廁所不能沖，因此不能在樓裡上廁所。比我高一班的一個青島的同學，偷偷生一個小爐子，就煤氣中毒了。

沒暖氣，你們那時是去許雨香家，我們那時就是去圖書館，只有圖書館有暖氣，我們就搶北大圖書館的位子。但是暖氣到一定時候也關了。後來連電都沒有，完全靠蠟燭，白蠟燭都買不著，買紅蠟燭，每天晚上在宿舍裡點紅蠟燭看書。學英語都是小字，紅蠟燭的光也不亮，在宿舍裡就靠蠟燭念一點書，凍得受不了就上圖書館，圖書館每天晚上九點就關門，回到宿舍，不敢脫衣服，穿著棉襖棉褲，進冰涼的被窩。第二天要刷牙，存一點水，一個大瓷缸子裝一點水，第二天沒法刷了，凍成一個冰坨了。那時不像現在北京這樣的暖冬，冷得要命。圍巾圍在脖子上，襪子也不脫，穿著棉襖棉褲鑽在被窩裡，就凍成那樣。

西南聯大來了後，我們班的同學主要都是西南聯大的，他們的英語程度比較好。他們回來以後，朱光潛給我們上課，教英詩。潘家洵教外國戲劇。我們還有一個教授是英國來的，教莎士比亞，名字我忘了。

有共產黨的地下組織在北大引導學生，民主活動很多很多，像一些進步歌曲，《掀起你的蓋頭來》、《大阪城的姑娘》、《團結就是力量》、《黃河大合唱》⋯⋯這些歌都進來了。

大學時，我沒和劉保綿她們說過一句話，因為她們是燕京過來的，化一點淡妝，塗一點口紅，特漂亮。我們幾個小女孩剛上大一，從山東過來，她們都上大四了，雖然她只比我大一歲，可是她班級高呀，再加上李嘯倉老跟她在一起。我們那時學校多窮啊，沒凳子，四方桌子，打一點白菜湯，用筷子夾一個饅頭，就那樣，站著吃，那時候學生不那麼多——一九四四年時沒多少學生——吃飯時都站在那兒，我跟我姐，她跟李嘯倉，還有一個同學，四五個人就在那兒喝那點白菜湯，吃那點帶沙子的饅頭。苦極了。吃完了就走了，就那樣吃一年都沒說過話。

許世瑛是原來偽北大的老師，站不住腳到臺灣去了。有幾個學生畢業了，不好找工作，就去了臺灣。當時我父親說：要是找不到工作，就回青島。可是我們想：都大學畢業了，還要回家吃父母。覺得說不過去。

當時許老師、高班的同學和我姐姐聯繫，說臺灣急需大陸去的中文教師、英語老師，所以我們就去了。住在許世瑛家，有我姐姐，還有幾個同學，都是高班的，一塊兒坐船去的。我跟姐姐到那兒去後，本來是在一個學校的，但是校長的夫人是臺中中學的校長，急需語文老師，愣是和她丈夫商量，把我姐姐要去了，我在臺北師範大學附屬中學教英語。

那時我們沒有政治觀念，怕回家吃父母的，就到了臺灣，到那兒，沒有一個親戚，都是現認識的。等到緊張了，馬上不通交通了。在解放之前，趕緊往家跑。我姐姐有一個金戒指，把它賣了，上了一個煤船。就在船上頭，回到家。我的母校正好缺英語教員，校長聽說我們姊妹倆都回來了，趕緊請我們去教書。

訪問小記

庚寅夏，在叢兆桓先生家偶見一冊畢業紀念冊的翻拍照片，上有俞平伯、廢名、沈從文、游國恩、唐蘭、朱光潛、周祖謨、王重民等人的墨寶。據叢先

我和劉保綿都住在這個院子裡，我住後面，她住前面，她照顧文革中受迫害癱瘓了的老伴十八年，足不出戶。我都沒見過她。有一次，我弟弟給她兩張票，她在門口等公共汽車，我也有票，碰到一塊，我越看她的眼睛就越像北大的劉保綿。你想：六十年沒見過面了！我試著問：你是不是叫劉保綿？她也不認識我了。那時我們都是小姑娘，現在是八十多歲的老太太了。

生說，這本畢業紀念冊為其大姐叢秀荃所有。叢秀荃一九四四年就讀於偽北大，一九四八年畢業於恢復後的北大，因學習勤勉，老師多喜之。畢業時遂請諸師題贈紀念冊。

這本紀念冊為宣紙冊頁，游國恩題曰「早悟南泉第一機，人生如願事應稀。好花無用占春信，華燭猶能繼夕暉。去日雖多全是夢，今年已盡莫思歸。閑倦尚召詩堪祭，未必從前結習禮。錄青芸山館除夕詩以應秀荃同學之屬　游國恩，卅七年一月」。俞平伯題曰「沙尾風回一棹寒，椒花今夕不登盤。百年草草都如此，自琢春詞剪燭看。環珙隨波冷未銷，古苔留雪臥牆腰。誰家玉笛吹春怨，看見鵝黃上柳條。姜白石除夜歸苕溪詩卅六年書以秀荃同學　平伯」。諸師題詞多引自古人佳句，廢名之題詞尤可謔，出自《論語》，「誰能出不由戶何莫由斯道也秀荃同學　馮文炳」，令人亦不由想起廢名之「常出屋齋」室名。

從紀念冊的題詞時間看，大約在一九四八年一月到七月之間，恰好是畢業之前的半年。

紀念冊的首頁被撕去，據聞原為胡適所題。建國後反右運動中，叢兆桓先生的二姐叢秀華為避禍而撕去。

叢秀荃與從秀華姐妹同時就讀於北京大學文學院，一為國文系，一為西洋語文系。但均愛好崑曲，曾參加崑曲社，從昆弋名家王益友及著名曲家許雨香習曲。叢兆桓先生的少年回憶中亦有暑假姐姐回家，給他演《金山寺》之趣事。

一九四八年畢業後，叢氏兩姐妹赴臺任教。一九四九年青島解放前夕，從臺灣坐運煤船返回青島。此後叢秀荃在中國劇協等單位工作。一九六〇年因病去世。這本畢業紀念冊即作為最珍貴的紀念物留贈給叢秀華。

又，劉保綿先生，一九四一年就讀於偽北大，一九四四年畢業。在讀期間亦曾習崑曲，並與其夫李嘯倉皆稱為此時之北大才子。

見到這本畢業紀念冊後，我頓時有訪問叢秀華先生、劉保綿先生之念。因兩位先生恰好就讀時間橫貫二十世紀四十年代，頗可見此時之北大學生生活也。

幸得叢兆桓先生介紹，於秋日訪問了兩位先生，並予以整理。既是探究這本珍貴的畢業紀念冊背後的故事，亦以之紀念早逝的叢家大姐秀荃。　陳均庚寅歲末於京東。

劉保綿

女，一九二四年生於天津，一九四五年畢業於北京大學中文系，一九四九年後在武漢市文化局、北京市文化局、中國戲曲研究院作戲曲編劇、導演和研究工作。一九七八年調中央戲劇學院導演系任教。為《中國大百科全書·戲曲曲藝卷》撰寫條目，撰著出版《說唱藝術簡史》（合作）。編入《中國戲劇家大辭典》及《北大人》。

叢秀華

女，一九二四年生於山東蓬萊。一九四四年畢業於青島聖功女子中學。同年考入北京大學西方語文系。一九四八年畢業。多年來擔任英文、語文教員，退休前是中國歌劇舞劇院幹部。

後記

本集分為三卷，各有所誌也。卷一多為戲話，有劄記、日記、講演及隨筆，其緣在壬辰之北京大學崑曲課程，因白先勇先生之邀，參與其北大崑曲傳承計畫，彼時便以日記體紀其事，惜中途因事忙漏記少許，可謂憾事。卷二多為史話，因吾一直有撰北方崑曲史之願又一直犯「拖延症」也，恰因一友人於某報任職，催寫史話，惜未及完成，友人便翩然離職也。卷三為論文，語涉崑曲、京劇、越劇於當代社會之命運，亦是對熱點話題之回應也。

題名之「也有空花來幻夢」出自苦水詞。言其輕、其幻、其美，又言其生其滅也。如西人詩云「在泡泡中數氣泡」者也。猶記聆張先生吟唱《道德經》至「及吾無身，吾又有何患」之時，唱者固然爽快，聽者亦是精神一振也。此既是沉溺於世事者之苦果，亦是良藥也。如六祖云「煩惱即菩提」。

庚寅年吾編就《京都崑曲往事》，曾借喻《清代燕都梨園史料》為「眾書之書」。比來讀明清文人筆記，其體無所不包，有易之大道，亦有戲曲小言。如焦循氏既是經學家，然亦是評劇家也。又如，此刻吾正持屠隆氏《紙墨筆硯

箋香箋茶箋山齋清供箋起居器服箋》而非其《彩毫記》、《曇花記》，欲展讀而後快也。

文中「漫齋」其實亦出自苦水，又有苦竹、苦夏、苦日之印記也。或惟有「空花」能出入於「幻夢」，而證吾京城聆曲之因、之機也。正如「臨去秋波那一轉」也。前歲曾有小集《京都聆曲錄》，今又續之。

SHOW藝術18　PH0097

也有空花來幻夢：京都聆曲錄 II

作　　　者 / 陳　均
主　　　編 / 蔡登山
責任編輯 / 蔡曉雯
圖文排版 / 姚宜婷
封面設計 / 王嵩賀

發 行 人 / 宋政坤
法律顧問 / 毛國樑　律師
出版發行 / 秀威資訊科技股份有限公司
　　　　　114台北市內湖區瑞光路76巷65號1樓
　　　　　電話：+886-2-2796-3638　傳真：+886-2-2796-1377
　　　　　http://www.showwe.com.tw
劃撥帳號 / 19563868　戶名：秀威資訊科技股份有限公司
　　　　　讀者服務信箱：service@showwe.com.tw
展售門市 / 國家書店（松江門市）
　　　　　104台北市中山區松江路209號1樓
　　　　　電話：+886-2-2518-0207　傳真：+886-2-2518-0778
網路訂購 / 秀威網路書店：http://www.bodbooks.com.tw
　　　　　國家網路書店：http://www.govbooks.com.tw

2013年6月BOD一版
定價：380元
版權所有　翻印必究
本書如有缺頁、破損或裝訂錯誤，請寄回更換

國家圖書館出版品預行編目

也有空花來幻夢：京都聆曲錄. II / 陳均著.-- 一版. --
臺北市：秀威資訊科技, 2013. 06
　面；　公分. -- (SHOW藝術 ; PH0097)
BOD版
ISBN 978-986-326-095-0 (平裝)

1. 崑曲　2. 表演藝術　3. 文集

982.52107　　　　　　　　　　102004759

讀者回函卡

感謝您購買本書，為提升服務品質，請填妥以下資料，將讀者回函卡直接寄回或傳真本公司，收到您的寶貴意見後，我們會收藏記錄及檢討，謝謝！如您需要了解本公司最新出版書目、購書優惠或企劃活動，歡迎您上網查詢或下載相關資料：http:// www.showwe.com.tw

您購買的書名：＿＿＿＿＿＿＿＿＿＿＿＿＿＿＿＿＿＿＿＿＿

出生日期：＿＿＿＿＿年＿＿＿＿＿月＿＿＿＿＿日

學歷：□高中 (含) 以下　　□大專　　□研究所 (含) 以上

職業：□製造業　□金融業　□資訊業　□軍警　□傳播業　□自由業
　　　□服務業　□公務員　□教職　　□學生　□家管　　□其它＿＿＿

購書地點：□網路書店　□實體書店　□書展　□郵購　□贈閱　□其他

您從何得知本書的消息？

　□網路書店　□實體書店　□網路搜尋　□電子報　□書訊　□雜誌

　□傳播媒體　□親友推薦　□網站推薦　□部落格　□其他＿＿＿＿＿

您對本書的評價：（請填代號　1.非常滿意　2.滿意　3.尚可　4.再改進）

　封面設計＿＿＿　版面編排＿＿＿　內容＿＿＿　文／譯筆＿＿＿　價格＿＿＿

讀完書後您覺得：

　□很有收穫　□有收穫　□收穫不多　□沒收穫

對我們的建議：＿＿＿＿＿＿＿＿＿＿＿＿＿＿＿＿＿＿＿＿＿

＿＿＿＿＿＿＿＿＿＿＿＿＿＿＿＿＿＿＿＿＿＿＿＿＿＿＿＿＿

＿＿＿＿＿＿＿＿＿＿＿＿＿＿＿＿＿＿＿＿＿＿＿＿＿＿＿＿＿

＿＿＿＿＿＿＿＿＿＿＿＿＿＿＿＿＿＿＿＿＿＿＿＿＿＿＿＿＿

11466
台北市內湖區瑞光路 76 巷 65 號 1 樓

秀威資訊科技股份有限公司 　　收

BOD 數位出版事業部

..

（請沿線對折寄回，謝謝！）

姓　　名：＿＿＿＿＿＿＿＿＿　年齡：＿＿＿＿　性別：□女　□男

郵遞區號：□□□□□

地　　址：＿＿＿＿＿＿＿＿＿＿＿＿＿＿＿＿＿＿＿＿＿＿

聯絡電話：(日) ＿＿＿＿＿＿＿＿＿＿ (夜) ＿＿＿＿＿＿＿＿＿＿

E-mail：＿＿＿＿＿＿＿＿＿＿＿＿＿＿＿＿＿＿＿＿＿＿